춤의 유혹

춤의 유혹
탱고에서 살사까지 재미있는 춤 이야기

초판 1쇄 발행 2004년 4월 25일
개정판 1쇄 발행 2010년 7월 15일

지은이 이용숙
펴낸이 정차임
펴낸곳 도서출판 열대림
등록 2003년 6월 4일 제 313-2003-202호
주소 서울시 마포구 동교동 156-2 마젤란 503호
전화 02-332-1212
팩스 02-332-2111
이메일 yoldaerim@naver.com
ISBN 978-89-90989-46-8 03600

춤의 유혹

탱고에서 살사까지 재미있는 춤 이야기

이용숙 지음

열대림

스텝은 발로 배우지만
춤은 영혼으로 춘다.
― 영국 속담

누가 커플댄스를 두려워하랴

춤, 경멸과 두려움

영화 속에서 두 사람이 함께 춤추는 장면은 언제나 매혹적이다. 그래서 많은 사람들이 「여인의 향기」의 알 파치노 때문에 탱고를 배우거나 일본 영화 「쉘 위 댄스」를 보고 댄스스포츠 수업에 등록신청을 한다. 또 작곡가 쇼스타코비치에 전혀 관심이 없던 사람들이 「아이즈 와이드 셧」에서 니콜 키드먼이 추는 왈츠를 본 날부터 날마다 쇼스타코비치의 재즈 왈츠를 듣는다. 그러나 영화 속의 춤이 아름답다고 해서 누구든지 그것을 자신의 현실로 옮기려 드는 것은 아니다.

세상에는 춤을 추는 사람들이 있고 춤을 추지 않는 사람들이 있다(앞으로 이 책이 말하는 '춤'은 발레나 테크노댄스처럼 혼자 또는 무리 지어 출 수 있는 춤이 아니라 여자와 남자 두 사람이 추는 춤, 그러니까 커플댄스에 한정된다). 벌써 행복하게 춤을 추고 있는 사람들에게는 춤에 대해 길게 이야기를 늘어놓을 필요가 없을 것이다. 오히려 이 책이 말을 걸고 싶어하는 독자들은 춤을 추지 않는 이들이다.

춤을 좋아하고 춤추는 사람들을 즐겁게 바라보지만 당장 시간이 없거나 주변 여건이 허락하지 않아 춤을 못 추는 사람들이 있다. 이런 사람들은 상황이 좋아지면 언제라도 춤의 세계에 뛰어든다. 그러나 경멸

하거나 두려워해서 아예 춤을 멀리하는 사람들도 있다. 춤을 경멸하는 사람들은 육체와 정신을 둘로 나누어 정신을 우위에 두는 데 익숙한 사람들이거나, 과거 대한민국의 '춤바람' 역사 때문에 춤을 저급한 문화로 간주하는 사람들이다. 그런가 하면, 춤에 대한 호기심은 있지만 스스로를 '몸치'라고 생각하거나 '춤에 지나치게 빠져 일이나 가정을 소홀히 하게 되지 않을까'를 두려워하는 사람들도 있다. '과연 내가 우스꽝스럽지 않은 세련된 자세로 춤을 출 수 있는 날이 오기는 오는 것일까' 하는 두려움, 그리고 다른 한편으로는 '패가망신'이라는 두려움이라 할 수 있겠다.

두려움을 갖는 것도 당연하다. 아니, 춤을 배우기 시작하는 사람들은 누구나 마땅히 이런 두려움을 느껴야 한다. 춤에 빠져 본분을 잊는 사람들이 세상에는 무수히 많기 때문이다. 18세기 유럽의 유부녀들은 집에 두고 온 아이도 잊은 채 왈츠에 빠져 '왈츠 고아'라는 유행어까지 만들어냈고, 우리나라에서도 '대낮에 장바구니 들고 카바레 가는 아줌마들'이 툭하면 뉴스거리가 되던 시절이 있었다. 책 속 인터뷰에 응한 남성들 가운데도 스스로를 '중독 수준'이라고 칭하는 사람이 여럿 있었다. 그럼에도 불구하고 이 책은 춤을 옹호한다. 다양한 커플댄스를 역사적·사회적인 배경과 함께 소개하면서, 춤을 경멸하거나 두려워하는 독자들을 설득하고 싶어하는 것이 바로 이 책이다.

커플댄스, 사교댄스, 볼룸댄스?

'커플댄스couple dance'라는 표현이 귀에 익숙하지 않을지도 모르지만, 남녀가 짝을 이루어 추는 춤은 우선 모두 커플댄스라고 부를 수 있다. 춤 관련 서적에서는 흔히 '쌍쌍춤'이라고 번역하는데, 이 용어 역시 일반에게 생소하긴 마찬가지여서 이 책에서는 그냥 커플댄스라는 용

어를 사용했다. 사교댄스social dance라는 단어도 현대에는 커플댄스와 거의 같은 뜻으로 쓰이지만, 시대와 문화권에 따라 여러 가지 뜻으로 쓰여왔기 때문에(예를 들어, 고대 그리스로마 시대에 '사교댄스'라고 불렀던 춤은 일대일의 춤이라기보다는 대개 여러 사람이 손을 맞잡고 추는 원무圓舞였다), 여기서는 '커플댄스'를 택했다.

단순히 리듬에 맞춰 몸을 움직이는 것을 춤이라고 말한다면, 춤의 역사는 지구상에 인류가 생겨났을 때부터 시작되었을 것이다. 원시인들의 벽화에 나타난 사냥춤이나 제의祭儀를 위한 춤이 그런 사실을 증명한다. 고대에도 춤이 단순히 제의를 위한 목적으로 쓰일 때는 신성하게 취급되었지만 그것이 사교와 여흥의 성격을 띠기 시작하면서 춤에 대한 온갖 금기와 억압이 시작되었다. 로마의 철학자 키케로는 "정신이 올바른 사람이라면 춤을 추지 않는다"고 말했고, 가톨릭 교회는 "춤을 추는 곳에 악마가 깃든다"며 춤을 죄악시했다. 물론 춤을 출 때 남녀간의 신체 접촉이 불러일으키는 성적인 욕망을 경계한 것이었다.

그러나 중세의 억압기를 거쳐 르네상스 시대에 이르면 춤은 다른 예술들과 함께 자유를 얻기 시작한다. 춤이 단순한 여흥의 수단이 아닌 '인간세계의 축소판'으로 인식되고 '귀족의 품위를 드러내는 수단'이 되자, 궁정사교계에 진출하려는 귀족 가문의 젊은이들은 춤의 달인이 되기 위해 댄스교습에 매달렸다. 영국의 군주 엘리자베스 1세 역시 이 무렵 초기 형태의 왈츠에 흠뻑 빠져 있었다. 이 시대에는 귀족계급에서뿐만 아니라 평민들 속에서도 춤이 자연스럽게 발전하기 시작했다. 들판에서 일하다가 잠시 쉴 때나 일을 마친 저녁에 농민들은 민속악기나 노래에 맞추어 즐겁게 춤을 추며 피로를 풀었고, 남녀가 섞여 스텝을 밟으며 커플댄스의 싹을 틔웠다.

강력한 왕권을 과시하는 수단으로 자신의 독무獨舞와 궁정무도회를

이용했던 프랑스의 루이 14세 같은 바로크 시대 절대권력자들과 함께 커플댄스는 볼룸댄스ballroom dance로 발전해 간다. 왕궁에 지어진 돔dom 형태의 넓은 홀에서 열리는 무도회ball에서 비롯된 이름이다. 알르망드, 가보트, 지그, 쿠랑트, 사라방드, 미뉴에트 등 지금은 클래식 음악으로만 남아 있는 이 춤곡들이 17세기에는 실제로 궁정에서 볼 수 있었던 춤의 이름들. 커플댄스라고 부를 수는 있지만 신체적 접촉이 적고, 바로크 시대 귀족의 미덕이었던 침착함과 평온함, 격정을 배제한 냉정함 등을 반영한 '점잖은' 춤들이다.

본격적인 커플댄스의 문을 연 춤은 역시 왈츠. 귀족의 춤과 서민들의 춤을 혼합해 탄생한 왈츠는 신분질서가 무너지기 시작한 프랑스 대혁명기의 상징 같은 춤이다. 파트너끼리의 '품위유지 거리'가 사라지고 템포가 빨라지면서 사람들을 춤에 '빠져들게' 만든 최초의 커플댄스. 무도회장에서 여러 사람과 함께 추고 있지만 파트너와 자신 외의 다른 것을 의식하지 않게 된다는 점에서 이 최초의 '밀착 댄스'는 서구 개인주의의 발전과도 밀접한 관련이 있다.

이제 궁정무도회장을 떠나 거리로 나선 춤은 유럽에서 대각선을 그어 서쪽으로 내려가다 닿게 되는 라틴아메리카 대륙에서 '라틴댄스'라는 이름으로 불붙어, 세계의 젊은이들을 그 열기에 휩싸이게 만든다. 라틴아메리카의 커플댄스들은 대체로 부둣가나 도시 빈민들의 음악과 춤에서 비롯된 것들로, 화려하고 밝은 유럽 댄스들과는 분위기가 사뭇 다르다. 그래서 격식에 얽매이는 게 죽기보다 싫은 젊은 세대는 요즘도 상류층 부르주아 계급이 오스트리아 빈에서 열리는 오페라 무도회를 찾을 때 좁은 댄스 바에 가 뒷골목에서 나온 하층민들의 리듬과 멜로디에 자신을 맡긴다.

"너 술 마시러 가니? 나 춤추러 간다"라는 어느 시사주간지 특집 제

목이 말해주듯 요즘 우리나라에서도 살사, 탱고, 메렝게 등의 커플댄스가 젊은 직장인들의 새로운 사교문화 수단으로 자리잡아가고 있다. 영어회화 학원과 댄스 학원을 착실하게 번갈아 다닌다는 직장인도 상당수. 우리 전통에서 발전한 문화가 아니라 서양에서 수입된 것이라는 점이 아쉽지만, 단순히 에너지와 스트레스를 발산하기 위한 춤 대신 조화와 절제와 예술성이 강조되는 커플댄스가 자리를 넓혀가는 것을 긍정적으로 바라보고 싶다.

커플댄스의 성차별

영화 속 댄스 파티에서 춤추는 남녀들의 복장을 보자. 남자들은 새하얀 셔츠에 검은 연미복, 목을 조이는 완벽한 정장 차림인데 여자들은 가슴은 절반, 등은 다 드러낸 인어 같은 모습들이다. 이건 각종 영화제에서도 자주 볼 수 있는 풍경으로, 우리 눈에 너무 익숙해서 새삼스럽게 회의가 들지 않을지도 모른다(요즘은 TV의 문학이나 예술 프로그램 진행자들까지도 남성은 정장, 여성은 거의 속옷 차림이니까). 그러나 여자와 남자가 각각 다른 온도의 공간에서 춤추고 있는 게 아니니, 한쪽은 땀을 뻘뻘 흘리고 한쪽은 감기에 걸릴 수밖에 없다. 유럽 18, 19세기 귀족 처녀들이 폐렴으로 줄줄이 죽은 이유도 난방 안된 궁전에서 가슴을 드러내고 다녀야 했기 때문이 아니었던가.

커플댄스의 성차별은 복장에서 끝나지 않는다. 춤은 언제나 남자가 청하는 것이고 여자는 잘 아는 남자에게만 춤을 추자고 말할 수 있다. 그러니 여자들은 선택을 받지 못하면 무도회장에서 벽이나 지키고 서 있어야 하고(그런 여자들을 '월플라워wallflower'라고 부른다! 벽에 핀 꽃?), 그런 창피를 면하려고 다른 여자들보다 더 눈에 띄는 노출과 화장으로 남자들의 시선을 사로잡으려는 경쟁을 벌여왔다.

차별은 춤이 시작된 뒤에도 계속된다. "남성은 리드lead, 여성은 팔로우follow." 모든 댄스 교본에는 이렇게 적혀 있다. 번역하면 '부창부수夫唱婦隨', 남자가 이끄는 대로 따른다. 그러니까 춤출 때 진행 방향이나 동작을 여자가 결정해서는 안 된다는 것이다. 여자가 파트너보다 더 춤을 잘 추는 경우라 해도 이 규칙은 달라지지 않는다. 주위의 편견을 뛰어넘어 당당하고 용감하게 커플댄스의 세계로 뛰어든 많은 여성들은 이 사실 앞에서 좌절하거나 분노하는 경우가 흔하다.

그렇다면 이처럼 성차별적인 커플댄스를 기꺼이 참아줄 이유가 대체 뭐란 말인가. 3년 전에 커플댄스에 입문한 어느 여성 동호회원의 말에서 그 이유를 한번 찾아보자. "그래도 대한민국에서 춤을 추는 남자들은 춤을 추지 않는 '바깥세상' 남자들보다는 훨씬 예의바르고 매너가 있어요. 여자를 존중하고 보호할 줄 알죠. 우리나라 모든 남자들이 춤을 배웠으면 좋겠어요. 이기적이고 제멋대로인 남자들이 조금이라도 '교화' 될 수 있게요." 유럽의 부모들이 자녀의 등을 떠밀어 댄스스쿨에 보내는 이유도 이런 생각과 통한다. 물론 '상류사회에 진입하기 위해서는 춤이 필수'라는 허영심에서 춤을 가르치려는 부모들도 있지만, 춤을 배우면 마음도 몸도 바르게 성장하리라는 교과서적인 기대가 깔려 있는 것이다. 춤은 굽은 어깨와 휜 허리를 펴준다. 그러면서 상대방을 존중하는 법을 가르쳐준다. 혼자서는 절대로 출 수 없는 것이 커플댄스니까!

춤에 빠져들다, 춤추는 사람들을 만나다

날마다 눈떠서 잠들 때까지 컴퓨터 앞에 앉아 일을 하다 보니 어느 날 갑자기, 너무 움직여주지 않은 몸이 측은하게 느껴졌다. 그 무렵 댄스스포츠와 카바레 제비 이야기를 다룬 성석제 씨의 포복절도할 소설

「소설 쓰는 인간」을 읽었는데, 댄스스포츠의 모던 종목에는 왈츠, 비엔나왈츠, 탱고, 퀵스텝, 폭스트로트가 있고 라틴 종목에는 삼바, 룸바, 차차차, 파소도블레, 자이브가 있다는 등의 상세한 각주脚註에 감탄을 하다가 그 자리에서 춤을 배우기로 작정했다. 작가로서야 독자들에게 '자, 우리 다 함께 춤을 춥시다' 라는 메시지를 전할 의도가 전혀 없었 겠지만, 그 소설이 눈물나게 재미있었던 까닭에 춤의 세계도 그만큼 나를 즐겁게 해줄 거라고 막연히 믿어버렸던 것 같다.

그것이 외국어든 요리든 수영이든 바둑이든 '교본' 만 있으면 뭐든 지 제대로 배울 수 있다고 평소에 굳게 믿던 터라, 우선 서점에 가서 '댄스 교본' 이라는 제목이 붙은 몇 권의 책을 샀다. 물론 댄스의 기초 가 없었기 때문이겠지만, 책 속에 무수히 찍혀 있는 발자국들은 상형 문자처럼 해독이 난해했다. 1차 좌절. 춤을 교본으로 배워 실전에서 성공한 사례가 과연 있는지는 모르겠으나, 내 경우엔 도저히 안되겠다 는 생각이 들었다. 다음으로 비디오 테이프를 사서 연구했지만, 별로 제작비를 들이지 않은 듯한 비디오 속의 춤은 춤을 배우겠다는 의욕을 그리 북돋워주지 못했다. 그래서 게으름을 애써 떨치며 신문사 문화센 터에 등록을 해 왈츠부터 배우기 시작했다.

원래 발레를 전공한 왈츠 선생님은 몹시 엄격하고 무서운 분이었다. 그저 취미로 시작한 일인데도 상당히 스트레스를 받아가며 연습을 해 야 했다. 하지만 그러면서 도전의욕이 생겼고 차츰 재미를 느꼈다. 그 때부터 여러 선생님에게서 자이브, 파소도블레, 차차차, 스윙, 살사 등 을 배웠고, 한동안은 플라멩코의 매력에 푹 빠져 플라멩코를 배우기도 했다(정형화된 커플댄스가 아닌 플라멩코를 이 책에 포함시킨 이유이기도 하다). 그러나 이처럼 다양한 춤을 맛보았음에도 불구하고 춤에 관한 한은 여전히 아마추어 수준에 머물러 있다. 늘 '선수' 가 아니라 '구경

꾼'의 입장에서, 그럴듯하게 말하자면 늘 관찰자의 입장에서 춤을 추어왔기 때문이다. 그러나 그 세월 동안 많은 사람들과 춤에 관해 토론해 왔고, 춤추는 사람들과 춤을 추지 않는 사람들의 춤 얘기를 들어왔다. 그러면서 춤을 바라보는 우리 사회의 엄청난 편견에 수없이 놀랐고, 머리가 아니라 몸으로 배우는 것의 진정한 아름다움을 이야기하고 싶어져서 이 책의 글들을 시작했다.

이 책에 들어 있지 않은 것

이 책에는 춤추는 방법이 들어 있지 않다. 대강 어떤 분위기의 춤인지는 독자들이 사진 자료를 보고 짐작하실 수 있겠지만, 댄스 교본처럼 스텝이나 동작의 요령이 적혀 있지는 않다. 그러므로 이 책으로 춤을 배울 수는 없다. 다만 인간이 몸의 움직임으로 세상과 소통하는 춤이라는 예술에 대해, 특히 커플댄스에 대해 여러 가지 생각의 실마리를 제공하는 책일 뿐이다. 춤의 사회사를 이야기한 책이라고 이해해 주시면 기쁘겠다. 아르헨티나 탱고가 어떤 역사적 배경에서 태어났는지, 집시들이 추는 진짜 플라멩코는 스페인 플라멩코 바의 아름다운 공연과 어떻게 다른지, 교회와 국가는 어째서 사교댄스를 금지했는지, 왈츠는 어떤 성격 때문에 인기를 끌었는지…….

음악에 대해서라면 오히려 다양한 정보를 얻을 수 있다. 원래 '춤곡 이야기'라는 제목으로 2003년에 시사경제주간지 『이코노미스트』에 연재했던 원고들을 기초로 한 책이기 때문이다. 여기에 소개된 춤들은 하나같이 음악과 춤의 명칭이 같다. 왈츠라는 단어가 음악을 지칭하는 동시에 춤을 지칭하듯, 탱고도 살사도 메렝게도 바차타도 다 마찬가지. 음악이면서 동시에 춤이다.

인간의 역사에서 최초로 나타난 예술 형태는 춤이며, 음악은 제의로

서의 춤을 뒷받침하기 위해 태어났다. 제의 형식의 춤이 없었다면 음악도 발전할 수 없었고, 음악 없는 춤 역시 상상하기 어렵다. 때문에 두 가지 예술 형식은 불가분의 관계를 맺고 있다. 그럼에도 불구하고 가장 추상적인 형태의 예술인 음악이 독자적인 지위를 확보한 뒤로는, 춤에 사용되는 음악은 그것이 발레 음악이든 사교댄스 음악이든 음악적으로 그리 높이 평가받지 못하고 있다. 그러나 어떤 춤이 표현하고자 하는 주제와 정서를 음악이 얼마나 효과적으로 전달할 수 있는가를 안다면, 즉 춤곡을 제대로 이해하고 듣는다면 그 춤을 제대로 이해하는 데 큰 도움이 된다. 다양한 시대에 탄생한 각 민족의 춤곡들은 민족 특유의 정서를 반영하면서 그 개성 있는 정취로 세계 사람들을 감동시켜 왔다. 우리가 왈츠나 탱고 같은 서양 커플댄스에 익숙하지 않으면서도 그 음악들을 친근하게 느끼고 즐겨 듣는 것도 바로 보편적 호소력 덕택이다.

'춤곡 이야기' 연재를 기획해 주신 『이코노미스트』와 새 원고들을 포함한 연재 원고를 정성껏 책으로 묶어주신 열대림의 정차임 사장님께 감사드린다. 인터뷰에 응해 주신 모든 분들, 사진을 제공해 주시거나 게재를 허락해 주신 분들, 참고자료를 찾는 데 성의를 다해 도와준 게어만, 베를린에서 탱고 인터뷰를 주선해 준 인원에게 고마움을 전한다. 그동안 춤의 매력과 사회적인 의미를 일깨워 주신 여러 춤 선생님들께도 감사드리고 싶다. 그리고 끝으로, 이 책을 읽고 나서 춤에 대한 고정관념을 바꿔주실지도 모를 독자 여러분께 진심으로 감사드리며, 앞으로 열릴 더 깊이 있는 대화의 장을 기대해 본다.

2004년 춤추는 봄날
이용숙

차례

2장... 채워지지 않는 욕망, 탱고

3장... 예술적 황홀경, 플라멩코

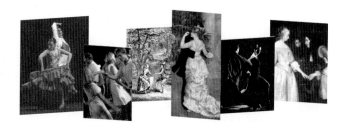

열정과 관능, *라틴댄스*

라틴음악의 뿌리는 마야·잉카 문명

세계적인 춤의 유행을 이끌어 온 라틴아메리카

세계 지도를 펴서 미국 아래로 쭈욱 내려가면, 멕시코로 시작되는 중남미 국가들이 차례로 눈에 들어온다. 쿠바·니카라과·도미니카 공화국·우루과이·브라질·칠레·아르헨티나……. 해외여행이 흔해진 요즘도 우리에겐 여전히 멀게 느껴지는 라틴아메리카의 나라들이다. 우선은 지리상의 거리가 멀고 다음은 언어와 문화가 낯설다. 그러나 정말 낯선 문화일까? 서울을 비롯한 대도시의 카페에 앉아 있으면 때없이 보사노바 음악이 들려오고, 살사나 메렝게 같은 라틴댄스를 출 수 있는 댄스 바도 갈수록 늘어난다. 그러니 거리는 아득해도 라틴아메리카의 춤과 음악은 이미 우리 문화에 스며들어 있다고 해야겠다.

이 라틴아메리카는 20세기에 "가장 음악적인 대륙"이라는 이름을 얻었다. 그 앞 세기에는 물론 유럽 대륙이 오래도록 서양음악의 주인 자리를 지켜왔지만, 유럽인들이 북미와 남미 신대륙으로 이주하면서부터 선주민과 이주민의 문화가 뒤섞여 생겨난 수천 가지 새로운 리듬이 서양음악 전체를 놀랍도록 풍요롭게 만들었다.

라틴아메리카의 음악과 춤을 이야기하려면 먼저 그 땅에 기원전

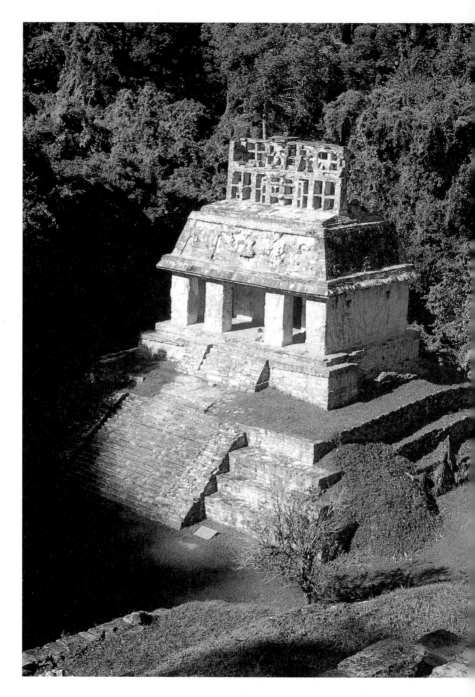

열대림에 둘러싸인 태양 신전. 전형적인 마야 건축 양식을 보여주는 690 년경의 건축물

1500년 무렵부터 살았던 고대 민족의 역사로 거슬러 올라가야 한다. 마야·아스텍·잉카……. 어린 시절부터 우리를 설레게 했던 이 고대 문명의 이름들이 3,000년 이상이 지난 오늘날 라틴아메리카의 문화와도 여전히 깊은 연관을 맺고 있기 때문이다.

예를 들어, 잉카인들의 언어는 자연의 소리를 그대로 빌려온 음악적인 언어였다고 한다. 아스텍과 마야인들에게도 음악은 삶에서 무엇보다도 중요한 요소였다. 일상의 삶 자체가 제의祭儀와 명상으로 이뤄졌기 때문이다. 그러나 이들을 침략한 스페인 정복자들은 이들의 음악을 기록해 두기는커녕, 이 음악을 '귀신 섬기는 음악'으로 규정하고 완전히 말살해 버렸다. 훗날 고고학 고증을 통해 당시에 사용된 악기를 복원하는 등의 형식을 빌려, 간접적으로나마 우리는 그들의 음악이 어떤 것이었는가를 알 수 있게 되었다.

라틴아메리카의 선주민들을 '인디언'이라고 부르는 것 자체도 애당초 서구인들의 오류 때문이었다는 것은 잘 알려진 사실. 1492년에 콜럼버스가 유럽을 출발해 대서양을 거쳐서 인도까지 항해하려 했을 때 아메리카 대륙을 인도로 알고 이곳 주민들을 '인디언'이라고 부르게 됐던 것이다. 그 때문에 쿠바 주변의 섬들은 오늘날에도 여전히 '서인도 제도'라는 이름으로 불린다. 그 뒤로 선교사를 앞세워 이루어진 스페인과 포르투갈의 라틴아메리카 침략사는 영화 「미션」에도 드라마틱하게 그려져 있다. 제국주의 열강의 식민지 경영 시대에 이 스페인, 포르투갈 정복자들은 수백만의 아프리카인들을 라틴아메리카로 끌고와 노예로 만들었다. 피정복자의 입장에서 볼 때 참혹하고 처절한 역사였지만 이때 끌려온 아프리카인들은 그들의 제의와 음악을 유럽과 라틴아메리카 선주민의 것과 접합시켰다. 결국 브라질과 카리브해 연안의 수많은 춤·민요·리듬 등이 이렇게 해서 탄생했다.

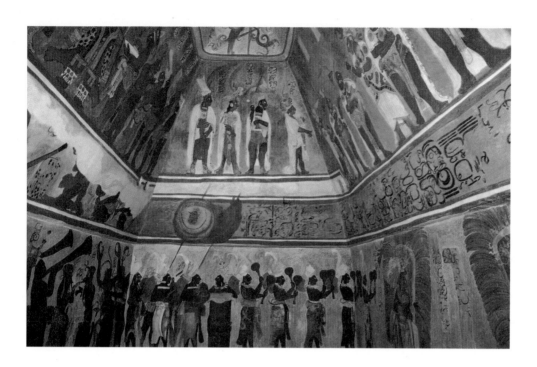

왕의 대관식 축제 때 음악을 연주하고 춤을 추는 사람들의 행렬. 750년경 마야 보남파크 신전 내벽의 채색화

　　1901년, 스페인의 마지막 식민지로 남아 있던 쿠바가 마침내 독립을 선언했다. 그러나 그 직전에 있었던 스페인과 미국의 전쟁에서 미국이 승리하면서 쿠바는 정치적·경제적으로 미국의 지배를 받게 됐다. 또 멕시코·파나마·과테말라·칠레·온두라스·니카라과 등 여러 나라도 경제적인 이유로 미국의 간섭과 제재를 받으며 저항운동을 일으켰다. 그러나 혁명과 군부독재 등의 끝없는 혼란 속에서 희망과 좌절을 되풀이해 겪으면서도 라틴아메리카인들은 그들의 음악적 전통을 끊임없이 새롭게 발전시키며 세계적인 춤의 유행을 선도해 왔다. 이제 그 구체적인 페이지들을 열어보자.

춤 · 음악 · 시의 통합체, 쿠이카틀
사회적 특권 누린 아스텍 예술가들

멕시코 남부 유카탄반도의 마야, 멕시코의 아스텍, 그리고 남아메리카 안데스 산지의 잉카. 아메리카 대륙의 이 대표적인 고대 문명들은 모두 16세기에 피사로와 코르테스 등이 이끄는 스페인 정복자들에게 짓밟혔다. 그리고 그들과 더불어 이 땅에 들어온 가톨릭 선교사들은 이들의 제의에 사용되던 음악과 춤과 시를 "악마의 혼이 담겨 있다"며 금지하거나 불태웠다. 그나마 이 가톨릭 성직자들 가운데 문화의식이 깊은 사람들이 있어, 이들의 예술을 부분적으로나마 기록하고 보전해둘 수 있었다.

잉카인들은 남달리 음감이 뛰어나 자연의 모든 소리를 정확하게 포착하고 재생하는 능력을 지녔다고 한다. 그래서 학자들은 잉카인들을 누구보다도 음악성이 뛰어난 민족이라고 부른다. 이들이 신전에서 또는 축제 때 연주했던 음악이 어떤 것이었는지 정확하게 재현할 길은 없다. 그러나 이들의 언어와 신앙은 지금까지도 안데스 산지 주민들에 의해 보존 · 전승되고 있다.

잉카의 악기들 가운데 특히 발달한 것은 플루트로, 처음에 이들은

싸움에서 죽인 적의 팔뼈를 가져다가 피리를 만들었다. 그러다가 나중에는 나무로 만들어 사용했는데, 리드하는 플루트와 리드에 따르는 또 하나의 플루트가 주거니 받거니 나누는 '대화'는 듣는 사람들을 저절로 손잡고 춤추게 한다. 이 음악에 맞추어 추는 전통 무용의 동작들은 대체로 광활한 자연의 풍광과 사냥 또는 전투의 한 순간들을 담고 있다.

아스텍 사회에서 음악과 춤과 시는 서로 분리될 수 없는 통합체로 존재했다. 그래서 아스텍 사람들은 '쿠이카틀'이라는 단어 하나로 이 세 분야 전체를 아우를 수 있었다. 서양의 중세에 해당하는 시대에 아스텍의 예술가들은 중세 음유 시인들의 노래나 연가戀歌와 유사한 음악을 만들었다. 음악과 춤과 시, 이 세 분야를 모두 책임졌던 이 예술가들의 가장 큰 직분은 민족의 신화·설화·영웅담 등을 기록해 후세에 전하는 일이었다. 이처럼 공적인 임무를 수행했기 때문에 이들은 사회에서 존경과 우대를 받았고, 세금을 면제받는 등 여러 가지 특권을 누렸다. 그러나 이들 예술가에게는 완벽성이 요구됐기에, 제의 중 연주나 무용에 실수가 있으면 중한 벌을 받았다.

라틴아메리카 춤과 음악의 종교적인 배경은 오늘날까지 보존돼 있는 춤들에서 볼 수 있는데, 그 대표적인 예는 멕시코와 중앙아메리카에서 추는 '비행의 춤(단사 데 로스 볼라도레스)'이다. 연주자 한 사람이 15미터 높이의 기둥 위에 올라앉아 피리(피토)를 불면서 동시에 기둥

라틴아메리카 음악의 독특한 개성을 창조하는 다양한 고유 악기들. 라틴음악을 연주하는 그룹 '인티이이마니' 의 악기들이다.

에 매달려 있는 북(탐보르)을 연주한다. 그러면 발을 밧줄로 묶은 무용수 네 사람이 그 밧줄을 기둥에 연결한 채 기둥 꼭대기에서 아래로 번지점프하듯 뛰어내린다. 그리고 머리를 아래로 향하고 기둥 주위로 커다란 원을 그리며 비행하듯 빙빙 돈다. 이들은 발을 묶은 밧줄이 다 풀리고 몸이 거의 지면에 닿을 때까지 정확하게 13번을 회전하고 나서 지상에 내려온다. 이 숫자는 아스텍 캘린더의 13개월과 일치하며 비행하는 네 명의 댄서는 동서남북 네 방향과 자연의 4대 원소를 의미한다. 이 회전수 13과 4를 곱하면, 아스텍인들이 신성시 하는 자연의 순환을 의미하는 숫자 52가 된다. 이 춤은 오늘날까지도 중앙아메리카 전역에 퍼져 있다.

　잉카 · 아스텍 · 마야인들을 정복한 스페인인들이 이 풍요로운 문화를 말살하려 한 데도 그들 나름의 이유가 전혀 없었던 것은 아니다. 태

양의 사멸과 우주의 멸망을 막기 위해 산 사람들을 제물로 바치는 아스텍인들의 인신공회人身供犧 같은 풍습이 서구인의 눈에는 지나치게 야만적으로 비쳤던 것이다. 그럼에도 불구하고 고유한 문화의 파괴는 인류 전체의 큰 손실이 아닐 수 없다.

흑인들의 춤과 음악, 산테리아와 캉동블레
삼바 · 탱고의 기초는 흑인 음악

유명한 화가의 작품은 아니었지만 피카소의 「게르니카」보다 더 큰 충격으로 뇌리에 남았던 그림이 있다. 유럽인들이 아프리카에서 남아메리카 대륙으로 흑인들을 실어 나르는 장면을 보여주는 그림이다. 족쇄를 채운 손목과 발목에서는 피가 배어나오고 한 구석에서는 병든 몸으로 죽어가는데 백인 감독은 노를 젓는 다른 흑인들을 채찍으로 내리치고 있다. 인간임을 부끄럽게 만드는 그림이다.

1440년쯤부터 노예제도가 사라진 19세기 중반까지 역사상 가장 규모가 큰 강제 이주가 이런 식으로 이루어졌다. 정확한 숫자는 알 수 없으나 신대륙 발견 이후 아프리카에서 짐승처럼 포획돼 노예로 팔려간 흑인은 대략 3,000만 명이 넘는 것으로 추산된다. 하루에 한 번 갑판에 나가 공기를 들이마시는 것이 허용됐을 뿐, 이들은 제대로 먹지도 움직이지도 못하는 상태로 넉 달 동안이나 배 밑에 갇혀 있어야 했다. 물론 신대륙에 도착하기도 전에 배 안에서 병들어 죽거나 맞아죽은 흑인이 허다했다. 그러나 이들을 실어 나르는 데 드는 비용을 제하고도 600% 투자이익을 챙길 수 있는 이 장사를 마다한 유럽 국가는 없었다.

북은 인간을 집단최면 상태로 이끄는 가장 중요한 악기이다. 아프리카 종교의식에서 북을 연주하고 있는 악사들 (1700년경 아프리카의 조각)

강제로 끌려온 흑인들 대부분은 백인들의 기호품을 생산하는 대규모 농장에서 일했는데, 이들 가운데는 정글의 원시부족도 있었고 고유의 체제와 문화를 정비한 국가의 왕이나 왕족도 있었다. 그러나 이들을 소유하게 된 유럽인 농장주들은 의도적으로 여러 부족 출신들을 뒤섞어 놓아, 흑인 노예들이 부족 고유의 문화를 보존하지 못하게 만들었다. 뿐만 아니라 노동의 효율성을 높일 목적으로 노예들에게 자신이 백인의 소유물에 불과한 존재임을 세뇌시켰다. 이들 노예들은 자신의 뿌리를 잃고 가족이나 친족과도 떨어져 살며 날마다 중노동에 시달렸다.

그러면서도 이들은 몸에 밴 리듬과 춤을 잊지 않았다. 독일 과학자 알렉산더 폰 훔볼트는 『남미 여행기』에서 이 흑인들을 보고 이런 기록을 남겼다.

"일요일 밤이었는데, 흑인 노예들은 최면을 거는 듯한 단조로운 기타 음악에 맞춰 춤을 추고 있었다. 이들은 일 주일 내내 그토록 힘들게 일하고서도, 잠을 푹 자는 것보다 춤추고 연주하고 노래하는 것을 더 좋아한다. 그러나 이런 식으로 삶의 결핍과 고통을 달래고 있는 이들을 경박하고 생각이 없다고 비난할 수는 없을 것이다."

'산테리아'는 쿠바로 끌려온 흑인들의 대표적인 춤과 음악 형식을

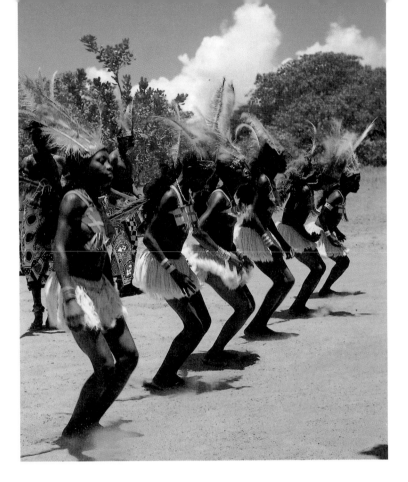

라틴아메리카 춤의 기초
가 된 아프리카 댄스. 케
냐인들이 기리아마 춤을
추고 있다.

지칭하는 말로, 이들의 핵심적인 종교의식을 뜻하기도 한다. 백인 고
용주들은 흑인 노예들을 그리스도교로 끌어들이려 했지만, 흑인들은
겉으로는 교회 전례를 따르면서도 여러 신을 섬기는 자신들의 신앙을
보존했다. 해마다 1월 6일에 쿠바에서 산테리아 의식이 벌어지면 흑인
들은 집단적인 엑스터시와 최면 상태에 빠져들었는데, 산테리아는 그
들이 잠시나마 잔인한 현실에서 벗어날 수 있는 유일한 환기구 역할을
했다.

　그리스도교 전례와 산테리아 진례의 가장 큰 차이는 음악의 역할이
다. 미사 음악이 고요하고 장엄하게 신을 찬미하는 것과는 달리 산테
리아 음악은 요란한 북소리로 신들에 대한 도취와 열정을 표현한다.

신들을 위한 이들의 춤은 에로틱한 분위기로 가득하며, 신들을 부르고 응답을 듣는 형식이 음악과 춤의 기본 구조다. 합창과 독창이 화답하듯 번갈아 나오며 독창자와 독주자들은 즉흥연주를 할 수 있고, 아름다운 목소리는 그리 중요하지 않다.

'캉동블레'는 브라질 흑인들의 종교의식에 쓰이는 음악과 춤으로, 브라질 백인들은 90%가 가톨릭 신자이면서도 캉동블레의 아름다움에 매혹돼 이 아프리카 의식에 함께 참여한다. 캉동블레 의식은 모계적 전통에 따라 여사제가 집전하며 서로 리듬이 다른 북과 손뼉과 노래가 어우러지는데, 선발된 무당이 도취 상태에서 접신接神하며 춤을 출 때 둘러선 사람들은 미친 듯이 손뼉을 친다. 산테리아와 캉동블레는 삼바와 탱고 등 라틴 무곡의 기초가 되었다.

리우 카니발의 꽃, 삼바

인종과 계급의 차별이 사라지는 카니발 축제

"가난한 사람들의 행복이란 멋진 카니발의 환상 같은 것.

사람들은 일 년 내내 쉬지 않고 일하지.

군주, 해적, 정원사로 변장하는 꿈의 한순간을 위해.

그러나 재의 수요일이 오면 그 모든 것이 사라지고……."

1959년 칸 영화제에서 황금종려상을 받은 마르셀 카뮈 감독의 「흑인 오르페」에 나오는 「행복Felicidade」이라는 노래 가사이다. 카니발과 삼바의 열정과 광기를 배경으로 브라질 유색인종의 가난하고 신산한 삶, 그리고 죽음의 문제를 다룬 이 영화는 '삼바' 라는 춤과 음악이 어떤 환경에서 태어나고 자랐는가를 가장 매력 있게 보여주는 작품이다.

해마다 2월에서 3월 사이에 브라질의 리우 데 자네이루에서 펼쳐지는 카니발은 전세계에서 엄청난 수의 관광객을 끌어들인다. 카니발은 원래 가톨릭 교회의 축제로, 예수 그리스도의 수난을 묵상하는 40일간의 사순절이 시작되기 전에 함께 모여 마음껏 먹고 마시며 즐기려는 잔치. 사순절 기간 동안에는 금육과 단식을 하며 삶의 갖가지 즐거움

카니발에서 삼바를 추고 있는 삼바스쿨의 회원들. 카니발 춤이 아닌 커플댄스로서의 삼바는 1930년대부터 유행하며 폭스트로트, 차차차 등의 춤과 퓨전 형식으로 발전해 갔다.

을 억제해야 했기 때문이다. 이 카니발의 전통은 원래 포르투갈인들이 브라질을 식민지화하면서 들여온 것. 하지만 유럽식의 카니발 퍼레이드가 군대식으로 딱딱한데다 가장무도회 역시 너무 밋밋하고 지루하다고 생각한 브라질인들은 아프리카 리듬을 이용한 삼바 춤과 음악으로 개성 있는 카니발 퍼레이드를 펼치기 시작했다.

카니발 기간 동안에는 평소라면 확연히 드러나는 인종과 계급의 뚜렷한 구분과 차별이 사라진다. 빈민가에 사는 유색인과 엄청난 저택에 사는 백인들이 하나가 되며 세탁부·가정주부가 이날 하룻밤만은 삼바의 여왕이 된다. 리우에만 50여 곳이나 되는 '삼바스쿨(회원제 클럽)' 가운데 14~16개 스쿨만이 그해의 공식 삼바 퍼레이드에 참가할 자격을 얻는다. 외국 관광객들의 눈에는 그저 화려하고 요란한 볼거리로 비춰지는 퍼레이드일 뿐이지만, 여기에 참가할 자격을 얻기 위한

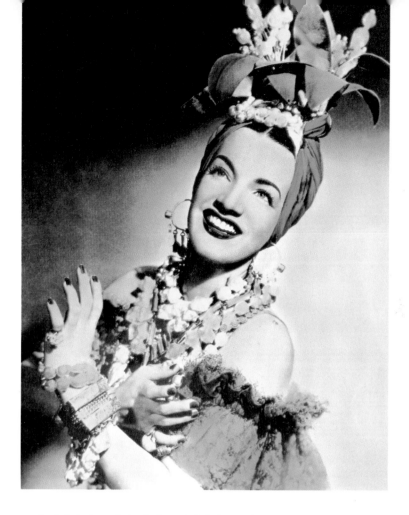

'삼바의 여왕'으로 명성을 얻은 카르멘 미란다는 희한하고 과장된 모자와 머리장식으로도 유명했다. 미란다가 출연한 영화의 홍보 사진

브라질인들의 노력과 경쟁은 치열하다. 퍼레이드 참가 그룹을 선발하는 기준은 주제 · 리듬 · 독창성 · 춤의 테크닉 · 의상 · 행렬의 형태 등이며, 카니발 스타디움은 축구 경기장보다 더 넓어 9만여 명의 관중을 수용할 수 있다. 선발되지 못한 그룹들은 내년을 기약하며 거리에서 벌어지는 삼바 퍼레이드에 합류한다.

삼바의 기원은 아프리카인들이 브라질 땅에 노예로 끌려와 현재의 브라질 북동부 지역인 바이아의 플랜테이션 농장에서 일하게 됐을 때로 거슬러 올라간다. 이들은 아프리카 북의 최면을 거는 듯한 강렬한 비트에 취한 채 맨발로 삼바를 추며 일상의 고통을 잊었다. '삼바_{samba}'

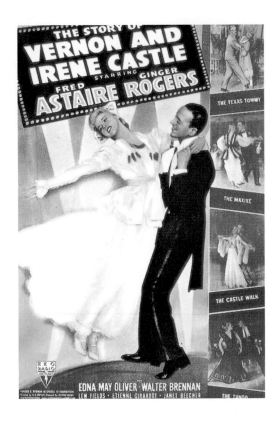

20세기 커플댄스 발전에 공헌한 버논 캐슬 부부 일대기 영화 속의 프레드 아스테어와 진저 로저스

라는 명칭은 원래 앙골라의 춤 '셈바 semba'에서 온 것으로 셈바는 '춤을 청한다'는 의미로 배꼽을 만지는 일'을 뜻하는데, 다른 아프리카 춤들과 마찬가지로 삼바 역시 기독교와 부르주아 계급이 지배하는 사회에서는 저속하고 사악한 것으로 적대시됐다.

그러나 1930년대에는 이 자유분방하고 익살 섞인 춤이 미국을 뒤흔들었다. 삼바가 카니발의 독무獨舞 또는 군무群舞로서가 아니라 커플댄스로 미국에 상륙했던 것이다. 이때부터 삼바의 상업화와 국제화가 본격적으로 시작됐고, 1930년대 말부터 1940년대까지 도시 리우와 삼바는 영화라는 매체를 통해 세계를 매혹했다. 삼바 가수이며 댄서였던 카르멘 미란다는 RCA 레코드사와 계약을 맺은 지 1년 만에 할리우드에 진출해 딘 마틴·제리 루이스·엘리자베스 테일러 같은 대배우와 함께 14편의 영화에 출연하면서 '삼바의 여신'으로 군림했다. 미란다는 모두 300여 곡의 노래를 음반으로 남겼으며, 46세로 요절함으로써 더욱더 확고한 신화가 되었다. 세기의 댄서 커플 프레드 아스테어와 진저 로저스 역시 리우에 대한 이국적이고 로맨틱한 환상을 사람들에게 심는 데 크게 기여했다.

삼바와 모던재즈의 결합, 보사노바

도시적 감성의 백인 상류층 음악

브라질 리우 데 자네이루의 양대 해변이라고 불리는 코파카바나와 이파네마. 바다가 그보다 더 푸를 수 없고 모래밭이 그보다 더 희게 빛날 수 없는 곳으로, 대도시의 콘크리트벽에 갇혀 살며 탈출을 꿈꾸는 모든 이들이 그 꿈의 모델로 삼기에 적당한 장소다. 이 이파네마 바닷가에 있는 '벨로조'라는 바에 두 남자가 날마다 와 앉아 있다. 그리고 매일 같은 시간에 '엘로이자 핀토'라는 이름의 아가씨가 경쾌하고 리드미컬한 걸음걸이로 바닷가를 산책하며 두 남자 앞을 지나간다. 두 사람 가운데 시를 쓰는 남자는 "저애 좀 봐, 기가 막히지? 어쩌면 저렇게 사랑스러울 수 있을까!"라고 외친다. 그러자 작곡을 하는 남자는 물이 각각 다른 양으로 담겨 있는 잔 세 개를 숟가락으로 두드리며 그 말에 멜로디를 실어준다. 앞의 남자는 비니시우스 지 모라이스. 다른 남자는 안토니우 카를루스 조빔. 훗날 재즈 음악사에 그 이름을 길이 남긴 작사와 작곡의 걸출한 콤비였다. 이런 에피소드와 함께 태어난 노래가 보사노바bossa nova 음악의 대표적인 작품인 「이파네마 아가씨 The Girl from Ipanema」이다.

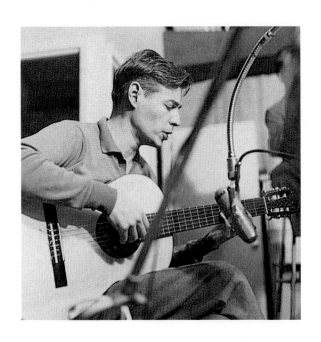

기타를 연주하는 카를루스 조빔. 조빔 연주 음반에 수록된 사진

보사노바란 포르투갈어로 '새로운 경향' 또는 '새로운 감각'을 뜻하며, 삼바에 모던재즈의 감각을 얹은 멜로디 중심의 음악을 이르는 말이다. 삼바에서 리듬을 빌려왔지만 보사노바는 삼바처럼 강렬하고 원초적이지 않으며 지적이며 도시적인 감성을 풍긴다. 아프리카 흑인들의 음악에서 온 삼바는 브라질 음악으로 토착화되기에 이르렀지만, 브라질 상류층 백인들은 삼바에 대해 정서적인 거리감을 느끼고 있었다. 그래서 상류층 백인들은 자신들의 정서에 맞는 음악을 찾으려 했고, 이런 요구에 따라 자연스럽게 나타난 것이 보사노바라는 형식이었다.

보사노바의 창시자라 할 수 있는 위의 두 사람 역시 브라질의 엘리트 계층에 속한다. 모라이스는 직업이 외교관이었다. 워낙 음악을 좋아해 200곡이 넘는 노래를 작사했으며, 법학을 전공하고 나서 옥스퍼드대학에서 영국 시를 전공했는가 하면 칠레 시인 파블로 네루다와도 절친한 사이였다.

작곡가 조빔은 어릴 때부터 기타와 피아노를 배웠는데, 독일 음악가였던 그의 피아노 스승은 쇤베르크 무조 음악의 열렬한 추종자였다. 대학에서 건축학을 전공하고 한때 건축설계사로 일하기도 했던 조빔은 결국 음악가의 길로 완전히 돌아서, 브라질 작곡가 빌라 로보스의 작품을 연구하며 음악 이론을 공부했다. 이파네마에서 맑은 바다와 아

름다운 해안을 보고 자라난 조빔은 그 고향의 아름다움을 음악에 담았다. 평론가들은 "그의 음악을 자세히 들으면 빗방울 듣는 소리·새소리·나뭇잎새에서 살랑거리는 바람소리·바다에서 파도가 부서지는 소리 등을 느낄 수 있다"고 말한다. 이파네마가 점차 개발되면서 자연이 손상되는 것에 분노한 조빔은 아마존 원시림의 파괴와 동식물 보호 등의 환경문제도 작곡의 주제로 삼았다.

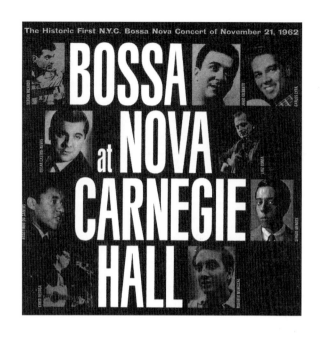

The Historic First N.Y.C. Bossa Nova Concert of November 21, 1962

BOSSA at NOVA CARNEGIE HALL

1962년 11월 뉴욕 카네기 홀에 처음으로 입성한 보사노바 콘서트 실황음반 커버

조빔, 모라이스와 함께 보사노바의 축을 이루고 있는 또 한 사람의 음악가 주아웅 질베르투는 새로운 기타 주법을 개발해 현재 전세계에서 연주되는 '보사노바 형식'을 확립한 인물. 그는 인간이 기타와 조용한 목소리만으로도 온갖 감정을 완벽하게 표현해 낼 수 있음을 보여주었다. 그의 노래는 이따금 노래가 아니라 속삭임이나 중얼거림처럼 들려, 듣는 사람에게 지극히 사적인 친밀감을 느끼게 한다.

수많은 재즈 팬들이 보사노바에 빠져 재즈에 발을 들여놓는다. 그러나 보사노바는 본질적으로 재즈가 추구하는 '하모니의 극한'이 아닌 '멜로디'를 추구한다. 그래서 열광시키지는 않지만 행복한 기분을 느끼게 해준다. 출발할 때는 브라질 엘리트의 음악이었지만 이제 보사노바는 전세계 사람들이 사랑하는 대중음악이 되었다.

관능적인 사랑의 춤, 룸바

다양한 아프리카 댄스 리듬의 총체

라틴댄스 가운데 가장 템포가 느리고 동작이 유연한 춤인 룸바 rumba. "탱고가 열정의 춤 dance of passion이라면 룸바는 사랑의 춤 dance of love이다"라는 정의에 걸맞게, 부드럽고 관능적인 룸바 댄스는 로맨틱한 구애의 분위기를 다른 어떤 춤보다도 효과적으로 나타낸다. 춤뿐만 아니라 룸바 음악 역시 한없이 감미로운 리듬과 멜로디로 듣는 이를 감싸안는다.

그러나 우리 눈과 귀를 즐겁게 하는 이런 '아메리카 룸바'나 '쿠바 룸바'는 상당히 미국화 또는 유럽화되고 상업화된 것이다. 이름만 '쿠바 룸바'일 뿐 실제로 쿠바의 아바나 사람들에게는 퍽 낯설게 보인다. 진짜 본고장의 룸바와는 무척 다른 춤인 셈이다.

쿠바의 항구도시 아바나에서 룸바라는 춤과 음악이 태어난 1880년 무렵은 노예제도가 막 폐지된 시기였다. 이때부터 법적으로 노예 매매와 소유가 금지된 건 사실이었지만, 그렇다고 해서 쿠바의 흑인들에게 현실적으로 나아진 것은 별로 없었다. 당장 일터도 살 집도 없어진 그들은 큰 도시를 끼고 있는 플랜테이션 농장으로 몰려갔고, 그곳에서

빈민가를 형성해 살면서 같은 흑인들끼리 음악을 연주하고 춤을 추며 밑바닥 삶의 고통을 달랬다.

아무것도 가진 것이 없는 이들이 구할 수 있는 것은 일상용구들뿐이어서 눈에 보이는 대로 작은 나무막대·숟가락·낡은 옷장 서랍·생선 담는 나무궤짝 등을 가져다가 악기로 썼다. 이를 토대로 발전한 것이 봉고(소형 북)·콩가(대형 북)·마라카스(속을 파낸 열매 속에 말린 씨를 넣어 흔드는 딸랑이 비슷한 악기), 클라베스(길이 20㎝ 정도의 막대기 두 개를 맞부딪쳐 소리를 내는 악기) 같은 타악기들로, 이들은 룸바 음악에 이국 정취를 불어넣어 주고 있다.

음악적인 면에서 룸바는 아프리카의 전통을 뚜렷이 드러낸다. 정확하게 말하면 콜롬비아·얌부·구아구안코 같은 다양한 아프리카 댄스 리듬의 총체가 바로 룸바라고 할 수 있다. 콜롬비아는 몸놀림이 체조선수처럼 유연하고 기교적으로 보이는 흑인 남성들의 솔로 댄스. 얌부는 느린 리듬의 커플댄스로, 원래는 부족部族 안에서 나이가 들어 빠른 리듬을 따라갈 수 없는 노인들을 위한 리듬이었다. 그런데 젊은 사람들이 둔하고 지친 듯한 노인들의 동작을 장난스럽게 흉내내면서 그들까지도 차츰 얌부 리듬에 맞춰 춤을 추게 됐다.

룸바는 '성적인 팬터마임'이라고 부를 수 있는 춤이다. 사진은 지나 호프만과 슈테판 크라이들러 커플의 댄스스포츠 룸바 경기 장면

1936년 뉴욕에서 출간된 룸바 악보의 표지. '불쌍한 페드로' 라는 제목이 붙어 있다.

구아구안코는 이 세 가지 중에서 쿠바의 룸바에 가장 큰 영향을 준 춤으로, 느릿하고 힘이 빠진 듯한 얌부와는 달리 대단히 에로틱하고 에너지가 느껴지는 커플댄스. 남성이 여성을 유혹하고 정복하는 과정을 춤으로 표현하는, 일종의 '성적인 팬터마임' 이라고 할 수 있다. 여성과 남성은 가까워지기와 멀어지기, 끌어당기기와 밀쳐내기를 번갈아 연기한다. 남성은 여성에게 신체적으로 결합하려는 시도를 춤동작으로 계속 표현하고 여성은 어깨·엉덩이·발을 움직이며 자신의 음부를 수건이나 손으로 방어하는 동작을 보여주는데, 춤이 끝날 때는 물론 남성이 승리를 거두고 여성은 패배를 인정하는 제스처를 취한다.

민중의 고단한 삶을 하소연하듯 풀어놓는 룸바의 텍스트는 쿠바 사회사의 일부라고도 할 수 있다. 그 내용은 브라질 삼바·아르헨티나 탱고의 텍스트나 오늘날의 랩과 비교할 만하다. 본래의 룸바는 타악기와 코러스만으로 연주되는 민속적 성격이 강한 음악이었지만, 1930년대에 미국과 유럽으로 전해져 1940년대에 선풍적인 인기를 끌면서 오늘날 우리가 흔히 듣는 것과 같은 감미로운 음악으로 그 성격이 변했다.

우리나라에도 잘 알려져 있는 호세 페르난데스의 「관타나메라」는 룸바의 세계적인 고전이 됐다. 1990년대에 들어서자 인터내셔널

스타일의 룸바가 새로이 유행하기 시작했고, 13회 연속으로 라틴아메리카댄스 세계 챔피언이 된 영국 커플 도니 번즈와 게이노어 페어웨더가 보여준 환상적인 룸바는 전세계를 열광시켰다.

쿠바 리듬에 모던재즈 섞은
맘보 그리고 차차차
아바나의 별빛 아래서 춤추다

　카리브해의 아름다운 섬나라 쿠바는 1930년대부터 부유한 미국인들의 휴양지로 각광받았다. 이 시기에 쿠바의 아바나에서는 미국인 자본으로 세워진 카바레가 우후죽순처럼 생겨났다. 물론 쿠바의 음악인들에게는 이것이 생계의 수단이 됐고 이에 따라 예술창작 의욕도 높아졌다. 그러나 이런 유흥 시설과 함께 폭력·공갈·매매춘이 아바나를 뒤덮는 엄청난 부작용도 생겨났다. 1940년대에는 아바나에서만 매춘 여성이 7만 명에 육박했을 뿐 아니라 쿠바의 주요 음반사와 카바레는 모두 미국인들의 수중에 있었다.

　당시 쿠바에서도 미국에서와 마찬가지로 인종 차별이 심해 그럴싸한 카바레에는 백인만 출입할 수 있었다. 쿠바의 독재자 바티스타까지도 피부색을 이유로 미국 요트클럽에서 거절을 당해 어쩔 수 없이 자신의 전용 요트클럽을 만들었다는 이야기는 당시 미국과 쿠바의 권력 관계를 단적으로 보여주는 예라고 할 수 있다.

　1940~50년대는 라틴 재즈의 전성기였을 뿐만 아니라 '맘보mambo'

와 '차차차chachacha' 라는 새로운 음악 장르가 출현해 작은 섬나라 쿠바가 다시 한 번 음악 수출로 세계를 제패한 시기였다. '맘보' 라는 단어가 처음 쓰인 것은 1931년 오레스테 로페스가 작곡한 곡의 제목에서였다. 이 시기는 대도시마다 라디오 방송국 개국이 한창일 때여서 쿠바의 리듬이 전세계로 퍼져나가기에 유리한 여건이 조성돼 있었다. 연주자들이 중간에 네 번 "맘보" 라고 외치는 이 곡이 방송되자, 이 곡을 다시 틀어달라는 수많은 청취자들의 요구가 방송국을 융단폭격했다.

그러나 쿠바의 전통적인 리듬에 모던 재즈의 하모니와 주법을 도입한 맘보라는 형식이 제대로 확립된 것은 1943년쯤이다. 피아니스트이며 작곡가였던 페레스 프라도에 의해서였다. 맘보의 강렬한 음색과 시원한 리듬은 1948년경 멕시코를 거쳐 미국에서도 '맘보 열풍' 을 일으켰다. 페레스 프라도는 무엇보다도 기존의 쿠바 음악을 연주하던 타악기 위에 트럼펫 · 트롬본 · 색소폰 등의 금관악기를 덧붙여 음악의 색채감을 살리면서 듣는 이들을 매료시켰다. 이 음악과 춤은 1950년대 중엽에 우리나라에 들어와서 선풍적인 인기를 끌었다.

차차차의 등장은 맘보의 유행과 직접적인 관련이 있다. 로페스

댄스스포츠 라틴댄스 종목의 하나인 차차차. 뤼디아 바이서와 랄프 레페네 커플

댄서와 연주자들이 발을 구르며 즉흥적으로 만들어 낸 음악의 이름 차차차. 댄스 바에서 차차차를 추는 모습

의 맘보 스타일에 영향을 받아 이를 더 발전시키려 했던 작곡가 엔리케 호린은 노래를 돋보이게 하기 위해 서주 부분을 짧게 줄이고 룸바에 맘보를 혼합해 '차차차' 라는 형식을 탄생시켰던 것. 결국 차차차는 속도가 느려지고 형식이 단순화된 맘보라고 할 수 있다.

세계 최초의 차차차 음악은 1951년에 호린이 작곡한 「카멜레온 아가씨」. 이 곡의 원어 제목인 '엥가냐도라' 는 '사기꾼' 혹은 '바람둥이' 라는 뜻의 여성형인데, 여기에는 재미있는 에피소드가 있다. 호린이 어느 날 바에 앉아 있는데, 흰 원피스를 입은 아가씨 하나가 춤을 추러 바에 들어왔다. 하지만 그저 평범한 외모여서, 누구에게도 춤 신청을 받지 못한 채 계속 벽에 기대 서 있었다. 그러다가 화장실에 간 아가씨. 헤어스타일과 화장을 고치고 나온 그녀는 눈에 번쩍 띄는 미모로 변신해 있었고, 그날 밤 댄스 바의 스타가 됐다. 이처럼 여성의 카멜레온 같은 변신술에 영감을 얻어 작곡한 것이 최초의 차차차 곡이었다.

'차차차' 라는 명칭은 '귀로' 라는 악기 소리에서 온 것이라는 설도 있지만, 차차차 음악을 듣고 춤을 추던 댄서들이 박자에 맞춰 마룻바

46

닥을 연속으로 세 번씩 발로 두드린 데서 온 것이라는 이야기도 있다. 이에 홍이 난 연주자들이 댄서들과 똑같이 발로 바닥을 구르며 '차차차'라고 외쳤다는 것이다. 세계에서 가장 규모가 큰 카바레라고 할 수 있었던 아바나의 '트로피카나'. 그곳 야외 플로어에서 사람들은 일 년 내내 별빛을 받으며 차차차를 추고 있었다. 그러나 체 게바라와 피델 카스트로의 쿠바 혁명이 마침내 성공하자 1960년대부터 아바나는 세계의 좌파 지식인들이 순례하는 '성지'가 되었다. 물론 카바레 같은 '제국주의적 데카당스'는 완전히 금지되었다.

쿠바 리듬의 모든 것, 살사
삶의 의욕 일깨우는 카리브의 매콤한 맛

라틴댄스의 대명사처럼 불리는 '살사salsa'. 하지만 대체 살사라는 것이 구체적으로 어떤 음악과 춤을 가리키는 것이냐는 질문을 자주 받게 된다. 그럼 '살세로'(남성) 또는 '살세라'(여성)라고 불리는 살사 연주자들과 살사 댄서들은 살사를 무엇이라고 생각하고 있을까? "살사는 맘보·차차차·룸바·손……, 그 모든 쿠바 리듬의 총체죠." 세계적인 살사 싱어이면서 영화 「살사 댄싱」에서 관능적인 댄서로 출연했던 '살사의 여왕' 셀리아 크루스는 그렇게 말한다. 그런가 하면 살사 작곡가이자 연주자인 대표적인 '살세로' 윌리 콜론은 "살사는 어떤 특정한 리듬의 이름이 아닙니다. 살사는 하나의 틀이죠. 아주 많은 것을 포괄하는 음악적·문화적·사회적 틀입니다"라고 말한다.

그들의 말이 옳다. 살사는 단순히 한 가지 리듬이나 춤의 이름이 아니다. 라틴아메리카의 모든 나라에 살사가 있고 각 지역마다 그 나름의 특수성을 띤 다양한 형태의 살사가 존재하기 때문이다. 쿠바의 여러 리듬들뿐만 아니라 푸에르토리코의 '봄바'(강렬한 북 연주를 토대로 한 플랜테이션 노동자들의 춤과 노래)와 '플레나'(일상을 소재로 한 포크 발

라드), 그리고 콜롬비아와 도미니카공화국 특유의 리듬 역시 살사라는 거대한 틀을 형성하는 데 기초가 되었다.

　1950년대에 쿠바와 미국 사이의 수교가 단절되면서 쿠바인 상당수가 푸에르토리코와 마이애미로 이주했다. 혁명이 성공한 후 쿠바에 세워진 카스트로 정부는 살사를 "쿠바 음악을 표절한 제국주의 예술"로 규정했는데, 그것은 '미국화한' 살사에 대한 비판으로 받아들일 수 있을지는 몰라도 총체적인 살사에 대해서라면 적절한 규정은 아니었다. 살사가 자라난 토양은 카리브해 11개국 41개 섬에서 태어난 100가지가 넘는 다채로운 리듬이었기 때문이다. 어쨌든 살사의 결정적인 발전은 1950~60년대에 뉴욕으로 이주한 쿠바와 푸에르토리코 음악가들에 의해 이뤄졌다. 살사라는 단어는 원래 '소스sauce'라는 뜻. 삶의 의욕과 정열을 일깨우는 카리브해의 매콤한 맛의 소스가 바로 살사다. 그러나 음악과 춤으로서의 살사는 한 가지 맛의 소스라기보다는 다양

한 양념과 향신료로 버무린 샐러드라 할 수 있다.

　살사의 기본 동작은 남녀가 마주서서 맞잡은 손을 밀고 당기며 퀵-퀵-슬로우의 스텝을 밟는 것. 손을 엇갈려 잡은 채 복잡한 턴을 선보이는 응용동작으로 가면 춤은 더욱 아름답고 열정적인 분위기를 전달한다. 뉴욕에서 발전한 살사는 지역의 특성에 걸맞게 현대적이고 도시적인 성격을 지니게 됐지만, 사실은 유럽과 아프리카의 수백 년에 이르는 춤의 전통에 그 뿌리를 두고 있다. 또 정서적인 면에서 보면, 이 주민들의 한을 담은 아르헨티나 탱고와 마찬가지로 살사도 쿠바 뒷골목의 어둠과 빈곤층의 애환을 담았다. 뉴욕에서 쿠바와 푸에르토리코의 음악은 아메리칸 재즈와 섞였는데, 전통적인 쿠바 악기들이 여전히 리듬부를 담당했지만 트럼펫과 함께 트롬본이 새롭게 끼어들어 살사에 신선한 입체감을 주기도 했다.

　1962년에 비틀즈가 「러브 미 두 Love Me Do」를 발표하면서부터 라틴음악은 마침내 사양길로 접어드는 듯이 보였다. 그러나 1973년 파니아 Fania 레코드사는 뉴욕 양키스타디움에서 '파니아 올스타' 라는 타이틀로 콘서트를 기획하고 셀리아 크루스 같은 살사 스타들을 무대에 세우며 동시에 올스타를 기용한 음반을 발매했다.

살사는 많은 영화에 등장해 관객의 눈을 사로잡았다. 패트릭 스웨이지가 주연해 전세계에 살사 열풍을 일으킨 영화 「더티 댄싱」의 한 장면

그러면서부터 '재즈'라는 이름만
큼이나 복잡하고 다면적인 의미로
'살사'라는 명칭이 대중음악사에
확고하게 자리잡게 됐다.

스스로를 "엘 말로(못된 녀석)"라
고 불렀던 윌리 콜론은 정규 음악
교육을 받지 못한 작곡가였지만
겨우 열여섯 살 때 이미 어떤 가수
에게 자기가 만든 노래를 불러달
라고 애걸해 음반을 냈다. 그 음반
이 대히트하면서 스타의 길로 들
어섰지만 그는 사회비판적인 텍스
트와 공격적인 음악으로 이른바

라틴음악의 열기와 함께
세계적인 스타가 될 수
있었던 '살사의 제왕'
리키 마틴

'의식 있는 살사'를 만들어냈다. 그러나 1970년대 말부터 살사는 더욱
상업화되면서 이런 '아프로-카리브 스타일'에서 벗어나 감성적이고
로맨틱한 사랑을 노래하기 시작했고, 이 새로운 스타일의 살사가 세계
를 휩쓸게 되었다.

살사에서 메렝게, 바차타로

격식 갖춘 무도회장은 싫어

인터넷 댄스동호회를 둘러보면 커플댄스 중 가장 인기 있는 춤은 역시 살사. 가장 많은 동호회원들이 살사를 배운다. 아프리카와 라틴아메리카의 다양한 악기, 특히 독특한 리듬을 만들어내는 타악기들의 반주가 신선한 살사는 가볍고도 육감적인 춤 동작으로 보는 이들의 마음을 사로잡는다.

요즘 살사 다음으로 많은 인기를 얻고 있는 춤은 메렝게merengue와 바차타bachata. 스페인어로 '메렝게'는 달걀 흰자와 설탕으로 만드는 거품과자를 뜻하며, 달걀 흰자와 설탕을 섞어 휘젓는 일 자체를 뜻하기도 한다. 이 춤을 출 때 남성이 여성을 달걀거품 낼 때처럼 계속 빙빙 돌아가게 해주기 때문에 붙은 이름이다. 도미니카 공화국과 아이티, 푸에르토리코 등에서 사랑받는 이 춤은 원래 도미니카 공화국의 카니발 행렬에 쓰이던 음악 '탐보라'에서 비롯된 것. 템포가 무척 빠르고 타악기의 리듬이 경쾌해 이 음악을 듣고 있으면 누구든지 어깨나 발을 움직이게 되는데, 1950년대부터 이 메렝게 음악이 유럽과 미국으로 퍼져나가면서 오늘날과 같은 스타일의 춤으로 변형되어 갔다.

"걸을 수만 있다면 메렝게를 출 수 있다"는 말이 있을 정도로 배우기 쉬운 춤이어서, 파티나 모임에서 이 음악이 나오면 따로 메렝게를 배운 적이 없는 사람들도 벌떡 일어나 옆사람들의 동작을 곁눈질하며 함께 어울려 추는 것이 보통이다. 물론 메렝게의 고수와 초보자들의 실력 차이는 곧 눈에 띄지만. 워낙 음악이 흥을 돋우기 때문에, 메렝게를 추지 않는 사람들 가운데서도 메렝게 음악을 각별히 좋아하는 사람들을 쉽게 만날 수 있다.

요즘 라틴 바에 드나드는 젊은이들이라면 누구나 '바차타'를 알고 있지만, 평범한 사람들에게는 아직 생소한 이름. 미국이나 유럽의 인터넷 댄스 사이트에도 "바차타가 대체 뭐죠?" 하는 질문들이 자주 올라온다. 바차타 역시 도미니카 공화국이 원조인 음악이자 춤으로, 미국의 랩rap처럼 가난하고 가진 것 없는 사람들의 서글픈 음악으로 출발했다.

1960년대에 도미니카 공화국의 빈민가에서 바차타 음악이 처음 등장했을 때 방송과 주류 음악가들과 상류사회 사람들은 이 음악을 철저히 무시하고 모욕했다. 알코올 중독이나 섹스, 여자들의 고민거리와 남자들의 허장성세를 다루는 바차타의 가사들을 천박하게 여겼기 때문이다. 그러나 메렝게의 거장이기도 한 후안 루이스 구에라가 「바차타 로사」라는 앨범으로 1992년 그래미상을 받으면서 비로소 바차타 음악은 국제적인 인정을 얻게 되었다.

메렝게는 스텝이 쉽고 규칙이 복잡하지 않아 쉽게 배울 수 있으며, 가볍고 자연스러운 춤을 선호하는 사람들에게 인기가 높다.

바차타 댄스를 설명하는 사람들은 누구나 "바차타는 감각적이고 관능적인 춤"이라고 말한다. 룸바와 비슷하게 느리고 유연하고 관능적인 움직임으로 감성의 밑바닥을 건드리기 때문이다. 맘보와 탱고 그리고 룸바를 혼합한 듯한 춤이라고 말하기도 하는 이 바차타는 유럽 국가 중에서는 이탈리아와 스페인에서 폭발적인 인기를 얻고 있으며 독일을 비롯한 북유럽에서도 차츰 상승세를 보인다. 그러나 바차타를 사랑하는 사람들은 라틴댄스 바에서 저녁 내내 바차타 음악을 두세 곡밖에 들을 수 없다는 불만을 토로하기도 한다. 살사나 메렝게에 비하면 아직은 상대적으로 수요가 적은 탓이다.

바차타는 도미니카 공화국 빈민가의 뒷골목에서 시작된 음악과 춤이지만, 애조 띤 정서의 보편적인 호소력으로 세계에 퍼져나가고 있다.

살사를 비롯해 다양한 라틴댄스를 가르치고 있는 손주연 씨(서울시 댄스스포츠 교사협회 이사)는 레크레이션을 전공한 뒤 댄스스포츠로 삶의 길을 바꾼 이유 가운데 하나로 라틴댄스 음악의 매력을 꼽는다.

"사람들 개개인이 안고 있는 상처를 대신 이야기해 주는 음악이죠. 경쾌한 댄스 음악에 얹힌 가사가 한없이 서글픈 내용을 지니고 있다는 게 언밸런스로 느껴지기도 하지만, 그런 불균형이 바로 라틴댄스 음악의 매력이에요."

그런데 라틴댄스 5종목에도 모

던댄스 5종목에도 포함되지 않는 살사, 메렝게, 바차타가 왜 젊은 층에서 정식 종목들보다 훨씬 인기를 끌고 있느냐는 질문에 손주연 씨는 이렇게 답한다.

"왈츠나 파소도블레, 퀵스텝처럼 댄스스포츠 경기 종목에 포함되는 춤들은 스텝이나 동작에 관한 규칙이 확고하기 때문에, 규칙에 어긋나게 추게 되면 웃음거리가 되거나 비난을 받을 수 있죠. 또 그런 춤들을 추려면 호텔 볼룸에서 열리는 정식 무도회에 가야 하니, 젊은 사람들에게는 거기 드는 의상비나 입장료도 만만치 않거든요. 하지만 살사나 메렝게, 바차타 같은 춤들은 우선 배우기가 쉽고 까다로운 규칙도 없어요. 멋지게 추지 못한다고 해서 웃음거리가 되지도 않고 특별히 옷을 차려입어야 하는 것도 아니죠. 그리고 요즘엔 라틴댄스 바에 가면 5,000원에서 1만 원 정도의 입장료로 저녁 내내 춤을 즐길 수 있으니 비용 면에서도 별 부담이 없거든요. 그 때문에 댄스스포츠 정식 종목들보다 이처럼 가벼운 라틴댄스들이 인기를 얻는 거죠."

사랑 고백의 기회를 주는 춤, 볼레로

연인간의 거리는 망각을 의미한다

볼레로bolero. 스페인어로 '게으르고 일하기 싫어하는' 이라는 뜻을 가진 말이다. 스페인의 안달루시아 지방에서는 댄서가 입는 조끼를 '볼레로' 라고 부르는데, 춤추는 사람들이 대개 놀기를 좋아하고 고된 일을 피하려 들기 때문에 댄서의 복장에 이런 이름이 붙여졌다는 설이 있다. 그러나 볼레로라는 춤의 이름은 원래 '날다' 라는 뜻을 가진 '볼라르' 에서 왔다고 한다. 스윙이 느껴지는 경쾌한 춤이기 때문에 그렇게 이름을 붙였다는 것. 어쨌든 볼레로라는 이름은 지역에 따라 이런저런 다양한 의미로 쓰이고 있다.

18세기에 스페인의 마요르카에서 태어난 이 춤곡은 기타와 캐스터네츠가 연주하는 3박자의 음악으로, 19세기에 전 유럽에 퍼져나가면서 쇼팽, 베를리오즈, 베르디 등의 작곡가들에게 영감을 제공했다. 낭만주의 시대에 유럽인들의 사랑을 받았던 이 음악은 스페인의 식민지였던 라틴아메리카 대륙까지 전해졌는데, 그곳에서 볼레로는 아프리카 리듬과 섞이면서 4분의 3박자가 아닌 4분의 2박자로 기본형태를 바꾸게 되었다. 그래서 쿠바, 멕시코, 푸에르토리코 등에서 볼 수 있는

라틴아메리카의 볼레로는 유럽 대륙의 볼레로와는 이름만 같을 뿐 모든 면에서 다른 음악이자 춤이라 할 수 있다.

프랑스 작곡가 모리스 라벨의 대표작인 「볼레로」의 멜로디와 리듬이 워낙 유명하다 보니 '볼레로' 하면 누구나 우선 그 유럽풍의 볼레로를 떠올린다. 그러나 라틴아메리카의 볼레로 역시 우리 귀에 생소한 장르는 아니며, 우리들 대부분이 적어도 볼레로를 한 곡쯤은 알고 있다. 그 노래의 제목은 다름아닌 「베사메 무초Kiss me much」.

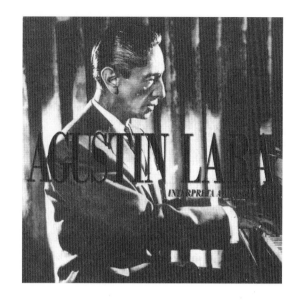

볼레로의 거장 아구스틴 라라. 원래 라틴아메리카 볼레로는 쿠바에서 시작되었지만 멕시코는 라라, 만사네로, 로스 판초스 등 볼레로의 거장들을 탄생시켰다.

　　"키스하고 또 키스해 줘요
　　오늘밤이 마지막 밤인 것처럼 말예요
　　당신을 영영 잃을 것 같아 두려워져요
　　당신을 가까이 느끼고 싶어요."

멕시코의 콘수엘로 벨라스케스가 작사, 작곡한 이 노래는 세계적인 히트를 기록했고, 로스 판초스 트리오를 비롯해 냇 킹 콜, 빙 크로스비, 도리스 데이, 그리고 비틀즈까지도 이 곡의 가사를 영어로 바꿔 불렀다.

최초의 라틴아메리카 볼레로 곡은 쿠바의 재단사 호세 산체스가 1885년에 발표한 「트리스테사(슬픔)」. 당시 볼레로 음악의 작곡자와 연주자들은 산체스처럼 음악교육을 전혀 받지 못한 노동자와 수공업

볼레로는 넓은 공간을 필요로 하지 않으며 밀착해 체온을 나누는 춤이어서, '연인들의 춤'으로 인기를 얻었다.

자가 대부분이었다. 그래서 초기에는 볼레로라는 장르 자체가 천대를 받았지만, 1920년대부터 라디오에서 볼레로 히트곡들이 쏟아지기 시작하자 온 세상이 이 음악과 춤을 좋아하게 되었고, 계층과 연령에 관계없이 모든 사람들이 술집, 음식점, 미용실에서 온종일 볼레로를 들으며 시간을 보내기 시작했다. 볼레로 노래 중 가장 흔한 내용은 연인과의 이별이나 배신당한 슬픔에 대한 하소연. 1940년대에서 1960년대에 이르는 볼레로의 전성기에 쿠바와 멕시코 등지에서는 축제 때 젊은이들이 다들 볼레로를 추었는데, 이 시절을 회고하며 어떤 음악사가는 이렇게 말한다.

"자신이 마음에 두고 있던 처녀와 축제 때 볼레로를 한번 추고 싶어서 애타게 기회를 엿보던 젊은 날의 기억을 남자라면 누구나 지니고 있다. 춤을 추다가 노래가 적절한 분위기에 다다른 순간에 사랑을 고백하려 했던 기억 말이다."

볼레로는 전후좌우로 20센티미터 이상 움직이지 않고 거의 한자리

에 서서 추다시피 하기 때문에 어떤 춤보다도 서로의 체온을 느끼며 마음을 전달할 수 있는 춤. 볼레로의 인기와 함께 쿠바에서는 한때 "연인간의 거리는 망각을 의미한다"는 말이 유행했다고 한다.

몇 년 전부터 다시 르네상스를 맞이하고 있는 볼레로. "신세대 볼레로의 제왕"이라 불리는 멕시코 출신의 로커이자 라틴팝 가수 루이스 미겔이 발표한 앨범 「로만세」는 600만 장 이상이 팔려 세계를 놀라게 했다.

찰나가 생을 결정짓는 투우장의 춤, 파소도블레

남자는 투우사, 여자는 투우사의 그림자?

작가 헤밍웨이는 스페인의 투우 경기를 두고 "찰나가 삶과 죽음을 결정짓는, 세상에서 가장 매력적인 스포츠"라고 말했다. 가끔 영화 속에서 투우사의 금빛 찬란한 복장과 날렵한 몸짓, 그리고 투우장의 강렬한 태양광선과 새하얀 모래밭을 볼 때면 누구든지 당장 스페인의 투우장으로 달려가고 싶은 충동이 일어나는 것도 사실이다. 그러나 투우는 소의 입장에서 생각하면 한없이 비열하고 잔인한 행위가 아닐 수 없다. 사람과 소가 일대일로 대결을 벌이는 경기가 아니고, 여러 명의 투우사가 소를 흥분시키고 괴롭히다가 죽이기 때문이다.

피카도르가 창으로 소의 등을 찌르고 반데리에로가 작살을 꽂고, 마지막에 주연급 투우사인 마타도르가 나타나 죽음을 상징하는 붉은 천 물레타와 장검으로 소를 죽이는데, 이런 죽음에 이르기까지 소가 겪어야 하는 고통이 너무나 길고 처절하기 때문에 동물애호가들은 투우라는 경기 자체를 아예 없애버리자는 운동도 벌이고 있다. 그럼에도 불구하고 스페인을 여행하는 사람들은 적어도 한번쯤은 마드리드나 세

비아에 가서 투우 경기를 보고 싶어
한다. 소의 죽음을 보고 싶어서가 아
니라 영화나 책에서만 보아온 투우장
의 분위기를 온몸으로 느껴보고 싶어
서다.

그런데 그 분위기라면 꼭 스페인까
지 가지 않아도 어느 정도 느껴볼 방
법이 있기는 하다. 그 한 가지 방법은
투우장의 햇살과 열기를 생생하게 전
달하는 비제의 오페라 「카르멘」의 4
막을 듣거나 비디오로 보는 것이고,
또 한 가지는 파소도블레paso doble 음
악을 듣거나 그 춤을 보는 것. '더블
스텝' 이라는 의미의 이 파소도블레
는 스페인에서 투우사들이 입장할 때
투우장에 울려퍼지는 음악이며, 댄스
스포츠에서 라틴 부문의 한 종목인
커플댄스이기도 하다.

댄스스포츠 경기대회 종
목인 파소도블레. 남성
은 투우사, 여성은 투우
사의 망토 역할을 한다.
안드레아 베어와 호르스
트 베어 커플

투우 경기를 춤으로 옮겨놓은 이 파소도블레에서 남자는 투우사 역
할을 하고 여자는 투우사가 휘두르는 망토인 카포테 역할을 하며 투우
사의 그림자처럼 움직인다. 라틴댄스 가운데 유일하게 아프리카 리듬
의 영향을 받지 않은 이 춤은 스페인 집시들의 춤인 플라멩코의 영향
을 가장 많이 받았고 실제로 집시들에 의해 온 유럽에 퍼져나갔다. 특
히 파소도블레 춤에 등장하는 탭 동작에서 플라멩코의 영향을 발견할
수 있다. 당당한 자세와 드라마틱한 표현방법으로 인해 이 춤은 특히 1

파소도블레는 스페인의 플라멩코와 1920년대에 유행하던 투우 팬터마임을 결합해 라틴아메리카에서 태어난 춤. 춤으로 투우 장면을 재현하고 있지만 주로 플라멩코의 스텝과 동작을 이어받았다.

차대전 직후 파리에서 큰 인기를 얻었다.

대표적인 파소도블레 음악으로는 「에스파냐 카니」와 「엘 가토 몬테스」, 그리고 오페라 「카르멘」에 나오는 투우사 입장 장면의 합창('그들이 온다!') 등이 있는데, 어느 것이든 멜로디는 모두 우리 귀에 익숙하며 매우 화려한 느낌을 주는 곡들이다. 심벌즈, 캐스터네츠, 금관악기 등을 동원한 이들의 요란한 연주는 투우장의 축제 분위기와 투우사의 현란한 연기를 연상시키기에 충분하다. 파소도블레 춤은 고난도의 기교와 대단한 순발력을 요구하기 때문에 라틴댄스 가운데 가장 어려운 것으로 알려져 있다. 그래서 다섯 종목의 라틴댄스 가운데 다른 네 가지를 마스터하고 나서 마지막으로 배우는 춤이 바로 파소도블레라고 한다. 음악에 맞춰 섬세하고 정확하게 짜여진 안무가 기본이 되어야 하며, 그러면서도 매혹적인 즉흥연기가 첨가되어야 하는 것이다. 그 때문에 평범한 무도회에서는 이 춤을 거의 볼 수 없고, 그 진수를 보려면 댄스 스포츠 경연장에 가야 한다.

물론 일반 무도회에서 출 수 있는 춤으로 어느 정도 단순화된 파소

도블레도 있다. 그러나 어떤 경우든 투우사 역할을 하는 남성 댄서는 관객들의 시선을 한몸에 받으며 투우장에서 움직이는 듯한 연기를 오만한 자세의 춤으로 보여주어야 한다. 남성의 리드와 뒷받침으로 여성의 동작이 꽃처럼 돋보이는 대부분의 커플댄스와는 달리, 파소도블레는 남성이 완벽하게 주인공이 되는 유일한 춤이다.

최초의 대서양 횡단 비행사 이름 딴 린드버그댄스

자이브, 린디홉에서 지터벅을 지나 로큰롤까지

워싱턴에 있는 국립 항공우주박물관에 가면 '스피릿 오브 센트루이스'라는 단엽기를 볼 수 있다. 1927년 5월 21일, 센트루이스 출신의 우편항공기 조종사였던 찰스 린드버그가 뉴욕-파리간 대서양 무착륙 단독비행에 최초로 성공했을 때 몰고 갔던 비행기다.

당시 신문들은 이 엄청난 사건을 대서특필하면서, 그 무렵 유행하고 있던 춤에 사람들이 당장 '린디홉lindy hop('린드버그의 비행' 또는 '린드버그댄스'라는 뜻)'이라는 이름을 붙였다는 소식을 전했다. 커플댄스의 하나인 이 춤에서는 남녀가 안쪽 손을 맞잡고 바깥쪽 손을 펼쳐 움직이는 동작이 있어, 실제로 마치 이륙하는 한 대의 비행기 같은 느낌을 주기도 했다.

누구나 로큰롤이 유행하기 시작한 때가 1950년대 초라고 생각하지만, 사실 로큰롤 계열의 춤과 음악은 이미 1920년대에 미국에서 생겨났다. 동물의 움직임을 흉내낸 터키트로트, 흑인들의 싱코페이션 리듬을 쓴 찰스턴, 블랙버텀 등은 음악도 춤도 그 이전과 비교할 수 없을 만

큰 빠르고 격렬했다. 춤을 추면서 남녀가 각각 다른 방향으로 떨어졌다가 다시 돌아와 서로 맞잡는 텍사스토미나 브레이크어웨이 등의 춤도 1920년대에 출현했다.

그러나 뭐니뭐니 해도 1920년대 후반에 가장 폭발적인 인기를 끈 것은 린디홉과 지터벅jitterbug(우리나라에서 '지루박' 이라는 이름으로 불려왔다)이었다. 당시 맨하탄의 사보이 댄스홀에서는 흑인 스윙밴드가 연주를 맡고 있었는데, 이 밴드에 소속되어 있던 연주자들은 하나같이 스윙 음악을 대표하는 걸출한 인물들로, 베니 굿맨, 캡 갤러웨이, 루이 암스트롱, 듀크 엘링턴 같은 대스타들이다. 1936년, 소설가 쥘 베른의 『80일간의 세계일주』를 본따 80일 동안 세계를 돌던 장 콕도는 뉴욕에서 이 린디홉을 대하고는 이렇게 썼다.

"흑인 남자들은 여자들을 마치 리본체조 하듯 한쪽 팔에 감았다 풀었다 하며 돌린다. 어쩌다 가끔은 파트너를 부메랑이라도 던지듯 꽤 멀리까지 밀어내고, 파트너는 가슴팍을 때리기라도 하듯 강한 탄성을

청교도적인 미국 백인들과는 달리 흑인들은 춤 출 때 망설임이 없고 자유롭다. 뉴욕 할렘가의 극장식 댄스홀 '사보이' 는 1920~30년대에 라틴댄스를 발전시키는 데 중요한 역할을 했다. 사보이에서 린디홉을 추는 사람들

받아 남자의 품으로 돌아오곤 한다.(…) 도망가시라. 귀를 틀어막으시라. 그 주문을 벗어나기 위해 온갖 노력을 다해 보시라. 하지만 여러분이 잡아탄 택시 스피커에서조차 그 지옥의 리듬이 흘러나올 것이다." (『장 콕도의 다시 떠난 80일간의 세계일주』, 이세진 역, 예담) 콕도가 보기에는 '흑인들의 할렘을 미국이라는 나라의 동력장치로 만드는' 것이 바로 이런 종류의 댄스 리듬들이었다.

1937년 베니 굿맨이 뉴욕 파라마운트 극장에서 콘서트를 열자 그의 연주에 열광한 10대들은 다들 자리에서 일어나 객석 통로에 서서 미친 듯이 춤을 추었다. 다음날 신문은 이 10대들을 '지터벅'이라고 불렀고, 이후로 이 단어는 '스윙 음악만 들으면 미친 듯이 춤을 추는 스윙광'을 뜻하는 동시에 특정한 춤의 명칭이 되었다.

지터벅의 광기는 온 미국을 휩쓸었고, 댄스 테크닉의 다양한 변형에 따라 '부기우기'와 '스윙' 그리고 '자이브 jive'가 연이어 등장했는데, 미국 속어로 '시시한 이야기' 또는 '겉모양만 그럴 듯한 싸구려 물건'

1950년대에 바에서 춤을
추는 젊은이들의 모습

을 뜻하는 '자이브' 라는 명칭은 1940년대에 들어 린디홉, 지터벅, 부기우기를 모두 커버하는 총칭으로 자리를 굳혀갔다.

2차대전이 끝나자 스윙밴드의 규모는 축소되었고 음악은 달라졌다. 1950년대에 들어서면서 부드럽고 매끄럽던 예전의 스윙 음악은 엄청나게 거칠어진, 그런데도 더 큰 인기를 끌게 된 새로

로큰롤댄스는 달라진 댄스음악과 함께 몸과 영혼을 공중으로 띄워주었다.

운 스타일의 음악에 자리를 내주었다. 그것이 바로 로큰롤이다. 어느 시대에나 음악은 댄서들의 춤에 영감을 주고 춤은 연주자들의 음악에 영감을 주면서 함께 얽혀 역동적으로 발전해 갔는데, 이 시대에는 특히 음악의 빠른 변화와 더불어 춤의 스타일도 쉴새없이 변해갔다. 그러나 린디홉에서 부기우기, 로큰롤까지를 관통하는 춤의 기본은 한 가지. 모두 여섯 박자 리듬을 취한다는 점이다.

"저는 집으로 차를 모는데,
차가 댄스 바를 향해 달리죠"
'건전한 취미'와 '치명적 중독' 사이의 줄타기

지난 5~6년 사이에 엄청난 속도로 성장하며 대중화된 인터넷 동호회들. 그 안에는 댄스동호회도 적지 않다. 2000년 2월에 문을 연 뒤 현재 총회원 수가 1만 3,000여 명에 달하는 인터넷 라틴댄스 동호회 '라틴속으로'. 회원 중에는 살사를 추는 사람들이 가장 많지만, 그 안에는 아르헨티나 탱고를 추는 사람들의 모임인 '솔로 땅고Solo Tango'도 있다. 물론 이들도 탱고 외에 살사나 메렝게 등 다양한 춤을 추지만, 특히 탱고에 애정이 깊다. 약칭 '솔땅'의 열혈 멤버 세 사람과 한자리에 앉아 커플댄스에 대한 사회적인 인식과 춤 중독, 그리고 탱고에 관한 이야기를 나누어보았다.

◀◀세 분 다 '라틴속으로'에서 오래 활동해 오셨고, 이미 다들 동호회 회원들에게 탱고를 가르치셨거나 가르치고 계신데요, 사회에서 일하시는 분야는 보험, 무역, 건축설계…… 모두 춤과는 관계없는 일이군요. 혹시, 아예 춤으로 직업을 바꿀 생각도 해보셨나요?

인산 : 그럴 가능성도 전혀 없는 건 아니죠. 워낙 춤을 좋아하고 거기에 시간과 정열을 쏟고 있으니, 정말 좋아하는 일이 삶을 꾸려가는 방도가 된다면 그것도 나쁘지 않을 겁니다.

◀◀ 그렇다면 취미생활로 춤을 추는 일이 직장 일에 지장을 초래할 수도 있다는 얘긴가요?

세청 : 사실 지장이 있습니다. 제 경우엔 춤에 특별히 시간을 더 할애하고 빠져 있는 기간에는 일의 능률이 떨어지죠. '이래서는 안되겠다' 생각하고 춤을 자제하면서 회사 일에 몰두하면 또 업무 능률이 올라가구요. 그래서 조절을 잘하려고 애쓰죠.

◀◀ 집에서는 어때요? 춤추는 데 대해 가족들이 우호적인가요?

희영 : 제 동생들은 알고 있지만 부모님은 모르세요. 아시면 별로 좋아하시진 않을 것 같아요. 여자들은 탱고 바에 올 때 따로 댄스복을 가져와서 갈아입는 경우가 많잖아요? 이브닝드레스 스타일의, 비교적 노출이 많은 옷이죠. 동호회 여자친구들 중에는 집에서 어머니가 그 옷을 발견하시고는 "너, 밤무대 나가니?" 하시면서 댄스복을 다 갖다버리셨다는 경우도 있었어요.

인산 : 제 경우에도, 부모님은 제가 그냥 운동하러 다니는 걸로 알고 계세요. 부모님 세대는 '춤' 하면 '카바레' 부터 생각하시니까, 솔직하게 말씀드리기가 어렵죠.

조인산 40세, 무역업

위희영 33세, 보험프리랜서

김세청 30세, 회사원

◀◀그럼 처음에 어떻게 춤을 시작하셨나요?

세청 : 어릴 때는 친구들 사이에서 때리는 쪽이 아니라 주로 맞는 쪽이었기 때문에, 뭔가 상대를 확실하게 제압할 수 있는 힘과 기술을 갖추고 싶었어요. 하지만 어떤 기회에, 누군가와 대결해서 승리하는 것보다는 상대와 조화를 이루는 게 더 큰 힘이라는 걸 알게 됐죠. 대학 시절에 우연히 오스트리아 정부와 연관된 프로그램을 통해서 춤을 배우게 됐는데, 여섯 살 때부터 부모님 손에 이끌려 커플댄스를 배웠다는 외국 젊은이들과 함께 춤을 추면서 춤에 매료되었습니다. 그러면서 상대방과 조화를 이룰 수 있는 춤을 배워야겠다고 생각했어요.

인산 : 저는 체중을 조절할 생각으로, 그러니까 운동 삼아서 시작했는데, 불과 몇 달 사이에 8킬로그램을 감량했죠. 기대보다 효과가 컸어요. 또 음악에 맞춰 추는 거니까 다른 운동에 비해 재미있죠. 우리나라에서는 아직도 직장인들이 퇴근 후에 술을 자주 마시는 편인데, 꼭 술을 좋아해서라기보다는 달리 즐길 거리가 없으니까 그런 거잖아요. 대부분의 직장인들이 비용이 많이 드는 취미를 갖긴 어렵고요. 춤은 비교적 돈이 적게 들면서도 몸과 마음을 건강하게 해주는 취미여서 정말 권하고 싶습니다.

◀◀동호회에서는 1기 회원들이 2기를 가르치고 2기가 또 3기를 가르치는 식의 '품앗이' 수업을 한다고 들었는데요.

희영 : 가르치는 것만큼 확실하게 배우는 방법도 없거든요. 회원들이 다 전문 강사는 아니지만, 계속 가르치고 배우는 일을 되풀이하면서 부족한 점을 서로 충고하며 보완해 나가게 되죠. 또 남자 선생님이나 여자 선생님 한 사람에게 배우는 것보다 커플이 함께 추는 춤을 보는 것이 배우는 사람에게 더 도움이 돼요. 기본 그림이 어때야 한다는 게 확실하게 머릿속에 입력되는 거죠.

◀◀그런데 일반적인 커플댄스라는 게 파트너와의 신체적 접촉 없이는 불가능한 춤들이잖아요. 1920년대에만 해도 유럽에서 많은 여성들이 댄스홀에 갈 때, 작은 솜방망이가 앞으로 세 개씩 비죽 솟아 있는 일종의 '복대腹帶'를 허리

띠처럼 착용했다고 하더군요. 파트너와 몸이 밀착되는 걸 막아야 한다는 생각에서 말이죠. 인터넷 지식검색 사이트에는 "제 여자친구가 라틴댄스를 배우겠다는데 어쩌면 좋죠? 말려야 하지 않을까요?"라는 질문을 올린 남학생도 있더군요. 아르헨티나 탱고의 경우엔 특히 두 사람이 거의 포옹한 자세로 추게 되는데, 그런 면을 문제삼아 비난하는 사람들도 있죠?

희영 : 맞아요. 여자들 중에는 남자친구가 못 추게 해서 춤을 그만두거나 그 때문에 아예 헤어지는 경우도 많죠. 하지만 그건 춤 자체의 문제가 아니라 개인적인 성격의 문제 아닐까요? 남자친구나 여자친구가 다른 이성을 쳐다보기만 해도 화를 내고 질투하는 사람들도 있잖아요. 사실 탱고 추는 사람들 중엔 솔로가 많아요. 일반적으로 연인에게서 기대하는 포근함이나 안정감을 탱고를 추는 동안 얻을 수 있기 때문에, 굳이 고정적인 파트너에 매이려 하지 않는 거겠죠.

세청 : 제 여자친구가 다른 남자와 춤을 추면서 너무나 행복해 보인다면, 그 행복을 줄 수 있는 사람이 내가 아니라는 사실 때문에 서글퍼질 것 같긴 해요. 하지만 커플 관계에서는 무엇보다도 서로에 대한 신뢰가 중요한 거겠죠. 그리고 춤추는 동안에는 사실 상대방의 외모 같은 건 전혀 중요하지 않아요. 서로의 교감만 생생할 뿐 상대방이 누구인가는 거의 잊고 추게 되거든요.

인산 : 아르헨티나 탱고에서는 파트너와 '맞잡는다hold 라기보다는 '포옹한 embrace' 자세로 춤을 추게 되지요. 물론 파트너가 바뀔 때마다 춤추는 느낌도 달라집니다. 성적으로 강하게 어필하는 여성이 있는가 하면, 우울했던 제 마음을 함께 춤추는 동안 맑고 편안하게 만들어 주는 사람들도 있어요. 또 상대방이 저랑 춤추고 나서 기뻐하는 모습을 보면 저도 행복해지죠. 그러니 포옹하는 자세 자체가 문제의 소지가 된다고는 생각지 않습니다.

◀◀ 그런데 춤추시면서 '중독'을 경험해 보셨나요? 혹시 일보다 춤을 더 좋아하시는 건 아니예요?

세청 : 사실 그래요(웃음). 저도 그렇지만, '춤이 피에 녹아 있는 것 같다'고

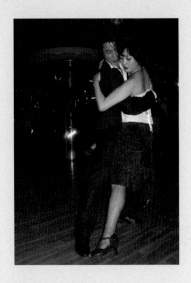

댄스동호회 '라틴속으로'의 파티에서 아르헨티나 탱고를 추고 있는 위희영, 강웅구 씨

말하는 친구들도 있어요. '오늘은 춤을 추지 말아야지', 결심하고 집으로 차를 모는데, 자기 의지와는 달리 차가 댄스 바를 향한다나요? 김유신의 애마愛馬처럼 말예요.

희영 : 친구들이 댄스 바 구경시켜 달라면서 따라오면 속상해요. 친구 돌보느라고 그날은 춤을 제대로 못 추니까요(웃음).

인산 : 누구든지 좋아하는 일이 생기면 한동안 거기 몰두하게 되죠. 그 정도를 중독이라 할 수는 없을 거예요. 전 처음 탱고에 빠져들 때 그토록 좋아하던 김광석 음반도 전혀 듣지 않고 2년 동안 매일 탱고 음반만 들었어요. 스스로도 겁이 나더군요. 이걸 내가 계속해야 할 것인가 그만두어야 할 것인가를 심각하게 고민하게 됐지요. 친구들과 술 마시고 얘기하며 보내는 시간들이 너무 아까웠고, 그 시간에 계속 탱고 바의 풍경만 떠올랐거든요. 그런 게 중독이죠. 물론 스스로 노력해서 조절을 해야 합니다. 안 그러면 '생업' 쪽이 망가지니까요.

내가 라틴댄스를 추는 이유

상공회의소에서 일하면서 대사관에서 주최하는 파티 등 업무와 연관해 춤을 출 기회가 비교적 많았습니다. 20대일 때부터 그렇게 춤출기회가 있을 때마다 아름답고 멋지게 춤을 추고 싶은 욕심이 있었지요. 파티에서 춤 잘 추는 사람들을 보면 너무나 부러웠어요. 일상생활처럼 자연스럽게 춤을 추는 외국인들 앞에서 춤 때문에 위축되는 것도 싫었습니다. 늘 일에 쫓겨 시간이 없다는 핑계로 춤을 배우지 못하다가, 1년 전에 드디어 결단을 내려 살사를 배우기 시작했지요. 그토록 원하던 춤을 배우게 된 것도 기뻤지만, 라틴아메리카 악기들의 이국적인 음색으로 연주되는 경쾌한 음악과 빠른 스텝은 하루의 피로와 스트레스를 단번에 날려버리더군요. 건강을 위해 별도로 운동을 할 필요가 없다는 사실이 더욱 만족스럽습니다. 더구나 호흡이 잘 맞는 파트너를 만났을 때의 즐겁고 신나는 기분은 말로 다 표현할 수가 없죠!

박정미, 38세, 한독상공회의소 이사

댄스스포츠 라틴 종목 프로의 세계

유치원교사로 사회생활을 시작했을 때만 해도 김서원 씨는 스스로를 '몸치'라고 믿고 있었다. 그런데 운동을 위해 에어로빅을 배우러 갔다가 에어로빅 교사의 칭찬과 격려에 몸치가 아니라는 사실을 깨닫고 춤에 흥미를 느끼기 시작했다. 어릴 때부터 엄격한 집안 분위기 때문에 춤을 춘다는 생각은 한 번도 해본 적이 없었지만, 결국은 춤에 삶을 걸어보겠다는 결심까지 할 정도로 춤에 빠져들었다. 그 뒤 댄스스포츠의 종주국인 영국으로 건너가 런던의 댄스 스쿨에서 라틴 종목들을 배운 김서원 씨는 생활비가 빠듯해 댄

스 스쿨에서 한 시간 반씩 걸리는 외곽에 살며 날마다 샌드위치로 끼니를 때웠지만, 집에 돌아오면 그날 배운 모든 것들을 잊지 않기 위해 꼼꼼하게 정리하고, 스텝과 동작들을 되풀이해 보면서 스스로의 모습을 매일 캠코더에 담아 기록으로 남겼다. "머리로 기억하는 데는 한계가 있으니까요. 비디오로 만들어놓으니 그곳의 안무를 언제든지 다시 참고로 해 다양하게 응용할 수 있더군요. 우리나라에 돌아와 학생들을 가르칠 때 그 자료들이 많은 도움이 됐죠. 나중에는 그곳에서 가르치는 선생님에게 안무하는 법을 가르쳐달라고 졸라 안무 요령을 따로 배우기도 했죠."

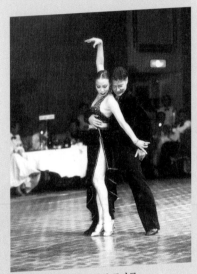

댄스스포츠 경기대회에서 룸바를
선보이는 김서원 씨

우선 아마추어 선수 자격을 획득한 김서원 씨는 그에 이어 프로 선수권 대회에 도전했고, 몇 년간 프로 선수 생활을 하다가 최근에 은퇴했다. "가장 좋은 모습일 때 은퇴하고 싶었어요. 요즘 댄스스포츠를 하는 젊은 후배들은 저희 때보다 배우는 속도도 빠르지만, 체격 조건도 훨씬 좋고 연기도 훨씬 더 자연스럽죠. 그런 후배들 앞에서 뒤쳐지는 모습을 보이고 싶지 않았고, 더군다나 '옛날 같지 않다'는 말은 듣고 싶지 않았습니다."

지금은 댄스스포츠 대회 심사위원으로 일하며 후배들 및 댄스스포츠 수강생들을 가르치고 있는 김서원 씨는 심사할 때 가장 중요한 기준으로 '표정'을 꼽는다. "물론 기본 스텝과 동작들이 우선 정확하고 아름다워야겠지요. 그밖에도 그 커플이 음악에 얼마나 자연스럽고 정확하게 반응하는지, 또 의상은 얼마나 조화를 이루는지 등등 여러 가지 요소가 심사기준으로 작용합니다. 하지만 모든 면에서 우열을 가리기 어려울 때 심사위원의 마지막 결정을 도와주는 건, 춤을 추는 두 사람의 표정언어죠. 무엇보다도 두 사람의 내적, 외적인 하모니가 중요한 것이 댄스스포츠니까요. 주고받는 눈빛을 보

대여섯 살 때부터 선수를 목표로 댄스스포츠를 배우는 어린이들도 많다. 사진은 문화센터 어린이 댄스스포츠반의 발표회 모습

면 그 두 사람이 얼마나 완벽하게 일치하고 있는가를 금방 파악할 수 있거든요." 심사위원들끼리 의견이 달라 자신이 최고점을 준 커플이 순위권에 선발되지 못했을 때가 가장 아깝다는 김서원 씨는 "그럴 때는 반드시 그 커플에게 가서 칭찬과 격려의 말로 마음을 전한다"고 말한다.

김서원, 39세, 댄스스포츠 대회 심사위원

채워지지 않는 욕망, 탱고

2

처녀를 사로잡는 유혹의 기술
몸으로 마음을 움직이는 춤

　'패셔니트 · 센슈얼 · 탠털라이징passionate, sensual, tantalizing'. 이 세 단어는 탱고tango라는 춤의 특성을 절묘하게 집약한다. 열정적이고 관능적인, 그리고 끝없이 '목마르게' 하는 춤. 그리스 신화에 등장하는 탄탈루스Tantalus는 신들의 비밀을 누설한 벌로, 물을 바로 곁에 두고도 마실 수 없는 고통을 당한다. 마시려고 고개를 숙이면 그 순간 물이 줄어들면서 사라지기 때문이다. 그의 안타까운 고통에서 파생된 단어 '탠털라이징'의 의미대로, 탱고는 '결코 채워지지 않는 욕망'의 다른 이름이다.

　같은 커플댄스이면서도 밝고 사교적인 왈츠의 분위기와는 거리가 있는 춤, 탱고. 완벽한 '합일'의 기쁨은 없다. 남자와 여자가 만나 춤으로 잠시 하나가 되지만, 음악은 그들이 결국 헤어져 각자의 길로 떠날 운명임을 들려준다. 이처럼 이별이 전제된 만남을 표현하고 있기 때문에 탱고에는 다른 어떤 커플댄스에서도 찾아보기 어려운 비장미가 흐른다. 탱고 명곡들의 가사를 살펴보면 한결같이 잃어버린 사랑이나 이루지 못한 인생의 꿈에 대한 회한이 가득하다. 탱고라는 춤을 직

접 경험하지 못한 사람들에게도 탱고 음악이 남다른 호소력을 갖는 이
유는 바로 이 애달픈 이별과 패배의 정서, 달리 말하면 가슴속에 쌓이
고 쌓인 '한恨'의 정서에 있다. 그리워하지만 만날 수 없고, 원하지만
가질 수 없다. 그리고 과거의 실수와 어긋남은 결코 돌이킬 수 없다.

대체 어디서 어떻게 태어났기에 이 음악은 서양의 것이면서도 이처
럼 우리 한국인의 마음에 절절히 스며드는 정서를 지니게 됐을까? 탱
고 음악의 기원에 대해서는 다양한 주장들이 있지만, 이 춤이 아르헨
티나의 항구 도시인 부에노스아이레스의 뒷골목에서 태어난 것만은
확실하다. 부에노스아이레스가 아르헨티나의 수도가 된 것은 1880년.
19세기 말에 유럽이 여러 차례의 전쟁으로 황폐해지면서 경제가 불안
해지자, 이 무렵부터 1차대전이 일어나기까지 엄청난 수의 유럽 젊은
이들이 더 나은 삶의 기회를 찾아 남미로 건너왔다. 그와 함께 부에노

스아이레스라는 도시는 급속도로 팽창하기 시작했고, 1914년에는 유럽인이 이 도시 총 인구의 4분의 3에 달했다. 이 도시는 당시 경제적으로 번영 일로에 있었지만, 그래도 아직 제대로 뿌리를 내리지 못한 이민자들은 도시의 변두리에서 생존을 위해 싸우며 좌절과 고달픔을 맛볼 수밖에 없었다.

더구나 아르헨티나로 이민 온 유럽인의 남녀 비율은 50 대 1이었으니, 청년들은 몇 안 되는 처녀들을 두고 지열한 성쟁을 벌여야 했다. 당시 처녀의 마음을 사로잡는 가장 효과적인 방법은 춤을 추면서 상대를 멋지게 리드하는 것. 그래서 청년들은 본국에서 추던 유럽식 사교댄스에 나름대로 연구 개발한 다양한 스텝과 테크닉을 접목시켜 '유혹의 기술'을 발전시켰다. 탱고 역시 그처럼 냉혹한 '적자생존'의 사회적 조건 속에서 차츰 그 틀을 갖췄다.

'탱고'라는 단어의 라틴어 어원은 매우 흥미롭다. 첫번째는 '만지다', 두번째는 '맛보다', 세번째는 '가까이 다가서다', 그리고 마지막은 '마음을 움직이다'라는 뜻. 왈츠 또는 예전의 어떤 춤보다도 서로 몸을 밀착하기 때문에 이런 이름이 붙은 것은 당연한데, 물론 당시의 젊은이들이 기대했던 것은 이런 '신체적 교류'가 처녀의 마음을 움직이는 '감정의 교류'로 이어져 총각 신세를 면하게 되는 것이었으리라.

탱고의 본향으로 알려진 부에노스아이레스 남부의 '보카'는 이탈리아 남부

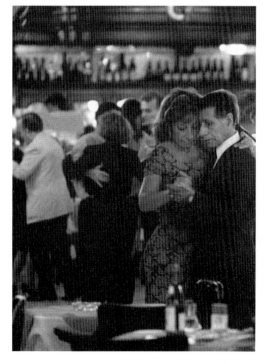

탱고는 어떤 춤보다도 몸을 밀착하기 때문에 그 온기로 상대의 마음을 움직이기 쉽다. 아르헨티나의 밀롱가(탱고바)에서 탱고를 추고 있는 사람들

에서 온 하층 이민자들이 모여 살던 지역. 부두 노동자와 도살업자, 매춘부들이 거칠고 고단한 일상의 위로로 밤마다 술집과 거리에서 어울려 추던 춤이 대체 어떻게 해서 전세계를 매료시켰을까?

교황과 황제도 막지 못한 탱고 열풍

가정을 파괴하는 음란하고 야만적인 춤?

탱고에 관한 기사나 공연 광고를 보면 "탱고, 불의 입맞춤"이라는 표현이 흔히 눈에 띈다. 이 말은 1950년대에 미국에서 크게 유행한 「키스 오브 파이어Kiss of Fire」라는 노래 제목에서 따온 것인데, 이 노래의 원곡은 아르헨티나 탱고 음악의 선구자인 앙헬 비욜도Angel Villoldo가 1903년에 작곡한 「엘 초클로El Choclo」라는 곡이다. 이 노래가 탱고의 명곡이 된 데는 '유럽에서 연주된 최초의 탱고곡'이라는 이유가 크게 작용했다. 1905년, 아르헨티나의 해군 훈련함이 유럽에 왔다가 프랑스와 독일 등지에 탱고 악보를 전해주었는데, 이때 이 훈련함의 악단이 유럽인들 앞에서 연주한 첫곡이 바로 「엘 초클로」였던 것이다.

1912년에 '보통선거법'으로 참정권이 대폭 확대되자 사람들은 새로운 자유를 만끽하게 됐고, 이와 함께 탱고 역시 새로운 활력을 얻었다. 초기에 하층 이민자들의 춤이었던 탱고는 이때부터 부에노스아이레스 상류층의 문화로 자리잡기 시작했다. 탱고의 중심지는 빈민들의 생활 공간을 벗어나 나이트 클럽과 카바레가 밀집해 있는 도심의 유흥가로 옮겨갔다. 그러면서 원래의 어둡고 가난한 이미지를 벗고 화려하

『왈츠에서 탱고로』라는
제목이 붙은 프랑스의
춤 전문 잡지 표지화. 남
녀 성 역할 구분에 있어
아르헨티나 탱고는 어떤
춤보다도 보수적이다.

고 도회적인 이미지로 새롭게
태어났다.

유럽에 전해진 탱고는 파리
를 완전히 사로잡았다. 1912년
무렵 프랑스 신문과 잡지들은
탱고와 탱고 음악에 관한 기사
로 문화면을 도배했다. 너나 할
것 없이 탱고에 관심이 쏠려 있
었기 때문이다. 게다가 파리 사
람들은 온갖 상품에 '탱고' 라는
이름을 붙였다. 향수·음료
수·'도빌' (도박장으로 유명한
도시)로 가는 기차·여성 란제
리 등, 이름이 '탱고' 아닌 것이
없을 정도였다.

파리의 살롱들을 점령한 탱
고는 유럽 대륙을 매혹시킨 최초의 라틴 음악이자 라틴댄스였다. 뉴욕
과 런던 역시 탱고의 폭풍을 피할 길이 없었다. 무도회가 열릴 때마다
사람들은 무엇보다도 탱고를 추고 싶어했는데, 한편으로는 탱고가 이
처럼 열정적인 유행을 타게 된 유일한 이유가 '이제까지의 다른 어떤
춤보다도 몸을 밀착시키는 춤'이기 때문이라는 비판도 드높았다.

탱고의 인기는 그 누구도 막을 수 없었지만, 대담하고 타협을 모르
는 이 춤은 권위주의적인 사회와 즉각 충돌을 일으켰다. 이즈음 파리
의 대주교는 "선한 양심을 지닌 크리스천이라면 그런 일에 동참해서
는 안된다" 라는 선언으로 가톨릭 신자들에게 탱고를 금지시켰다. 또

교황 베네딕트 15세는 "가정과 사회생활을 파괴하는, 이처럼 음란하고 야만적인 춤이 교황청에까지 침투해 있다"며 불만을 토로했다. 뿐만 아니라 독일제국의 황제 빌헬름 2세는 "일반의 품위와 예의범절을 모욕하는 도발적인 춤"이라고 비난하며, 장교들에게 제복 차림으로 탱고를 추는 일을 엄금했다.

이런 권위의 억압, 그리고 1914년에 일어난 1차대전의 어수선한 시대 분위기에도 불구하고 탱고의 열기는 식을 줄 몰랐다. 오히려 전쟁을 통해 구시대의 질서가 무너지고 예전보다 자유로운 분위기가 사회를 지배하면서, 탱고는 자연스럽게 1920년대의 황금기로 접어들었다. 부에노스아이레스 뒷골목에서 태어난 좌절과 '한'의 춤에서 프랑스 상류사회의 사교댄스로 변신해 가는 동안 원래의 아르헨티나 탱고는 그 모습이 상당히 달라졌다. 그래서 유럽으로 건너간 뒤의 탱고를 본고장인 아르헨티나의 탱고와 구분하기 위해 '콘티넨털 탱고' 또는 '유러피언 탱고'라고 부른다.

1920~30년대에는 유럽에서도 탱고 음악이 많이 작곡되면서 이 콘티넨털 스타일이 확립돼 갔다. 술집이나 부둣가나 거리에서 추던

탱고는 오래지 않아 자신의 '언더그라운드' 이미지를 벗어던지고 상류층 사교계에 적응하기 시작했다. 사진은 파리 무도회에서의 탱고 장면을 담은 우편엽서

춤이 무도회용 댄스로 규격화되면서 화려하고 세련되어졌지만, 아쉽게도 콘티넨털 탱고는 아르헨티나 탱고 본연의 애조哀調와 자유로움 그리고 낭만적이며 유혹적인 특성을 상당 부분 잃어버릴 수밖에 없었다.

아프리카의 리듬, 유럽의 선율, 남미의 정서

정복과 이민을 통한 세 대륙의 섞임문화

문화는 때로 역류한다. 고급 문화와 저급 문화를 굳이 나눠놓는다 하더라도, 문화가 언제나 높은 곳에서 낮은 곳으로 흐르는 것은 아니다. 정복자와 식민지의 역사를 살펴보더라도, 식민지가 일방적으로 정복자의 문화를 받아들이지는 않는다. 대개의 경우 양쪽의 문화는 서로 흘러들며 혼합돼 새로운 문화를 탄생시키는데, 이때 그 새로운 문화의 개성을 두드러지게 하는 쪽은 오히려 정복당한 쪽의 토속적인 색채일 경우가 흔하다.

탱고 음악의 기원을 찾는 과정에서도 역시 이와 같은 현상을 발견할 수 있다. 탱고 속에는 다양한 민속 음악의 리듬과 선율이 녹아 있는데, 그들 가운데 가장 큰 영향을 미친 것은 아바네라 habanera · 칸돔베 candombe · 밀롱가milonga 등의 세 가지 음악이다.

'아바네라'는 1825년경 쿠바의 아바나에서 태어나고 유행하게 된 가요 형식이자 커플댄스를 위한 춤곡. 4분의 2박자 리듬이지만 붓점이 붙은 음표를 써서, 박자가 일정한 길이로 끊어지지 않고 어긋나게 떨어지는 것이 특징이다. 셋잇단음이 자주 나오는 것도 중요한 특색. 프

랑스 작곡가 비제가 오페라 「카르멘」에 사용한 '아바네라'는 당시에 무척 인기를 끌던 아바네라 형식의 대표적인 곡을 가져다 쓴 것이다.

'칸돔베'는 아르헨티나의 춤곡으로, 스페인 정복자들에 의해 남미로 끌려온 아프리카 흑인 노예의 자손들이 깊은 정글에서 주술적인 예식을 행하며 쓰던 음악을 토대로 한다. 아르헨티나의 아프리카 흑인들과 혼혈 흑인들은 카니발이 열릴 때 2열로 늘어서서 이 음악에 맞춰 춤을 추면서 행진했는데, 북소리와 격렬한 리듬에 흥분해 춤을 추다가 유혈 사태가 벌어지는 일이 종종 있었으므로 카니발에서 칸돔베를 추는 것이 아예 금지되기도 했다. 이 칸돔베는 싱코페이션(당김음)을 가진 4분의 2박자 리듬의, 원초적인 감성을 자극하는 음악이다.

'밀롱가'는 아르헨티나의 민요 형식이자 춤곡으로, 팜파(초원) 지대의 밀롱가와 도회지 밀롱가 두 가지로 나뉘는데, 팜파 밀롱가는 '가우초(목동·카우보이)'들이 기타 반주에 맞춰 부르는 평화롭고 서정적인 노래인 반면, 도심에서는 다양한 악기의 합주에 의한 서민적인 춤곡으로 발전했다. 탱고의 발생에 기여하고 '탱고의 전신'으로 일컬어지는

전투 및 사냥과 관련된 아메리카 대륙 선주민들의 주술적 춤

밀롱가는 비교적 템포가 빠른 도회지 밀롱가 쪽이며, 이 음악은 특히 부에노스아이레스에서 1860~70년대에 성행했다. 결국 이 세 가지가 서로 영향을 주고받으며 발전한 결과로 탱고 음악이 탄생한 것이다.

아코디언을 변형한 반도네온은 탱고 음악의 발전에 결정적인 영향을 미쳤다.

이들 외에도 탱고는 폴카와 안달루시아 탱고(오늘날의 탱고와는 전혀 다른 스페인 '플라멩코'의 전신) 등 19세기 유럽의 다양한 춤곡에서 영향을 받았다. 그래서 탱고에는 아프리카·남아메리카·유럽 등 세 대륙의 전통이 뒤섞여 있으며, 정복과 이민으로 이질적인 문화가 혼합되는 과정과 함께 각 문화의 토속적인 개성이 모두 담겨 있다.

탱고 음악의 발생을 얘기할 때 빼놓을 수 없는 것이 '반도네온'이라는 독특한 악기. 이 악기는 아코디언을 변형한 것으로, 이를 고안해 낸 독일인 반트H. Band의 이름을 따서 반도네온으로 불린다. 네모난 긴 주름상자 양끝에 단추 형태의 건반을 갖추고 있으며, 오른손 38건, 왼손 33건으로 142음을 낸다. 또 음을 길게 끄는 '레가토' 주법과 함께 아코디언으로는 불가능한 '스타카토(음을 톡톡 튀듯 짧게 끊는 방법)' 연주도 가능하다.

1880년경에 탱고 밴드에 합류한 이 악기는 뼈저린 설움과 한을 느끼게 하는 깊고 매혹적인 음색으로 탱고 음악 전체에 큰 변화를 불러

왔으며, 반도네온이 피아노 · 바이올린 등과 함께 탱고 밴드의 주역 악기가 되면서 이른바 '오르케스타 티피카(전형적인 탱고 밴드 형태)'라는 새로운 개념이 정착되었다.

낮에는 피아노 교습, 밤에는 탱고 연주
탱고를 발전시킨 피아니스트들의 힘

초기 탱고 연주자들은 주로 술집이나 노천 카페에서 손님들을 위해 연주했다. 1880년대에 최초의 탱고 음악들이 탄생할 무렵 탱고 밴드는 대개 기타 · 바이올린 · 플루트 · 클라리넷 등의 악기로 이루어져 있었고, 기타 대신 하프나 만돌린이 쓰이기도 했다. 스페인의 남미 정복시대부터 남미 대륙에서 꾸준히 사랑받아 온 악기인 기타는 탱고 연주에서 베이스 역할을 담당했고, 플루트와 바이올린은 멜로디를 즉흥적으로 연주했다.

당시의 탱고 연주자들 대부분은 음악을 체계적으로 배운 적이 없는 아마추어들이었다. 그들 가운데 악보를 읽을 수 있는 사람은 거의 없었다. 그래서 이들은 밤마다 함께 모여 새로운 멜로디를 연주했고, 그중 마음에 드는 멜로디가 있으면 완전히 외울 때까지 그 선율을 반복해서 연주해 보곤 했다. 그러나 이런 식으로 만들어진 작품들은 악보로 기록될 수 없었기 때문에 오늘날 우리는 그 무렵에 연주된 곡들이 어떤 곡인지 정확히 알 수가 없다.

이런 곡들이 악보로 정착되면서 탱고는 음악적으로 급격히 발전하

초기 '탱고 스타'의 하나였던 반도네온 연주자 후안 말리오 파초와 기타, 바이올린, 플루트로 편성된 그의 악단. 1910년경의 사진

기 시작했는데, 여기서 가장 큰 역할을 한 것은 피아니스트들이었다. 그러면서 탱고 밴드에서 기타가 담당하고 있던 베이스의 기능을 차츰 피아노가 차지하게 되었다. 피아노는 바이올린이나 플루트 같은 현악기 또는 관악기와 비교할 때 고도로 체계화되고 관념적인 악기여서, 악보를 읽지 못하고는 배우기 어려웠다. 탱고 음악을 연주하는 피아니스트들은 밴드 내에서 유일하게 음악교육을 제대로 받은 사람들이었고 이들은 다른 연주자들과는 달리 대개 아마추어가 아닌 직업 연주자였다. 연주만으로 생계를 꾸려갈 수 있었던 것이다. 악보로 옮겨진 첫 탱고 음악의 작곡자들은 바로 이런 피아니스트들. 이들은 낮에는 상류 가정의 딸들에게 피아노를 가르치고, 밤이면 춤을 출 수 있는 술집에서 탱고 연주를 했다.

'핸슨 하우스Casa Hansen' 등으로 대표되는 당시의 이런 술집은 레스토랑과 매춘업소의 혼합 형태였다. 손님들은 우선 레스토랑 정원에 차려진 식탁에서 근사하게 저녁식사를 하고 나서 디저트로 여종업원과 탱고를 추다가 기분이 고조되면 안에 있는 은밀한 방으로 사라졌다. 이런 업소에서 일하는 여성들은 직업적인 매춘 여성이 아니라 해도 필요하다면 언제든지 매춘에 나설 수 있었는데, 그 이유는 물론 가난이

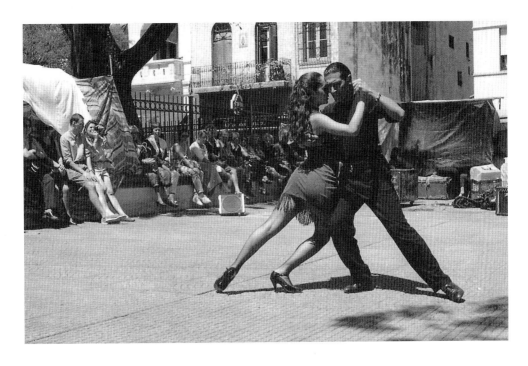

었다. 유럽에서 온 이민자들이 변변한 직업을 구하지 못해 굶주리고 좌절할 때 그들의 누나나 여동생들은 몸을 팔 수밖에 없었던 것이다.

항구도시 부에노스아이레스의 수많은 카페에서 날마다 연주되는 탱고 음악은 춤추러 오는 사람들만을 위한 것은 아니었다. 갈수록 많은 사람들이 탱고 음악을 듣기 위해 카페에 와서 시간을 보냈고, 주의 깊게 연주를 들어주는 청중을 의식해 연주자들은 좀더 정교하고 세련된 연주를 하려고 노력했다. 이때 가장 인기를 끈 것은 1900년 이후 밴드에 도입된 반도네온이었고, 그때부터 이 악기 없이는 탱고 음악을 생각하기 어려워졌다. 반도네온이 표현하는 멜랑콜리한 정서가 이민자들의 서글픈 심경을 자극하면서, 그 강렬한 음색은 플루트를 차츰 밴드에서 밀어냈다. 이렇게 해서 1910년대에는 바이올린·피아노·반도네온이 탱고 밴드를 구성하는 주요 악기로 자리잡았고, 마지막으

거리에서 탱고를 추는 아르헨티나 사람들. 탱고 음악과 춤이 일상 속에 녹아 있다.

로 콘트라베이스가 이에 덧붙여져 오늘날 아르헨티나 탱고 밴드의 표준 형태를 갖추게 되었다.

부에노스아이레스의 유명 탱고 밴드들은 이때부터 차츰 파리나 런던 등의 유럽 무대로 진출해 유럽 '콘티넨털 탱고' 확립에 영향을 주었다. 콘티넨털 탱고의 악기 편성에서 가장 두드러진 특징은 반도네온 대신 아코디언을 쓴다는 점. 반도네온의 어둡고 무거운 음색과 달리 밝고 경쾌한 느낌을 주는 아코디언의 음색은 콘티넨털 탱고를 아르헨티나 탱고와 구분짓는 결정적인 요인이 되었다.

유성영화가 탄생시킨 꽃미남 스타가수

불멸의 탱고 황제 카를로스 가르델

아르헨티나의 버스나 택시 기사들은 흔히 3면으로 된 사진 액자를 수호성인 모시듯 차 안에 붙박이로 세워두거나 걸어두고 있다. 왼편에는 「돈 크라이 포 미 아르헨티나Don't cry for me Argentina」로 유명한 '에비타' 에바 페론, 오른편에는 축구의 신동 디에고 마라도나. 그리고 그 가운데 걸린 사진의 주인공은 "탱고의 황제"라는 이름으로 온 국민의 가슴속에 새겨져 있는 가수 카를로스 가르델Carlos Gardel(1887~1935)이다.

가르델은 1887년 12월 12일에 프랑스 툴루즈에서 태어났고 원래 이름은 샤를 가르드였다. 가르델의 아버지에게는 이미 다른 처자가 있었기 때문에 가르델을 낳은 어머니는 그를 혼자 힘으로 키워야 했고, 가르델이 네 살 때 그를 데리고 더 나은 삶을 꿈꾸며 아르헨티나로 이주했다. 어머니는 세탁소에서 다림질하는 일로 생계를 꾸리면서 가르델을 힘겹게 초등학교에 보냈다.

이른 나이부터 공장 심부름꾼, 시계 제조공 보조, 출판사 식자공 등 갖가지 직업을 전전하며 자라난 가르델은 극장에 취직해 막을 올리고 내리는 일을 하면서부터 열렬한 오페라 팬이 됐다. 공연이 끝나고 나

수없이 많은 미국영화에 출연한 카를로스 가르델은 모국 아르헨티나에 새로운 탱고 열풍을 일으켰다.

면 그는 그날의 주인공 테너를 흉내 내며 멋지게 오페라 아리아를 불러 동료 일꾼들을 즐겁게 해주었다. 주위 사람들이 그의 노래를 좋아하게 되자 가르델은 차츰 술집이나 카페에서 스스로 기타를 연주하며 노래를 불렀다. 갈수록 많은 청중이 그의 노래를 들으러 몰려들었고, 소문이 퍼지자 사람들은 다른 구역의 스타 싱어와 가르델의 노래 대결을 주선하기도 했다.

탱고 역사에서 초기 몇십 년 간은 춤과 기악이 발전한 시기였다. 그런데 1917년에 가르델이 부에노스아이레스의 엠파이어 극장에서 「슬픈 나의 밤 Mi noche triste」을 노래하면서부터 탱고의 두 번째 표현양식이 발전하기 시작한다. 그것은 '탱고 칸시온' 이라고 불리는 '가사가 있는 노래' 였다. 가르델 이전에도 탱고 곡에 더러 가사가 붙여지긴 했지만, 그 깊은 서글픔과 한을 가르델만큼 탁월하게 청중에게 전달할 수 있는 가수가 없었기 때문에 탱고가 노래로 발전할 수 없었던 것. "그가 부르는 모든 노래는 청중에게 들려주는 가르델 자신의 이야기처럼 들렸다." 반주를 맡은 연주자들은 그의 노래를 그렇게 평했다.

타고난 아름다운 음색과 수려한 외모가 성공의 발판이 되긴 했지만 가르델은 자신의 노래와 작곡 기법을 향상시키려고 끊임없이 노력하는 가수이기도 했다. 음악 공부를 할 기회가 없어 악보를 읽을 줄도 몰랐지만 자신이 부르는 노래의 대부분을 직접 작곡했다. 새 멜로디가

떠오르면 반주자에게 부탁해 악보로 옮기는 방법이었다. 1928년 파리에서 데뷔한 그는 하룻밤 만에 파리 시민들의 영원한 연인이 됐고, 이후 줄곧 유럽과 아르헨티나를 왕래하며 활동했다.

테너 엔리코 카루소가 그라모폰의 발명과 녹음 기술의 발전으로 명성을 얻을 수 있었다면, 카를로스 가르델은 유성영화의 출발로 인해 세계적인 스타로 도약할 수 있었다. 그가 주연으로 출연해 노래를 부른 최초의 영화 「부에노스아이레스의 불빛들」은 엄청난 히트를 기록했고, 파라마운트 사는 행여 가르델을 빼앗길세라 서둘러 다음 영화 출연 계약들을 체결했다. 1934년에 뉴욕을 출발점으로 미국 순회공연을 가진 가르델은 이듬해에 영화 「당신이 나를 사랑하는 날」을 촬영한 뒤 남미 순회공연을 떠났다가, 콜럼비아 공항에서 비행기 이륙 사고로 죽었다.

예술가의 삶과 결혼을 병행할 수 없다고 생각해 독신을 고수했던 가르델은 카루소와 마찬가지로 성공의 정점에서 48세로 길지 않은 생을 마감했지만, 그의 무덤가에는 날마다 새 꽃다발이 놓이고 그의 동상銅像 손가락에서는 지금도 끊임없이 팬들이 꽂아주는 새 담배가 타고 있다고 한다.

"부에노스아이레스의 나이팅게일"이라고 불렸던 카를로스 가르델. 전세계를 매료시킨 것은 그의 목소리뿐만 아니라 바로 이 미소이기도 했다.

재즈와 클래식의 만남, 탱고 누에보

젊고 새로운 탱고를 창조한 아스토르 피아졸라

탱고를 너무나 좋아했던 비센테 피아졸라는 1921년 3월 10일 만삭의 아내를 이끌고 극장에 가서 탱고 뮤지컬을 관람했다. 공연이 끝나자마자 아내의 진통이 시작됐고, 다음날 탱고의 역사를 바꾼 아르헨티나의 거장 아스토르 피아졸라Astor Piazzolla(1921~92)가 세상에 태어났다. 아스토르가 네 살 때 그의 가족은 뉴욕으로 이주해 작은 아파트에 세들어 새로운 삶을 시작했다. 그러나 이들 모두에게 타향살이는 냉혹하고 고단했다. 주변 환경은 온통 가난과 우울, 폭력으로 가득 차 있었다. 훗날 아스토르 피아졸라는 이렇게 회고했다.

"나는 굶주림과 분노로 가득 찬 거리에서 날마다 도둑질과 죽음을 목격하며, 깡패들 사이에서 싸우면서 자라났다. 엘리아 카잔 · 앨 존슨 · 조지 거슈윈 · 길모퉁이 선술집……. 뉴욕의 이 모든 폭력과 감수성이 내 음악 속에 들어 있다."

이탈리아계 이민자의 자손이었던 아버지는 결국 마피아가 경영하는 미용실에서 일자리를 얻었고, 마피아는 이들 가족에게 한동안 바람막이가 돼주었다. 아코디언 연주자였던 아버지는 여덟 살 되는 생일에

아들에게 '탱고를 위한 악기' 반도네온을 선물했다. 가족은 한때 아르헨티나로 귀향했다가 생활이 어려워 다시 뉴욕으로 옮겼다. 아버지의 유일한 소망은 아들이 최고의 반도네온 연주자가 되는 것이었다. 그러나 아스토르는 어디에도 마음을 붙이지 못하고 거리를 배회했다. 그러던 어느 날 이웃집 피아니스트 벨라 윌다가 바흐를 연주하는 걸 듣고 음악에 반한 아스토르는 과거에 라흐마니노프의 제자였던 그에게 클래식 음악을 배우기 시작한다. 수업료를 낼 돈이 없어 아스토르의 어머니는 이탈리아식 만두를 요리해 스승에게 갖다 주었다. 스승과 제자는 재즈와 요리, 우정과 삶에 대해 이야기하며 완벽에 도달할 때까지 몇 시간씩 쉬지 않고 연습을 계속했다.

"춥고 비가 새는 방, 궁핍과 굶주림 속에서 음악에 대한 진정한 사랑을 배웠다. 나는 연주하고 또 연주했다. 반도네온으로 바흐의 작품들

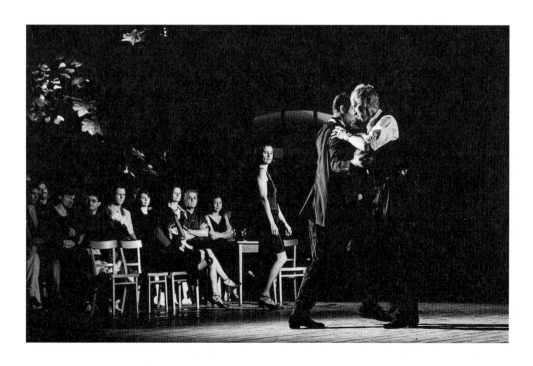

탱고 워크숍에 참여하고 있는 사람들

탱고를 재즈 및 클래식 음악과 접목시켜 새롭게 탱고 음악 열풍을 불러 일으킨 작곡가 아스토르 피아졸라. 반도네온 연주자로도 유명하다.

을 연주해 보았다. 날마다 나아졌다. 그러는 동안 탱고는 까마득히 잊어버렸다."

그런데 아스토르를 다시 '고향의 음악'인 탱고로 끌어당긴 사람은 바로 탱고의 황제 카를로스 가르델이었다. 가르델은 영화 「당신이 나를 사랑하는 날」에 반도네온을 연주하는 열세 살의 아스토르를 조역으로 출연시켰고, 뉴욕 영어를 제대로 구사하는 이 소년을 통역으로 데리고 다녔던 것이다. 아르헨티나로 완전히 귀향한 뒤 피아졸라는 당대 최고의 탱고 그룹인 '아니발 트로일로' 밴드에서 반도네온 연주자로 일했지만, 낮에는 바르톡과 스트라빈스키 같은 현대 클래식 음악가들의 곡을 들으며 작곡을 공부하고 밤에만 탱고 연주를 했다.

작곡경연대회에서 1등을 해 장학금을 받고 파리음악원에 간 피아졸라의 인생은 새로운 스승 나디아 불랑제를 만나면서 결정적으로 달라진다. 레너드 번스타인을 가르쳤던 이 스승에게서 피아졸라는 '자신만의 개성, 자기 민족의 토속성을 토대로 새로운 음악을 창조하는' 법을 배웠다. 예전에 탱고를 작곡하고 연주했다는 사실을 스스로 부끄럽게 여겼던 그가 탱고와 클래식 음악 양쪽으로 나뉘었던 정체성의 분열을 극복하고 음악적으로 자신을 해방시킬 수 있게 됐던 것이다. 이후 그는 8중주단 또는 5중주단 등을 결성해 '새로운 탱고(탱고 누에보)'를 선보였다.

재즈와 전위적인 클래식 음악이 뒤섞인 그의 탱고 작품들은 탱고계에 하나의 혁명이었다. 춤추기에 적합한 음악이 아니라는 이유로 전통적인 탱고 애호가들의 반발을 샀지만, 젊은 세대는 그의 음악을 열렬

히 환영했다. 또한 바이올리니스트 기돈 크레머 · 피아니스트 다니엘
바렌보임 같은 세계적인 음악가들이 피아졸라를 예찬하고 그의 음악
을 연주하면서 90년대 중반부터 탱고 열풍은 새롭게 전세계를 휩쓸게
되었다.

탱고에 남아 있는 아르헨티나 기사도
남성을 가장 남성답게, 여성을 가장 여성답게

 1968년 학생운동이 주도한 사회개혁과 페미니스트들의 오랜 투쟁으로 남녀평등이 실현되면서 유럽에서는 남성과 여성의 성 역할 구분이 모호해진 지 오래이다. '기사도'가 생겨난 곳이 바로 유럽이지만, 이제 유럽인들에게는 기사도라는 단어 자체가 우스꽝스러운 표현이 되고 말았다. 여성과 남성은 같은 옷을 입고, 같은 일을 하며, 남성에게는 여성을 보호할 의무가 없고, 여성은 남성에게 순종해야 할 이유가 없다. 그런 유럽인들이 탱고의 고향인 아르헨티나에 가서 유럽의 50년대 수준에 머물러 있는 듯한 남녀 관계와 성 역할의 패턴을 발견할 때 우선은 놀라움과 거부감을 느끼지만, 곧 이 보수적인 성 역할에 공감하고 이를 동경하기도 한다. 여성을 가장 여성답게, 남성을 가장 남성답게 느끼게 하는 춤이 바로 아르헨티나 탱고이기 때문이다.

 탱고 페스티벌에서 만나 자연스럽게 댄스 커플이 된 독일 그래픽 디자이너 니콜과 네덜란드 건축설계사 리카르도는 탱고를 본고장의 문화 속에서 제대로 배우려고 아르헨티나에 갔다가 유럽과는 전혀 다른 남녀 관계에 여러 차례 놀라면서 문화 충격을 받는다. "탱고를 추러 간

우리가 함께 테이블 앞에 앉아 있었는데, 제게 춤을 청하는 모든 남자들이 제 파트너인 리카르도를 비난하는 듯한 눈길로 계속 쳐다보는 것이었어요. 왜 그럴까 했는데 나중에야 얘길 듣고 알았어요. 제가 다리를 꼬고 앉아 있었던 것을 아르헨티나 사람들은 이해할 수 없었다는 거예요. 의도적으로 남자를 유혹하기 위해 혼자 오는 여자가 아니라면, 그러니까 파트너의 보호를 받으며 함께 춤을 추러 오는 여성이라면 다리를 얌전하게 테이블 밑에 모으고 있어야 한다는 거였죠."

커플댄스에서 두 사람 중 누가 리드를 해야 하느냐고 물으면 많은 여성들이 '춤을 더 잘 추는 쪽'이라고 대답한다. 당연한 것 같지만 사실 그 대답은 완전히 틀린 것이다. 커플댄스에서 리드를 하는 쪽은 언제나 남성이며, 특히 탱고에서는 남성의 리드가 절대적이다. 탱고 공연이나 영화 속의 탱고 장면을 보면 남성의 움직임에 비해 여성의 스

나이가 들수록 탱고의 맛은 깊어진다. 거리의 햇살을 받으며 탱고를 추는 노년의 커플

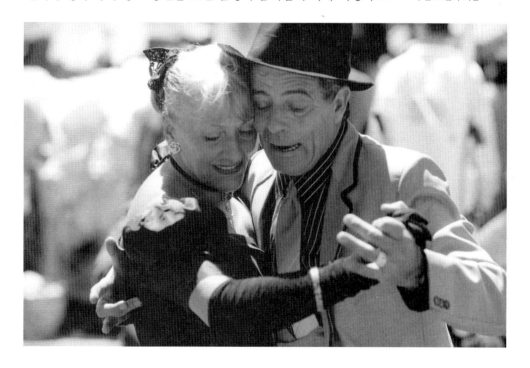

템이나 동작이 훨씬 복잡하고 현란하게 느껴지기 때문에, 관객 대부분은 여성 역할을 하는 것이 훨씬 어려울 것이라고 짐작한다. 그러나 실제로 탱고를 추게 되면, 남성의 리드와 도움에 의해 그 모든 어려운 동작들이 얼마나 수월해지는가를 이해할 수 있다. 그래서 아르헨티나 사람들은 공연이 끝나면 주로 남성 댄서에게 더 큰 갈채를 보낸다. 아무리 춤을 잘 추는 여성이라고 해도 결코 남성을 리드할 수 없으며, 결국 남성의 리드 능력에 의해 춤의 아름다움과 완성도가 대부분 결정되기 때문이다.

유럽에서 온 다른 여성 댄서는 이렇게 말한다.

"탱고를 배우기 시작한 첫 시간부터 나는 내가 리드를 할 것인지 상대방이 리드를 하게 할 것인지를 두고 갈등을 겪었어요. 사실 이 문제는 탱고를 출 때뿐만 아니라 삶 속에서도 언제나 존재하죠."

자기애와 사회적 성취욕이 강한 유럽 선진국 여성들이 남성우월주의적 전통을 지닌 사회의 문화를 받아들이면서 느끼는 이런 갈등은 영화 「탱고 레슨」 속에도 잘 나타나 있다. 영국의 여성 감독 샐리 포터는 탱고의 매력에 심취해 아르헨티나와 파리를 배경으로 이 영화를 만들었는데, 극중에서 샐리 포터는 탱고의 본질을 충분히 이해하지 못한 채 이 남성 본위의 방식에 화를 내며 자신의 탱고 선생인 아르헨티나 댄서와 치열한 싸움을 벌인다.

아르헨티나 사람들은 한결같이 "탱고에서 인생을 배운다"고 말한다. 탱고의 성 역할을 두고 볼 때 이 말은 전적으로 타당하다. 춤의 진행 방향과 다음에 구사할 동작을 매순간 머릿속으로 판단하고 결정해야 하는 남성 댄서는 인생에서도 자신이 언제나 전진과 후퇴의 시기와 방식을 결정해야 하는 존재임을 실감하는 것이다.

「여인의 향기」 탱고는 사이비?

영화 속 탱고 명장면들, 정통 탱고는 얼마나 될까

　‘영화 속의 탱고’라는 주제를 던지면 누구나 떠올리는 영화 한 편이 있다. 앞을 못 보는 장년의 알 파치노가 세상에 첫발을 내딛는 아리따운 처녀에게 탱고를 청하는 영화 「여인의 향기」이다. 영화 속에서 흘러나오는 음악은 탱고의 황제 카를로스 가르델의 작품인 「포르 우나 카베사Por una cabeza」라는 감미로운 곡이다. 이 노래의 제목은 ‘머리 하나 차이로’라는 뜻이며, 미성으로 유명한 가르델이 1930년대에 불렀다. 가사는 경마장에서 자신이 돈을 건 말이 간발의 차이로 우승을 놓쳐 내기에서 돈을 잃은 사내의 독백으로 이루어져 있다. 돈을 따서 사랑하는 여인을 만나러 가고 싶지만 매번 행운은 그를 외면한다는 내용이다. 우아한 멜로디와 어울리지 않는 듯하지만 사실은 운명의 장난과 삶의 좌절을 이야기하는 가장 ‘탱고다운’ 노래말이라고 할 수 있다.

　탱고를 추는 장면이 등장하는 영화는 의외로 많다. 이탈리아 영화 「일 포스티노」에서는 망명한 노년의 칠레 시인 파블로 네루다가 아름다운 아내와 함께 푸른 바다를 내려다보며 탱고를 추는 그림 같은 장면이 나온다. 심지어 아놀드 슈왈제네거가 특수공작요원으로 등장하

는 「트루 라이즈」 같은 액션코미
디에서도 아놀드가 임무수행 중
갑작스럽게 탱고를 추는 장면이
나온다. 왕가위 감독의 「해피 투
게더」는 부에노스아이레스의 우
울한 분위기와 남미 대륙의 황
량함을 배경으로 두 남자의 절
절한 사랑을 그렸는데, 여기서
도 탱고는 두 주인공을 하나로
묶는 공감의 끈이 된다.

　1920년대 아르헨티나의 어두
운 이민사와 인신매매를 배경으
로 한 「네이키드 탱고」는 절망과
광기로 가득한 독특한 분위기의
영화다. 마돈나와 안토니오 반
데라스가 주연을 맡아 에바 페
론의 일대기를 그린 뮤지컬 영

남성의 허리에 여성이
다리를 감는 이 탱고 동
작은 강렬한 성적 은유
를 띤다. 페르난다와 기
예르모

화 「에비타」에도 탱고 장면이 가끔 나오지만, 화려한 의상과 노래에
가려져 춤 자체는 그리 인상적으로 부각되지 않는다.

　이처럼 많은 영화에 탱고가 등장하지만, 제대로 탱고를 출 줄 아는
사람들이 본다면 일반 극영화에 나오는 탱고 중에는 사실 정통 아르헨
티나 탱고라고 부를 수 있는 것이 흔하지 않다. 탱고와 몇 가지 라틴댄
스를 그럴듯하게 조합해 놓거나 애크로바틱한 동작을 과장한 눈요기
에 지나지 않는 경우가 많기 때문이다. 그러므로 영화를 통해 탱고를
제대로 알고 싶은 사람이라면 이런 일반 영화에 나오는 탱고는 다 잊

어버리고 꼭 두 편의 영화
만 보면 된다.

하나는 영국 여성 감독
샐리 포터가 만든 「탱고
레슨」, 다른 하나는 스페
인의 거장 카를로스 사우
라 감독의 「탱고」다.

실제로 탱고를 너무나
좋아하는 샐리 포터는 아
르헨티나의 탱고 스타 파
블로 베론과 함께 주연을
맡아 이 영화를 만들었다.
영화 속의 첫 레슨 때 "나

는 제대로 걷는 것조차 못하는군요"라며 스스로에게 화를 내던 샐리
가 나중에는 파블로와 함께 무대에 설 정도로 실력을 기르고, 부에노
스아이레스까지 가서 탱고를 춘다. 이 영화의 강점은 카메라가 다리에
시선을 집중해 탱고 스텝들을 효과적으로 보여준다는 것과 정통 아르
헨티나 탱고 음악들을 감상할 수 있다는 점이다.

사우라의 「탱고」는 그가 만든 플라멩코 영화 「카르멘」과 마찬가지
로 강렬한 색채와 독특한 조명기법으로 관객을 사로잡는다. 기본 스토
리는 다분히 통속적이지만, 1920~30년대 탱고 스타들의 기록 필름이
등장하는 등 탱고에 대한 제작진의 열정으로 가득 찬 영화다. 군부독
재 치하에서 탱고가 겪은 시련을 안무로 표현하는 등 사우라 특유의
시대의식이 드러나 있으나, 그냥 스토리 라인을 따라가는 평범한 관객
들에게는 좀 지루하거나 부담스러울 수도 있다. 그러나 탱고의 거장

홀리오 보카와 후안 카를로스 코페스의 춤, 그리고 환상적인 군무를 볼 수 있다는 점을 고려하면 후회 없는 영화다.

우리나라 TV에 방영되기도 했던 페르난도 솔라나스 감독의 「탱고, 가르델의 망명」도 탱고와 아르헨티나의 문화를 이해하는 데 도움을 주는 멋진 작품이다.

탱고의 세계화 바람을 일으킨 탱고 '쇼'

엔터테인먼트 상품으로 만든 탱고 판타지아의 성공

관객이 무대 위의 탱고를 경험하는 방식에는 크게 두 가지가 있다. 그 하나는 댄스스포츠 대회 장면을 통해 접하는 경우다. 탱고가 어떤 춤인지 아느냐고 물으면 대부분의 사람들이 팔을 옆으로 쭉 뻗고 '헤드 플릭(고개를 옆으로 휙 돌리는 동작)'을 과장해 흉내내며 "이런 춤이죠?"라고 묻는다. 이런 헤드 플릭이 바로 인터내셔널 스탠더드 탱고를 추는 댄스 대회에서 주로 사용되는 동작으로, 도도하고 힘찬 분위기를 연출해 시선을 끈다. 춤에 쓰이는 음악도 빠르고 경쾌한 행진곡풍이다. 한 곡의 길이도 2분 10초 내외로 통일돼 있다. 그런데 이런 춤과 음악을 탱고라고 알고 있다가 아르헨티나 본고장의 탱고를 처음 접하면 관객은 몹시 당황한다. 느리고 애조를 띤 음악과 우아하면서도 관능적인 동작, "육체로 쓰는 가장 아름다운 시"라고 표현되는 이 춤을 보면 '탱고란 과연 어떤 춤인가?'라는 질문을 처음부터 다시 시작하게 되는 것이다.

로큰롤이 등장하면서 차츰 잊혀졌던 탱고는 아르헨티나 군부독재 중에 밀실에서 숨을 죽여야 했고 그 사이에 유럽, 특히 파리에서 새로

알랭 드 카로가 제작한
프랑스와 아르헨티나 탱
고 댄서들의 합작 '패시
네이팅 탱고' 의 한 장면

110

운 형태로 꽃피어 그 열풍이 본고장 부에노스아이레스로 역수입되기에 이른다. 그러자 부에노스아이레스에서도 주말이 되면 사람들은 디스코텍에 가는 대신 탱고를 출 수 있는 밀롱가에 갔고, 1980년대에 들어서부터는 엄청난 수의 댄스 쇼가 제작됐다. 그리고 유럽 대도시에 속속 생겨난 탱고 스쿨들은 아르헨티나의 댄서들을 교사로 초빙했다. 그러면서 직업적인 탱고 댄서들이 본격적으로 일할 수 있는 시장이 조성됐고, 1990년대에는 베를린과 바젤이 유럽 탱고의 새로운 거점으로 부상했다.

무대에서 펼쳐지는 탱고 공연은 화려한 무대장식과 의상으로 관객의 눈을 사로잡는다.

　1983년 댄스 쇼 형식의 무대 공연 '탱고 아르헨티노'가 제작되면서 탱고를 쇼 형식에 적합하게 바꾼 '탱고 판타지아'라는 새 장르가 개발되었다. 탱고를 엔터테인먼트 상품으로 만든 셈이다. 이 쇼가 세계 각지의 순회공연에서 대성공을 거두자 이와 비슷한 새로운 공연작품이 계속 제작되었다. 물론 이런 공연들이 상업적인 목적으로 만들어졌고 그 때문에 아르헨티나 탱고를 진정으로 사랑하는 사람들에게서 많은 비난을 받았지만, 이 화려하고 흥미로운 공연들 덕분에 전세계 사람들이 탱고에 관심을 갖게 됐다는 점에서는 의미가 있다.

　'탱고 패션'이라는 공연으로 세계를 순회한 탱고 댄서 필라 알바레스와 클라우디오 호프만은 이 작품의 제작 과정을 이렇게 설명한다. "일반적인 뮤지컬이나 발레 공연이라면 처음부터 끝까지 정확하고 치

밀하게 계산된 안무(코리오그래피)에 따라 움직여야겠죠. 하지만 탱고 공연은 다릅니다. 물론 군무群舞 장면에서는 안무를 따라야 하지만, 한 커플만이 무대에 등장해 춤을 출 때는 그 두 사람이 독자적으로 어떻게 춤출 것인가를 결정할 수 있지요. 그런 식으로 공연자에게 많은 자유를 허락하기 때문에 기꺼이 공연에 참여하고 싶은 마음이 듭니다."

필라는 1985년 처음으로 탱고 공연을 봤을 때만 해도 고전 발레를 전공하고 있었다. "무대 위의 두 탱고 댄서가 이제까지 제가 알고 있던 것과는 전혀 다른 몸의 언어로 이야기를 들려주는 것을 느꼈어요. 발레와는 전혀 다른 언어였죠." 그래서 필라는 그때부터 탱고를 배우기 시작했다. 이들은 스스로 '탱고 메트로폴리스'라는 공연물을 제작했다. 이들뿐만 아니라 탱고 공연에 참여하는 댄서들 가운데는 탱고와 함께 발레와 현대무용을 모두 제대로 익힌 사람들이 많다. 그들은 새로운 몸의 언어를 배우고 그것들을 조합하는 일에 즐거움을 느낀다. 만일 부에노스아이레스의 밀롱가를 무대 위에 그대로 옮겨놓은 탱고 공연이라면 관객은 오히려 지루해 할 것이다. 그러나 현란한 의상과 조명·무대장치 등으로 문외한들을 환상의 세계로 끌어들이는 무대 공연의 놀라운 효과는 의외로 컸다.

2002년 가을 세종문화회관에서는 알랭 드 카로가 제작한 '패시네이팅 탱고' 공연이 있었고, 2003년 초에는 LG아트센터에서 루이스 브라보의 '포에버 탱고' 공연이 다시 한국 관객을 찾았다. 공연 전에 분위기 타진을 위해 두 차례 내한했던 알랭 드 카로는 "탱고의 서글프고 깊이 있는 곡조가 한국적 리듬과 정서에 잘 어울린다"고 말했다. 앞으로도 더 많은 탱고 공연이 탱고에 정서적 유대감을 갖는 한국 관객들을 찾을 것으로 보인다.

실연의 아픔을 노래하는 탱고 가사
버림받은 남자의 고통은 '도저히' 참을 수 없다

탱고의 황제 카를로스 가르델이 1917년에 「슬픈 나의 밤」을 노래하면서부터 본격적으로 발전하기 시작한 '탱고 칸시온'은 탱고 곡에 가사를 붙여 노래로 만든 것이다. 1900년에 태어나 탱고의 역사와 더불어 한 세기를 살아낸 엔리케 카디카모는 평생 300곡이 넘는 탱고 칸시온의 가사를 썼다. 그 중 카를로스 가르델이 음반으로 취입한 노래만 해도 스물세 곡에 이른다.

1924년에 첫 히트곡을 기록한 카디카모는 1935년 후안 카를로스 코비안이 작곡한 탱고곡에 가사를 붙여 「그리움Nostalgias」을 탄생시켰다. 그런데 카디카모가 이 곡을 유명 악보 출판업자이자 음반 제작자인 발레리니에게 들고 갔을 때 발레리니는 "곡이 너무 어려워 대중성이 없다"면서 음반 제작을 거절했다.

카디카모는 어쩔 수 없이 무명의 신진 제작자를 찾았고, 그와 함께 만든 이 음반은 탱고 역사상 최고의 히트를 기록함으로써 발레리니로 하여금 두고두고 땅을 치게 만들었다.

이 무렵의 탱고 칸시온은 대체로 주제가 비슷했는데, 그 주제는 떠

300여 곡의 탱고 가사를 쓴 엔리케 카디카모가 지난 99년 한 행사에서 감사패를 받고 있다.

나버린 사랑에 대한 회한이다. 「슬픈 나의 밤」이나 「그리움」이나 모두 실연당한 남자가 떠난 여자를 그리워하며 그 고통을 못 이겨 술로 세월을 보내는 내용을 담고 있다. 탱고의 고전으로 유명한 「라 쿰파르시타」('가장행렬'을 뜻한다)의 가사도 버림받은 남자의 처절한 외로움과 고통을 노래한다. 필리베르토의 「길Caminito」, 가르델의 「귀향Volver」 같은 유명한 노래들도 실연의 고통을 노래하긴 마찬가지다. 그래도 이 노래의 주인공들은 오래 전의 사랑을 어제처럼 생생하게 기억하며 과거의 연인과의 새로운 미래를 꿈꾸기도 한다("인생은 바람결 같은 한순간에 지나지 않으며, 내가 간절하게 그대를 그리워하며 그대의 이름을 불러온 지난 20년은 세월이랄 수도 없다"). 그래서 「귀향」은 솔라나스의 영화 「가르델의 망명」에도 인상적으로 쓰였다. 정치적인 이유로 프랑스에서 망명생활을 했던 아르헨티나인들에게는 노래 속의 '연인'이 '조국' 또는 '고향'을 뜻하는 여성명사 '파트리아patria'와 동일시됐던 것이다.

그렇다면 아르헨티나에서는 언제나 남자만 버림받는 것일까? 물론 그럴 리는 없다. 남미 라틴족의 전통적인 남성우월주의가 버림받은 남자의 고통을 '도저히 참을 수 없는 것'으로 강렬하게 묘사하고 있는 것뿐이다. 그런데 아르헨티나 최고의 시인으로 칭송받는 호르헤 루이스 보르헤스는 끝없이 실연을 그려내는 이런 노래들 속의 나약한 남성상을 거부하면서, 음담패설과 도박과 칼싸움과 말타기에 능하고 확신

과 자부심에 가득
찬 전형적인 '아르
헨티나 스타일'의
마초를 내세워 이들
을 주인공으로 한
탱고 가사들을 썼
다. 1965년 아스토
르 피아졸라가 곡을
붙인 「니카노르 파
레데스를 위해」는
세상을 떠난 이런
유의 실존 인물 파
레데스에게 헌정한
보르헤스의 '탱고
시'였다.

아르헨티나의 비교적 젊은 탱고 음악가들은 과거의 전통을 되살리
려 하면서도 이런 남성우월주의적인 탱고의 본질을 바꾸려는 시도를
보여준다. 여성 탱고 가수 파트리시아 바로네와 탱고 작곡가 하비에르
곤살레스로 대표되는 이들은 정치적 혹은 페미니즘적인 테마를 서슴
없이 탱고 칸시온의 소재로 삼는다.

이들이 만든 노래 「폼페이아, 잊지 말아요」는 아르헨티나 군부독재
치하에서 체포된 수많은 임신한 여성들의 비극을 담고 있다. 잡혀가서
낳은 아기들은 즉각 어머니에게서 떨어져 어디론가 입양됐고, 그 어머
니들은 가혹하게 죽임을 당했다.

"이런 것들은 우리가 잊어서는 안 될 우리 역사의 일부입니다. 우리

가 만든 노래가 예술적으로 얼마나 가치가 있느냐보다는 오늘날의 세대가 공유하고 공감하는 노래를 만드는 게 중요하겠죠. 그래야 탱고가 살아남을 수 있을 테니까요"라고 파트리시아와 하비에르는 힘차게 말한다. 그들은 탱고 칸시온의 미래를 쥐고 있다.

'딴스홀'에서 한복 입고 추던 탱고
연령과 관습의 벽을 넘어 우리 곁에 온 춤

"우리들은 이제 서울에 '딴스홀'을 허하여 줍시사고 연명으로 각하에게 청하옵나이다…… 일본 제국 판도내와 아시아 문명도시에는 어느 곳이든 다 있는 딴스홀이 유독 우리 조선에만, 서울에만 허락되지 않는다 함은 심히 통탄할 일로…… (중략) 하루속히 서울에 딴스홀을 허락하시어, 우리가 동경 갔다가 '후로리다홀'이나 '일미홀' 등에 가서 놀고 오는 것 같은 유쾌한 기분을 60만 서울 시민들도 맛보게 하여 주소서."

이 글은 1937년에 레코드 회사 부장·기생·배우 등 신문물을 접할 수 있었던 사람들이 서울의 치안담당자에게 보낸 공개 탄원서의 일부로, 당시 『삼천리』지에 실렸던 이 내용을 김진송 씨가 자신의 저서 『현대성의 형성 − 서울에 딴스홀을 허하라』에서 인용한 것이다.

당시 탱고를 비롯한 여러 커플댄스가 일본에서는 이미 선풍적인 인기를 끌고 있었지만, 유교적 전통에 충실했던 조선 사회에는 상륙할 수 없었다. 고종황제 때 외교관들이 전하긴 했지만, 일반에게 보급되

지는 않았다. 그러나 2차대전이 끝나 해방이 되고 미군이 주둔하면서
군 장교들의 파티를 통해 탱고가 알려지기 시작했고, 차츰 댄스홀도
생겨나기 시작했다. "요즘 사람들이 추는 탱고를 보면, 당시에 우리가
추는 탱고는 그저 어설픈 흉내에 지나지 않았다는 생각이 듭니다. 그
땐 남자들은 양복 정장이었지만 여성들은 한복 입고 탱고를 추기도 했
거든요. 푸른 벨벳으로 한복을 해 입고 허리끈을 동여맨 채 탱고를 추
던 기억이 나는군요." 20대에 장교 부인으로 그 사회에서 춤을 배웠던
박현성 씨(76)의 말이다.

유럽과 미국에서는 세계 1차대전을 전후해 탱고의 유행이 정점에
달했지만, 우리나라에서는 한국전쟁을 전후해 이른바 '춤바람' 이 사

회에 소용돌이를 일으켰다. 이때 우리나라에서 유행했던 탱고는 정통 아르헨티나 탱고가 아니었다. 본고장 탱고를 무도회장에서 추기 쉬운 형태로 바꾸어놓은 유럽식 콘티넨털 탱고가 미국으로 건너갔다가 다시 우리나라에 전해진 것. 동작과 스텝이 단순화되고 음악도 박자를 맞추기가 아주 쉬워 원래 아르헨티나 탱고의 깊은 맛은 찾아볼 수 없는 춤이었다. 예술적인 춤을 가르칠 수 있는 전문가가 존재하지 않는 상황에서 어깨너머로 배운 춤을 추며, 사람들은 춤 자체의 아름다움에 빠지기보다는 단순히 몸을 맞대는 즐거움에 빠져들었다.

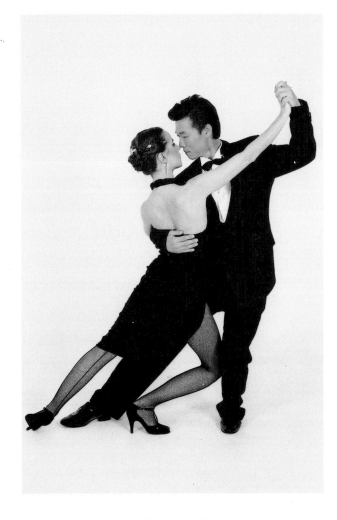

우리나라에 아르헨티나 탱고를 본격적으로 소개하고 보급한 최초의 '프로 탱고' 공명규 씨의 공연 모습

그러면서 커플댄스는 '탈선의 온상' 이라는 비난을 받으며 점차 사회의 음지로 밀려나게 된다.

　유럽뿐만 아니라 본고장 아르헨티나에서까지도 1960~70년대에 거의 잊혀진 듯했던 탱고가 1980년대에 들어 새롭게 부활할 무렵, 태권도를 보급하기 위해 아르헨티나에 갔던 공명규 씨(한국 아르헨티나탱고협회 회장)는 그곳에서 탱고를 배우게 됐다. "원래 남미에 온 유럽 이민

자들의 설움과 애환을 담아냈던 이 춤과 음악이 고국을 아득히 먼 곳에 두고 떠나온 제게도 마음 깊이 스며들었습니다. 우리나라의 전통적인 가치관이나 남북 분단으로 인한 이산가족의 애절한 상황 등을 생각할 때, 아르헨티나 탱고는 비슷한 정서를 지닌 우리 민족에게도 깊은 호소력을 가질 거라는 생각이 들었지요." 공명규 씨가 정통 탱고를 한국에 알리기로 결심한 배경이다.

1997년에 귀국한 그는 탱고 공연을 기획하고 탱고 레슨으로 제자들을 가르치며 우리나라에 아르헨티나 탱고를 뿌리내리는 데 온 힘을 쏟았다. 민주화와 '몸의 시대'가 맞물려 가능해진 대학 내 댄스 동아리들의 출현, 인터넷 시대의 본격적인 개막과 함께 속속 생겨난 댄스동호회들도 아르헨티나 탱고의 보급에 발을 맞췄다. "살사가 젊음을 대변하는 춤이라면 탱고는 삶의 깊이를 느끼게 하는 춤입니다. 그래서 연령의 벽이 없다는 것이 탱고의 큰 매력이죠. 실제로 40~50대 연령층에서도 탱고를 배우는 분이 많습니다." 이런 공명규 씨의 말처럼 이제 탱고는 연령과 관습의 벽을 넘어 바로 우리 곁에 와 있다.

"탱고에서 인생을 배운다" —「탱고 레슨」

탱고는 명상 또는 자아수련의 다른 이름

　직장 또는 일상생활을 제대로 꾸려가기도 힘든데 취미생활에서까지 스트레스를 받고 싶지 않기 때문인지, 커플댄스 중 가장 어려운 춤이라고 알려져 있는 탱고보다는 살사나 스윙 등을 배우는 사람들이 훨씬 많다. 탱고를 배우다가도 '실력이 빨리 늘지 않는 것 같아서' 다른 춤으로 전향했다는 사람도 가끔 볼 수 있다. 그러나 아르헨티나 밀롱가에서 평범한 복장으로 탱고를 즐기고 있는 사람들을 바라보면 느리고 여유 있는 이 춤이 특별히 어려워 보이지는 않는다. 물론 무대공연용으로 안무된 탱고에는 고난도의 기교들이 등장하지만, 일반 댄스 바에서는 그런 기교를 거의 볼 수 없다. 그런데도 다른 어떤 춤보다 탱고가 어렵다고 생각하게 되는 이유는 무엇일까? 대학 내 댄스 동아리·인터넷 동호회·문화센터 등에서 탱고를 가르쳐온 강응구 씨는 그 이유를 이렇게 설명한다.

　"살사 같은 라틴댄스에서는 두 사람이 각자 자유롭게 움직일 수 있는 어느 정도의 공간적 여유를 갖는 데 비해, 탱고에서는 두 사람이 홀드해서 몸을 맞댄 채 움직이는 부분이 많기 때문에 어쩔 수 없이 서로

파트너 간의 텐션과 힘
주고받기가 관건인 탱고.
사진은 니콜과 루이스

가 서로의 움직임을 제약하게 됩니다. 결국 나 혼자 잘해서는 의미가
없고, 파트너와의 호흡이 무엇보다도 중요하죠." 때문에 다른 춤보다
탱고를 어렵다고 생각할 수도 있다는 얘기다. "남성 쪽에서는 리드를
잘 하려면 음악을 잘 이해하고 박자감각을 몸에 익혀야 합니다. 또 리
드하면서 여성을 최대한 배려하고 여성의 반응을 기다려야 하죠. 여성
쪽에서는 리드하는 남성을 믿고 자신을 맡기는 태도를 갖는 것이 중요
합니다."

　탱고 레슨을 하면서 가르치기에 가장 어려운 부분은 "두 사람이 어
떻게 서로 힘을 주고받을 수 있는가를 익히게 하는 것"이라고 그는 말
한다. 춤을 추고 있는 두 사람이 다음 동작으로 함께 넘어가기 위해서
는, 남성이 힘의 신호를 통해 스텝의 진행 방향 또는 동작의 방향을 적
절한 순간에 전달해야 한다는 것. 그러나 여성의 역할도 수동적인 것
만은 아니다. 여성은 그 신호를 제대로 이해하고 움직이면서도 그저

남성의 힘에 이끌려가는 것이 아니라 자신의 저항력을 상대에게 전달해 파트너간의 텐션을 조성해야 하기 때문이다.

다른 춤에 비해 힘을 전달하는 방향이 다양하다는 것도 탱고에서 특별히 어려운 점이다. "탱고에서 인생을 배운다"는 아르헨티나 사람들의 말은 그래서 설득력이 있다. 탱고를 배우면서 우리는 상대를 리드해야 하는 순간과 상대방의 결정을 따라야 하는 순간, 나아갈 방향을 결정하는 법과 잠시 멈춰 기다리는 법, 힘을 줘야 할 때와 힘을 빼야 할 때를 판단하는 방법 등을 배우게 되기 때문이다. 독일에서 남자친구와 함께 탱고를 배운 안겔리카는 탱고 레슨의 체험을 이렇게 이야기한다.

"탱고는 무엇보다도 자신을 성찰하고 스스로의 내면을 들여다보게 하는 춤이라고 생각합니다. 바로 그런 것을 가르쳐주는 선생들을 진정한 탱고 교사로 인정하게 되죠. 제게 탱고를 가르쳐주신 선생님은 그저 탱고 스텝만 가르쳐준 게 아니었어요 학생들이 각자의 개성과 성격적인 특성들을 스스로 깨닫게 해주었지요."

이어지는 그의 설명. "자기 몸이 불편하거나 기분이 언짢은 날은 춤이 잘 안되잖아요? 그럴 때면 그 책임을 항상 파트너에게 떠넘기며 다

툼을 일으키는 사람들이 많죠. 그런 경우에 아미라는 늘 우리 자신을 돌아볼 수 있게 해주었지요."

그런 이유로 유럽에서 탱고는 최근 들어 '명상' 또는 '자아수련'의 다른 이름이 되었다. 유럽의 탱고 애호가들은 이렇게도 말한다.

"아르헨티나 사람들이 추는 탱고만이 진짜 탱고라고 말할 수는 없어요. 하지만 탱고를 제대로 배우고 싶다면 꼭 한 번 부에노스아이레스에 가보세요. 그곳에서는 사람들의 일상적인 걸음걸이, 혹은 그저 느슨하게 벽에 기대어 서 있는 자세까지도 모두 탱고 자체니까요."

비눗방울처럼 영롱한 3분간의 행복

유럽 탱고의 중심지 베를린의 탱고 풍경

유럽연합EU을 이끄는 독일의 수도 베를린. 프랑스 파리와 함께 유럽 문화의 중심지인 동시에 전세계의 다양한 문화가 흘러들고 교류되는 도시다. 거리 곳곳에 붙어 있는 탱고 공연 또는 살사 파티 포스터들을 보면, 베를린의 젊은이들이 주장하듯 이 도시가 실제로 유럽 라틴댄스의 메트로폴리스임을 알 수 있다. 베를린에는 상당수의 탱고 바가 있는데, 그 가운데는 젊은 세대의 취향에 맞는 세련되고 현대적인 바도 있지만 100년 가까운 역사를 지닌 전통적인 형태의 무도회장도 있다.

베를린 훔볼트 대학에서 지원하는 탱고 중급 코스의 수업 시간. 사방에 거울이 붙어 있는 무용실 대신 바닥이 마루로 된 넓은 체육관 안에 수강생 40여 명이 모여 있다. 30대 후반으로 보이는 남자 교사가 같은 또래 여교사의 도움을 받아 수업을 진행한다. 간초gancho('갈고리'라는 뜻으로, 다리를 구부려 상대방의 다리에 거는 동작)를 좀더 세련되고 다

양하게 구사하는 방법을 설명하면서 교사는 여러 가지 잘못된 예를 들며 "이렇게 하면 이런 문제가 생깁니다" 하고 가르치는데, 워낙 과장이 심하고 표현이 유머러스해서 수강생들이 허리를 잡고 웃는다. 수강생들이 계속 파트너를 바꿔가며 춤을 추도록 유도하면서 교사들은 플로어를 돌아다니며 개개인의 동작을 교정해 준다.

수업 중이지만 탱고를 이미 여러 해 동안 배워온 수강생들이 섞여 있어 분위기는 그리 긴장되어 있지 않고, 가벼운 파티에서 춤출 때처럼 파트너끼리 이야기도 나누고 서로 자세를 고쳐주기도 한다. 필자와 함께 춤을 춘 파트너들 역시 춤을 추는 동안 한국의 통일 준비와 전망에 대해서 묻고, 동독인의 시각에서 본 독일 통일의 문제점들을 들려준다. 탱고 수업에서 기대하지 못했던 의외의 소득이었다.

다음날은 '발하우스Ballhaus' (무도회관이라는 뜻)라는 이름을 가진 역사가 긴 탱고 바에 갔다. 상체는 서로 기울여 붙이고 하체는 서로 떨어져 다리를 자유롭게 움직이는 것이 아르헨티나 탱고의 기본 자세지만, 베를린에서는 역시 콘티넨털 탱고의 영향 때문인지 아르헨티나 탱고를 추면서도 파트너끼리 일정한 거리를 유지하는 '오픈 홀드'의 경향이 강세다.

탱고 바에는 파트너와 함께 오거나 친구들끼리 오는 사람들도 있지만 혼자 오는 사람들이 더 많다. 정장을 한 40대 혹은 60대의 신사와 숙녀들이 있는가 하면 청바지 차림으로 오는 20대 남녀도 그 속에 섞여 있다. 독일 사람들도 있지만 라틴아메리카 사람들도 비교적 자주 눈에 띄고, 그 외에도 다양한 인종과 민족에 속하는 사람들이 같은 장소에서 같은 춤을 추고 있다.

탱고 수업에서 혹은 탱고 바에서 만난 베를린의 젊은이들에게, 어떤 동기로 탱고를 배우게 되었는지 그리고 춤을 출 때의 어떤 느낌을 사

랑하는지를 물어보았더니 다음과 같은 대답들을 들려주었다.

필립

누구에겐가 멋진 연인이 되고 싶어서 탱고를 배우
기 시작했습니다. 그리고 탱고 음악 한 곡이 흐르
는 3분 동안 그 황홀한 순간의 느낌과 감정과 에너
지를 그 순간에 함께 춤추고 있는 파트너와 완벽하
게 공유하고 싶었어요.

격정적인 탱고 음악에 맞춰 어떤 파트너와 춤을 추
고 있는 그 순간은 마치 아이들이 입으로 불어 날리는 비눗방울처럼 영롱하
게 빛나죠. 탱고가 다른 어떤 춤보다 상대에 대한 정중함과 잘 다듬어진 매
너를 요구한다는 점도 마음에 듭니다. 3분 동안 지속되는 행복감, 비록 한
순간이지만 두 사람이 완전히 하나가 될 수 있다는 점도 탱고의 큰 매력
이죠.

—34세, 분자생물학 박사과정(사진 오른쪽)

슈테파니

처음엔 무엇보다도 매혹적인 음악에 반해
탱고를 추기 시작했어요. 아르헨티나 탱고
가 특히 매력 있는 점은 춤출 때 파트너와
의 교감과 즉흥적인 연출이 아주 큰 비중을
차지한다는 점이죠. 또 박자에 지나치게 매
이지 않고 두 사람이 춤을 추면서 음악을 그때그때의 상황과 기분에 따라
자유롭게 해석할 여지가 있다는 점도 마음에 듭니다. 그리고 늙어서 노인이
된 뒤에도 계속 취미로 출 수 있는 춤이라고 생각하면 정말 기분이 좋아요.
탱고를 출 때 가장 멋진 순간은 파트너와 호흡이 잘 맞아 물 흐르듯 자연스
럽고 조화롭게 춤이 진행될 때죠. 그럴 때면 더 이상 생각을 할 필요가 없어
요. 파트너와 함께 주변의 모든 것을 잊어버린 채 음악 속에 빠져드는 기분
은 정말 근사하죠. 그럴 땐 서로의 몸을 통해 전달되는 감각이 너무나 선명
해지고, 접촉이 참 편안하고 기분좋게 느껴집니다.

—26세, 첼리스트

마르쿠스

예전에 어떤 여자를 만나 사랑에 빠진 일이 있었는데, 그 사람이 탱고를 추더군요. 어느 날 저녁 그 사람은 저를 탱고 바에 데리고 갔어요. 그때 저는 탱고를 출 줄 몰랐기 때문에 좀 서글펐죠. 제가 사랑하는 그 사람과 춤을 출 수가 없었으니까요. 하지만 그날 탱고 바의 분위기가 너무나 매혹적이서 곧장 탱고를 배우기로 결심했습니다. 유감스럽게도 저는 음감이 뛰어난 편이 못 되어서, 제대로 여성들에게 춤을 신청할 수 있게 되기까지 퍽 오래 탱고를 배워야 했어요.

전 탱고 음악을 무척 좋아하죠. 그리고 춤을 추고 있는 단 두어 시간만이라도 이성적이고 합리주의적인 세계를 벗어날 수 있다는 사실에 기쁨을 느낍니다. 탱고 바에서 여러 명의 파트너와 번갈아가며 춤을 추고 있으면 스스로에게서 강렬한 에너지와 활력을 느끼게 되는데요, 현실적으로 어떤 선을 넘어서거나 한 사람의 파트너에게 매이지 않고도 그처럼 에로틱한 긴장과 힘을 체험하고 즐길 수 있다는 것이 또한 탱고의 커다란 매력입니다.

—36세, 컴퓨터공학 박사과정

미할리스

탱고를 출 때 밀착해서 추는 거리를 유지하고 추는, 전 여성과 춤을 춘다는 것 자체를 좋아합니다. 하지만 탱고는 다른 어떤 라틴댄스에서보다도 남자의 역할이 남자답게 느껴지는 춤이기 때문에 특히 마음에 들죠. 탱고를 출 때 파트너와 말없이도 오고가는 교감이 저를 행복하게 합니다.

꼭 탱고가 아니더라도 사실 저는 모든 종류의 춤을 좋아해요. 춤을 출 때면 모든 것을 잊을 수 있고, 때로는 시간이나 공간을 초월해 완전히 다른 세계에 온 듯한 느낌을 얻을 수 있으니까요. 물론 그런 느낌을 얻기 위해서는 우선 음악이

좋아야 하구요, 또 파트너가 저와 호흡을 맞춰 춤을 잘 추어줘야겠죠. 어쨌든 춤추는 일은 언제나 지친 몸과 마음에 다시 생기를 불어넣는 멋진 체험입니다.

—36세, 교사(그리스인)

예술적 황홀경, 플라멩코

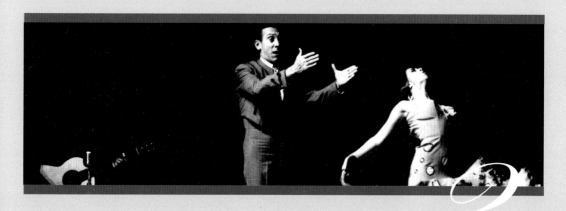

억압에 저항하는 분노의 불꽃

원초적 에너지가 넘치는 집시들의 춤

모든 춤은 중력의 강요를 뿌리치려는 상승 의지의 표현이다. 우리의 발을 지상에 묶어놓는 온갖 속박에서 벗어나려는 시도라고도 할 수 있다. 그래서 우리는 댄서의 도약을 바라볼 때 벅찬 해방감을 느낀다. 곧 땅 위로 돌아올 수밖에 없음을 알면서도 그 도약의 순간만큼은 무한한 자유를 호흡하는 것이다. 그러나 중력에 저항하는 대신 지구 내부로 스스로를 끌어당기는 독특한 춤이 있다. 위를 향하는 춤이 아니라 아래를 향하는 춤. 스페인 안달루시아 지방 집시들의 플라멩코flamenco가 바로 그 춤이다.

15세기에 인도 북서부에 살던 소수민족이 이민족의 침략을 받아 아랍 지역으로 이주했다. 그러나 그곳에서도 오래 살지 못하고 다시 쫓겨난 이들은 이집트, 모로코 등의 북아프리카 지역을 거쳐 그리스, 체코 등을 떠돌다가 스페인을 비롯한 유럽 여러 나라로 흘러들어 갔는데, 이들을 영국에서는 집시, 독일에서는 로마 또는 신티, 프랑스에서는 마누슈, 스페인에서는 히타노라고 부른다. 이들은 유태인, 무어인과 더불어 유럽에서 박해받는 세 소수민족의 하나였지만, 그 누구보다

도 천대와 멸시를 당했다. 정착 생활을 하지 않고 일정한 거처나 직업도 없이 도둑질, 밀수, 암거래, 구걸 등의 방법으로 생계를 이어갔기 때문이다. 그러나 이들이 처음부터 이런 생계수단을 선택했던 것은 아니다. 스페인에서는 자기 나라에 온 집시들에게 그리스도교 신앙을 강요했고 그들의 언어를 금지했다. 그러나 집시들은 기독교를 믿지 않았고 자신들의 언어와 문화를 포기하지 않았다. 그러자 스페인을 비롯한 유럽 각국에서는 자신들에게 동화되지 않는 이들을 혐오

스페인 남부 안달루시아 지방을 여행하는 사람들에게 플라멩코 바의 공연은 빼놓을 수 없는 구경거리다. 안달루시아의 거리에서 기타, 캐스터네츠, 판데로 등을 사용해 연주하며 춤추는 집시들. 19세기 동판화

하고 경멸하여 이들이 가질 수 있는 직업을 철저히 제한했고, 소나 말에게 하듯 잡아다가 불로 낙인을 찍었으며 재판도 없이 사형에 처했다.

이런 차별과 억압에 대한 분노와 비참한 삶의 조건에서 오는 서글픔을 이들은 자신들의 언어와 음악으로 노래하고 춤으로 표현했는데, 그것이 바로 플라멩코의 출발이었다. 이들이 원래 인도의 소수민족이었다고 하지만, 아랍 지역을 거쳐 스페인에 이르는 먼 길을 방랑하는 동안 지나온 모든 나라(인도, 파키스탄, 모로코, 이집트, 그리스, 체코 등)의 음악적 요소들이 자연스럽게 이들 고유의 음악에 섞여들었기 때문에, 플라멩코는 인도 음악도 스페인 음악도 아닌 새롭고 복합적인 음악의 형태를 띠게 되었다.

‘플라멩코’라는 단어를 들었을 때, 서구 문화에 관심이 있는 사람이라면 당장 오페라 「카르멘」이나 스페인의 투우장, 화려한 프릴이 달린 원색의 플라멩코 스커트 등을 떠올린다. 그러나 많은 사람들이 플라멩코를 조류의 이름인 ‘플라밍고(홍학)’와 혼동하는데, 실제로 스페인어로는 홍학이나 춤이나 똑같이 ‘플라멩코’로 불린다.

춤의 명칭인 ‘플라멩코’의 어원에 대해서는 헤아릴 수 없을 만큼 다양한 설이 있다. 우선, 스페인어의 ‘플라멩코’는 벨기에 플랑드르(플랜더스) 지방의 언어나 사람을 뜻하기도 하기 때문에 플라멩코를 연구

‘우아한 플라멩코’를 보여주는 로사 몬토야. 공연용 플라멩코의 화려한 외상과 분위기는 집시들의 플라멩코와는 사뭇 다른 모습이다.

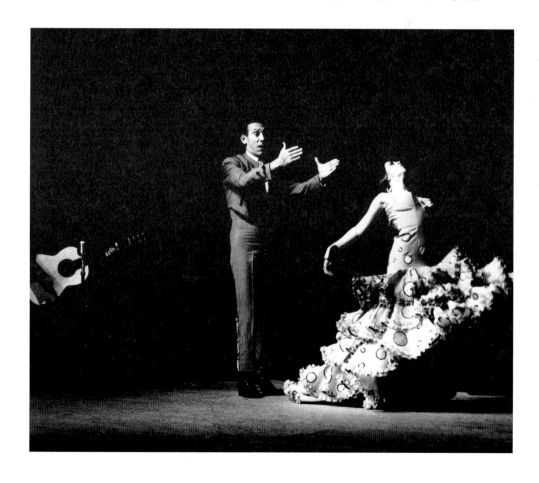

하는 사람들은 '북유럽에 속하는 플랑드르 지방과 집시가 대체 무슨 상관이 있는가' 하는 의문을 가지게 되었는데, 사료에 의하면 그 해답은 이랬다. 플랑드르 지방에는 군대에서 공을 세워 그 대가로 지배계급의 보호와 지원을 받았던 특정 집시 가문들이 있었고, 사회적 보호를 받을 수 없는 일반 집시들과 자신을 구분하기 위해 이들이 스스로를 '플라멩코'라고 불렀다는 것이다. 그러나 플라멩코를 추는 남성 댄서들의 날렵한 몸매와 동작 때문에 그들이 마치 한 다리로 서 있는 플라밍고 새처럼 보인다 해서 춤에 그런 이름이 붙었다는 설이 있는가 하면, 이 춤과 음악이 불꽃처럼 강렬하고 열정적이기 때문에 스페인어의 '플라마(불꽃)'에서 '플라멩코'라는 말이 생겨났다는 주장도 있다.

플라멩코는 크게 세 가지 요소로 이루어지는 종합 예술로, 노래, 기타 연주, 춤이 그것이다. 한과 설움이 가득한 플라멩고 칸테(노래)를 부를 때 다듬지 않은 자연 그대로의 소리를 뱃속에서 끌어내는 플라멩코 거장들은 우리나라의 판소리 명창들을 떠올리게 하며, 플라멩코 기타와 춤에서는 원초적 에너지가 넘쳐난다. 이제부터 그 매력적인 플라멩코의 세계로 들어가보자.

가족잔치판의 노래에서
카바레의 레퍼터리로
무대 예술로 상업화되면서 국제적 예술로 발전하다

플라멩코의 본격적인 역사는 1850년경 '카페 칸탄테' 의 출현과 함께 시작된다. '카페 칸탄테' 란 글자 그대로 옮기면 '노래 부르는 카페' 라는 뜻이지만 스페인에서는 노래, 춤, 연극, 악극 등의 버라이어티 쇼를 보여주는 유흥주점, 즉 영화 「시카고」에 나오는 '극장식 카바레' 같은 업소를 가리킨다. 스페인 안달루시아 지방 집시(히타노)들은 가족과 친척 또는 친지들끼리의 사적인 모임과 행사를 통해 자신들의 음악과 춤인 플라멩코를 오랜 세월에 걸쳐 꾸준히 발전시키고 계승해 왔다. 업소에서 플라멩코가 연주된다 하더라도 그저 작은 선술집 정도였다. 그런데 19세기 중반부터 몇몇 댄스 스쿨에서 연극과 춤과 음악을 종합한 댄스시어터 형식을 개발하면서 이들의 공연 프로그램에 플라멩코가 올라가기 시작했고, 이처럼 일반인들이 무대예술로 접할 수 있게 되면서부터 플라멩코는 발전의 전기를 맞이한다.

'로스 롬바르도스' , '엘 아레날' , '카페 세비야노' 등 세비야에서 속속 문을 연 이런 '카페 칸탄테' 들은 물론 플라멩코만을 위한 극장은

아니었다. 그런데도 바로 이런 '카페 칸탄테'의 인기가 플라멩코의 역사를 바꿔놓았다. 탄생, 결혼, 장례 등 집안의 경조사 때 잔치 또는 제례祭禮의 형식으로 이루어졌던 플라멩코 춤과 음악이 무대 공연물로 바뀌고 상업화되면서부터, 다양한 청중의 기호와 요구를 충족시키기 위해 복잡하고 섬세한 예술적 기교를 구사하게 되었던 것이다. 1880년쯤부터 이런 업소들은 한결같이 성업을 이뤘고, 이 무렵엔 이미 안달루시아 중심도시인 세비아뿐만 아니라 카디스, 헤레스, 말라가, 그라나다, 코르도바, 마드리드, 바르셀로나에까지 이런 극장식 카바레가 생겨났다.

이런 변화와 더불어 플라멩코가 예술적으로 다듬어지는 발전적 효과도 있었지만, 히타노 예술의 기본 성격이 변질되는 문제점도 생겨났다. 1881년 당대 최고의 플라멩코 가수였던 안토니오 마차도는 가창법의 변질을 두고 다음과 같이 경고했다.

1986년 마드리드 플라멩코 페스티벌에 참가한 그라나다의 플라멩코 그룹 '삼브라 델 사크로 몬테'

"얼마 안 가 카페 칸탄테가 히타노의 가창법을 완전히 파괴할 것이다. 카페 칸탄테로 옮겨가면서 히타노의 음악은 안달루시아화되었고 오늘날 세상에서 '플라멩코'라고 부르는 것으로 변해갔다."

실제로 플라멩코에 안달루시아적인 요소가 침투했고, 스페인 문화라 할 수 있는 새로운 레퍼터리와 혼합되면서 플라멩코의 예술적 기준도 달라져 갔다. 원래 히타노의 노래는 가족 모임을 위한 것인 만큼, 누군가의 맘에 들게 부르려고 애쓸 필요가 전혀 없었다. 노래가 좌중을 감동시키고 설득하고 가슴아프게 만들면 그

플라멩코 페스티벌에서 춤추고 있는 댄서들

것으로 충분했다. 물론 극장에 오는 관객들도 대개는 '내장에서부터 끌어올리는 듯한' 플라멩코 가창을 좋아했지만 이런 노래에 귀가 충분히 훈련되지 않은 초보 청중은 거칠고 쉰 목소리에 거부감을 느꼈고, 그 때문에 이탈리아 오페라에서 사용하는 '벨칸토(아름답고 맑은 목소리를 내는 가창법)'가 히타노의 원래 발성법에 섞여들 수밖에 없었던 것이다.

20세기로 접어든 뒤 플라멩코에는 또 한 번의 큰 변화가 있었다. 노래와 기타 반주와 춤이 한데 어우러졌던 소집단예술 형식에서 벗어나,

플라멩코 가수가 솔로로 데뷔하는 '스타' 체제가 시작된 것이다. 1918년, 15세의 소년 페페 마르체나는 이런 변화의 선두주자로 엄청난 상업적 성공을 거뒀다. 히타노 레퍼터리를 멀리하고 안달루시아 민속음악을 채택하면서 '악극 형식의 플라멩코'를 개발한 안토니오 차콘 역시 라틴아메리카에 진출해 대단한 인기를 누렸다.

1936년에 스페인 내전이 시작되면서 플라멩코는 찬서리를 맞는다. 저항적인 텍스트와 몸짓 때문에 프랑코 정권의 압력을 받으면서 플라멩코는 이때 통속적인 대중가요 스타일로 방향을 돌리기도 했다. 그러나 1960년대부터 플라멩코의 예술적 발전을 후원하는 애호가 클럽이 계속 생겨나면서 플라멩코 학술연구센터가 설립되고 국제학술대회, 페스티벌 등이 꾸준히 열려, 소수민족의 예술 플라멩코는 세계인이 인정하고 사랑하는 예술 분야로 자리잡게 되었다.

타고난 미성이 장애가 되는 음악

인간의 본성과 열정이 적나라하게 드러나는 '플라멩코 칸테'

플라멩코 가수들이 노래할 때 내는 목소리를 흔히 "짜내는 목소리"라고 부른다. 거칠고 쉰 듯하면서도 힘이 넘치는 그 목소리는 때로 「심청전」의 한 대목을 부르는 판소리 명창의 음색을 연상시킨다. 유럽식 미적 기준으로는 전혀 아름답다고 할 수 없는 목소리지만, 우리나라뿐만 아니라 아랍 문화권, 그리고 히타노(스페인의 집시)들에게는 이런 목소리가 각별한 예술적 가치를 지닌다. 그래서 플라멩코 가수에게는 타고난 미성美聲이 오히려 장애가 된다고도 말한다. '오페라 플라멩코' 같은 특정한 장르에서는 유럽식의 오페라 가창법에 따른 맑고 고운 목소리를 선호하지만, 히타노의 전통적인 플라멩코 가창에는 거칠고 깊은 소리가 어울리기 때문이다. 이런 목소리를 최고로 치는 이유는 플라멩코 칸테(노래)의 전체적인 내용과도 관련이 있다. 부모나 형제의 죽음, 연인과의 이별 같은 소재가 인간의 본성과 열정을 적나라하게 드러내는 방식으로 표현되기 때문이다.

"그대가 나를 떠난다고 원망하는 게 아니라
　내 혈관에서 피를 송두리째 꺼내가니 그대를 원망하는 것입니다."

이별을 마치 육체의 죽음처럼 여기며, 무정하게 떠나가는 연인에게 이렇게 처절한 감정을 토로하고 있는데, 여기에 청아한 목소리가 가당키나 하겠는가.

"어두운 밤 새벽 두시에

사랑하는 어머니를 소리쳐 불렀네

그러나 어머니는 대답이 없었다네"

바야흐로 곡哭이라도 터져나와야 할 듯한 이런 섬뜩하고 갑작스런 죽음의 순간 역시, 오페라 스타일의 미성으로 노래할 분위기는 아닌 것이다.

위의 노래에서 플라멩코 가수는 '어두운 밤' 이라는 가사를 노래하기 전에 '아이ai~' 라는 뜻 없는 말귀로 노래를 시작한다. 박자를 맞추기 위한 목적 또는 흥이나 설움을 돋우기 위한 목적의 이런 추임새는 노래 맨 앞, 끝, 중간 등 어디든 쓸 수 있으며 이를 '랄리아스 lalias' 라고 부른다.

플라멩코를 학문적으로 연구하는 많은 학자들은 저마다 다른 방식

으로 플라멩코 칸테의 유형을 분류했다. 칸테의 종류는 모두 50여 가지이며(14가지 혹은 38가지로 나누기도 한다), 1963년에 리카르도 몰리나가 분류한 칸테의 유형을 보면, 1) 토나, 세기리야, 솔레아 등 히타노의 전통적인 리듬을 지닌 '기본 유형', 2) 스페인 안달루시아 지방의 민속음악인 판당고와 이에서 파생된 리듬 유형, 3) 위의 두 가지 유형에 속하지 않는 다양한 다른 유형들로 나뉘어 있다.

스페인 문화와 크게 섞이지 않은 히타노의 전통적인 리듬을 '기본 유형'이라고 이름 붙인 것을 보면, 스페인 민속음악보다 히타노 음악을 우위에 두려는 의도가 느껴진다. 원래 1번에 속하는 음악들은 아랍 지역의 전통적인 리듬이기도 하며 12박자를 기본으로 한다. 그리고 2번은 2박자 혹은 3박자를 기본으로 삼는 유럽 음악의 전통에 뿌리를 두고 있다. 볼레로나 말라게냐 같은 음악도 이 판당고에서 파생된 것이다.

2003년 6월 프랑스에서 열린 '2003년 몽 드 마르상 플라멩코 페스티벌'에서 노래하는 에스페란사 페르난데스. 플라멩코 칸테의 전형적인 표정을 보여준다.

이런 분류 외에 '자유로운 리듬'과 '정형적 리듬'으로 칸테의 유형을 분류할 수도 있다. 가사와 멜로디가 느리게 흐르며 음절 대 음정으로 정확하게 맞아떨어지지 않고 어슷하게 비껴가는 것을 '자유로운 리듬'이라 부르고, 한 음정에 가사의 음절 하나가 명료하게 떨어지는

것을 '정형적 리듬' 이라고 부르는데, 크게 보면 전자는 히타노 스타일이고 후자는 유럽식 음악이라 할 수 있다.

플라멩코의 세 가지 구성 요소는 칸테, 기타 반주, 춤. 그러나 이 가운데 가장 중요한 것이 바로 칸테다. 노래보다는 기타 연주의 비중이 훨씬 높다고 흔히 생각하지만, 플라멩코에서 가장 중요한 것은 집시들이 이 형식을 통해 말하고자 하는 '내용' 이기 때문이다. 안토니오 마이레나, 페페 마르체나, 니냐 데 라 푸에블라 등 플라멩코 칸테의 수많은 거장들에게 요구되었던 것은 무엇보다도 '청중을 무아지경으로 이끌어가는 호소력' 과 '자신만의 스타일을 만들어내는 독창성' 이었다.

플라멩코의 무대화로 기타는 필수가 되고

가난한 집시 연주자들 위한 플라멩코 기타

"근대 연주회용 기타의 아버지"로 불리는 안토니오 토레스는 1860년경에 플라멩코 기타를 개발해 선보였는데, 값이 비싸지 않으면서 운반하기에 가볍고 편리한 악기를 만드는 것이 그의 의도였다. 플라멩코 기타는 일반적인 클래식 기타와는 몇 가지 다른 점이 있다. 클래식 기타에 주로 사용하는 마호가니 대신 플라멩코 기타의 바닥과 측면에는 스페인 삼나무가 쓰인다. 그리고 윗덮개 부분에는 전나무를 사용한다. 또 클래식 기타, 즉 일반 연주회용 기타에 비해 플라멩코 기타는 무게도 가볍고 크기도 작은 편이다. 이런 차이점들은 가격을 낮추기 위한 전략으로, 플라멩코 기타를 구입하려는 사람들이 대부분 가난한 집시들이었기 때문에 생긴 것이다.

그밖에 손톱을 상하지 않게 하기 위한 기술적 장치라든가 현이 촘촘하게 놓였다든가 하는 차이점들은 플라멩코 기타의 테크닉과 관련이 있다. 조용한 환경에서 독주하는 데 주로 쓰이는 클래식 기타와는 달리 플라멩코 기타는 칸테(노래)와 캐스터네즈 연주, 손뼉치는 소리, 발 구르는 소리 등을 뚫고 자신의 존재를 알릴 수 있을 만큼 날카롭고 선

플라멩코 기타의 신화
파코 데 루시아의 연주
모습

명한 소리를 내야 하기 때문에, 독특한 구조와 연주법이 요구된다.

16~17세기에도 히타노들은 대중 앞에서 때때로 기타를 연주했다. 그러나 집안 잔치에서 플라멩코를 노래하고 춤출 때는 기타보다는 탬버린이나 북 같은 단순한 타악기가 주로 쓰였다. 기타처럼 돈 드는 악기를 굳이 장만할 필요가 없어서였다. 하지만 플라멩코가 더 이상 가족잔치가 아닌 대중을 위한 무대예술로 발돋움하면서 기타의 역할이 새롭게 중요해졌다. 플라멩코의 세 가지 요소인 노래, 기타, 춤 가운데 기타는 언뜻 보기에 가장 비중이 낮아 보일 수도 있지만, 플라멩코가 상업화되면서부터는 춤을 위한 반주의 역할뿐만 아니라 차츰 무대에서 독주 악기 역할을 하게 되었는데, 기량이 뛰어난 기타리스트들의 독주를 청중이 듣고 싶어했기 때문이다.

자신의 시를 고향 안달루시아의 민속 멜로디와 리듬에 담아냈던 시인 페데리코 가르시아 로르카가 말했듯이 "플라멩코 기타는 아랍 스타일의 플라멩코 칸테를 유럽 스타일로 바꾸어 놓았다." 그러나 아랍 문화의 색채가 강한 칸테의 영향으로 기타 음악 역시 달라졌다. 결국 칸테와 기타가 서로 영향을 주고받으며 자연스러운 방법으로 서로에게 적응하게 된 것이다.

플라멩코 역사에 최초로 등장하는 기타리스트는 그의 진짜 이름이

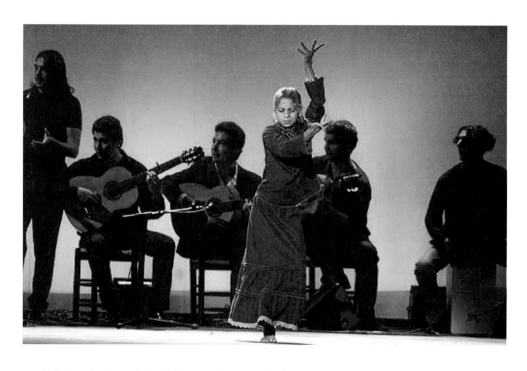

무엇이었는지 아는 사람이 아무도 없는 신화적인 연주자 '엘 플라네
타'. 19세기의 탁월한 플라멩코 기타리스트 호세 파티뇨 곤살레스는
최초의 솔리스트로 상업적인 무대에 진출한 인물이다. 이 시기의 기타
리스트 중에는 기타뿐만 아니라 칸테와 춤 모두에 재능이 있었던 연주
자도 많았다. 20세기 최고의 플라멩코 기타리스트로 꼽히는 인물은 파
코 데 루시아. 그는 플라멩코의 전통에 충실한 동시에 다양한 음악 장
르의 작곡가, 연주자들과 함께 갖가지 작업을 시도하는 즉흥연주의 달
인이다. 또 플라멩코를 "가지가 무성한 나무"라고 칭하는 기타리스트
마놀로 산루카는 '플라멩코 음악과 실내악의 접목'을 그 가지 중 하나
로 보고, 1987년에 그런 시도를 통해 그의 표현대로 "플라멩코에 새로
운 문을 열어주었다."

　과거의 플라멩코 기타리스트 대부분은 음악교육을 받은 일이 전혀

칸테와 손뼉과 발구르는
소리를 뚫고 자신의 소
리를 전해야 하는 플라
멩코 기타. 사진은 춤과
기타와 칸테가 어우러
진 플라멩코 공연의 한
장면

없고 악보도 읽을 줄 몰랐다. 어느 기타리스트가 바흐의 「프렐류드」를 듣고 그 멜로디를 플라멩코 기타로 즉석에서 바꿔 연주하다가, 그 음악이 바흐의 작품이라고 누군가가 말하는 것을 듣자 "바흐가 누군데 요?"라고 물었다는 일화가 있을 정도. 이런 플라멩코 기타의 거장들도 최고의 경지에 도달하기까지 일반 클래식 음악 연주자들처럼 날마다 여러 시간 고된 연습을 했을까? 물론 그들 역시 어머니 뱃속에서부터 기타를 끌어안고 세상에 나온 건 아니니 당연히 피나는 훈련을 쌓았을 것이다. 그러나 그들은 이런 질문에 다음과 같이 대답한다.

"기타 연주는 삶의 일부입니다. 웃고 울고 말하는 것과 다를 게 없어 요. 그러니 기타가 없다면 삶도 끝나는 거죠."

내면을 향하는 춤, 플라멩코
'집시 스타일'과 '스페인 스타일'로 나뉘어

스페인의 카를로스 사우라 감독이 1983년에 만든 영화 「카르멘」은 플라멩코를 위한 영화다. 플라멩코 '바일레(춤)'의 거장 안토니오 가데스와 플라멩코 기타의 신화 파코 데 루시아가 출연한 이 영화는 그 현란한 색채와 춤이 눈을 사로잡고 절절한 음악과 충격적인 결말이 오래도록 잊혀지지 않는 작품이었다. 특히 안토니오 가데스의 춤이 보여주는 에너지와 절도와 기품은 여러 아름다운 여성 댄서들이 보여준 화려한 춤을 잊게 할 정도로 인상적이었다. 플라멩코는 남녀가 손을 맞잡고 추는 커플댄스가 아니면서도 여성과 남성의 동작에 약간의 차이가 있는데, 여성에게는 손목을 돌리는 방향이나 어깨 혹은 골반의 움직임 등이 비교적 자유로운 반면 남성에게는 동작의 규범과 제약이 철저한 편이다.

플라멩코 댄서이면서 제자들을 가르치는 마르티네스 데 라 페냐는 『플라멩코 춤의 이론과 실제』라는 저서에서 이렇게 말한다. "플라멩코는 내면을 향하는 춤이다. 댄서는 대개 무대 전체를 쓰지 않고 비교적 한정된 공간 내에서 춤을 추며, 관객의 눈을 사로잡는 도약을 보여

주지도 않고, 동작들은 대체로 위가 아니라 아래를 향한다." 이 점에서 플라멩코는 '외향적이며 주로 위를 향한 움직임을 보여주는' 유럽의 전통적인 댄스들과는 근본적인 차이를 보인다. 뿐만 아니라 플라멩코는 '추상적인' 춤이다. 유럽 댄스들이 대체로 어떤 줄거리나 상황을 묘사하고 표현하는 데 비해 플라멩코 댄서가 표현하는 것은 오로지 자신의 감정이며, 무엇보다도 중요한 것은 즉흥적인 표현의 능력이다. 그러나 물론 즉흥적인 표현으로 나아가기 전에 배워야할 기본기가 있다. 팔을 움직이고 발을 구르는 기본 동작을 제대로 배우지 않으면, 그리고 박자를 철두철미하게 익혀서 지키지 않으면 결코 즉흥의 기교로 넘어갈 수 없다.

플라멩코의 '바일레'에는 크게 나누어 두 가지 흐름이 있다. 하나는 집시들의 전통을 따르는 '플라멩코 히타노'이며 다른 하나는 스페인 안달루시아 지방의 민속무용과 결합된 '안달루시아 플라멩코'. 집시 스타일은 삶의 에너지를 폭발시키는 듯한 정열적인 리듬과 발구르기, 동작의 갑작스런 변환, 기분에 따른 즉흥적 표현 등을 특징으로 하며, 안달루시아 스타일은 여유 있고 조화로운 동작, 정확하게 짜여진 순서, 맵시 있고 세련된 자세를 중시한다. 강렬하고 원초적인 집시 스타일을 좋아하는 사람들이 있는가 하면 예술적으로 잘 다듬어진 안달루시아 스타일을 선호하는 관객들도 있다. 그러나 플라멩코의 원류는 역시 집

카를로스 사우라 감독의 영화 「카르멘」의 남주인공으로 유명한 '플라멩코의 현대적 전설' 안토니오 가데스. 남성 댄서의 기품 있는 동작을 보여준다.

시들의 춤이다. 이제 겨우 걸음마를 배운 아기가
플라멩코의 칸테(노래)에 맞춰 손뼉을 치는 어른들
의 리듬을 타고 춤을 춘다. 그것이 집시다. 플라멩
코는 원래 무용학교에서 가르치는 정형화된 춤이
아니라 집시들의 '핏속을 흐르는 춤'인 것이다. 그
러므로 플라멩코의 바일레에서 중요한 것은 배우
는 테크닉보다는 타고난 기질이다.

스페인의 바깥에서 플라멩코를 바라보는 사람들
은 플라멩코의 기본이 '춤'이라고 생각한다. 외국
관광객들이 안달루시아 지방을 여행하면서 세비야
같은 도시에서 가장 보고 싶어하는 것은 물방울 무
늬나 꽃무늬가 요란한 플라멩코 의상과 그런 의상
을 입은 댄서들의 춤이다. 외국인들은 '플라멩코
를 배운다'는 말을 당연히 그 춤을 배운다는 의미
로 이해할 뿐, 그 말이 노래나 기타 연주를 배운다
는 뜻이라고는 전혀 생각하지 않는다. 그러나 플라
멩코의 본고장에서는 사정이 다르다. 플라멩코 페
스티벌에서 가장 중심이 되는 것은 노래이며, 그
다음은 기타 연주. 춤은 오히려 보조적인 역할에
지나지 않는다. 그처럼 스페인의 안과 밖에서 그
중요도에 차이가 있는 이유는 무엇일까?

원래 플라멩코는 깊고 격렬한 감정을 표현하는 수단으로 태어난 것
이지 엔터테인먼트를 위해 만들어진 예술이 아니다. 기타와 춤은 플라
멩코가 무대 예술 혹은 상업 예술로 발전하면서 필요에 의해 중요도가
높아진 부분인 것이다. 그러나 플라멩코를 연구하는 학자들 가운데는

카르멘 코르테스의 춤.
어둡고 한이 서린 듯한
플라멩코 댄서의 표정과
몸짓은 플라멩코를 다른
춤들과 확연하게 구분짓
는다.

그 이유를 '성 차별'에서 찾기도 한다. 초기에 춤은 주로 여성들이 추었고 노래는 남자들이 불렀기 때문에 여성들의 역할에 비중을 적게 둔 것이라는 주장이다. 무엇이 더 중요하든, 이 춤의 한없는 깊이와 열정이 우리를 매혹하는 것은 분명하다.

접시와 술병을 깨는 플라멩코 관객들

접신(接神)과 유사한 예술적 황홀경의 체험, 두엔데

스페인 안달루시아 지방을 여행할 때 코스에 반드시 들어가는 곳이 플라멩코 공연을 볼 수 있는 레스토랑이나 바인데, 그곳에 들른 여행자들은 때로 광란에 가까운 관객의 반응에 놀라곤 한다. 접시나 병을 깨거나 입고 있던 옷을 찢는 관객을 종종 볼 수 있기 때문이다. 플라멩코 노래를 듣거나 춤을 바라보는 동안 음악이 '너무 강렬해서' 혹은 춤이 '너무 아름다워서' 영혼의 폭발을 체험하는 순간을 '두엔데 duende'라고 부르는데, 이 단어는 원래 '귀신' 혹은 '매혹'이라는 뜻이다. 예술적인 아름다움에 매혹되어 접신의 경지 같은 황홀경에 빠지는 것을 두엔데라고 보면 된다.

플라멩코 댄서나 연주자들은 두엔데를 "어느 순간 머리 위로 내려 꽂히는 벼락"이라고 말한다. 두엔데를 체험하는 것은 관객이나 청중뿐만 아니라 연주자나 댄서 자신들일 때도 있다. 플라멩코를 추거나 노래하는 사람이 두엔데 상태에 빠져 있을 때는 물론 관객들도 더욱 두엔데를 체험하기 쉽다. "두엔데는 맹수가 먹잇감을 덮치듯 우리를 기습한다. 우리에게 상처를 입히고 고통을 주며, 아무런 준비 없이 방

심하고 있을 때 달려든다." 어느 플라멩코 가수는 그렇게 말한다. 가수의 노래나 댄서의 몸짓에 스며 있는 깊은 고통과 한이 우리의 모든 감각 기관을 통해 전달될 때, 몸 속에 갇혀 있던 영혼이 몸 밖으로 튀어나오는 듯한 느낌. 그것이 바로 두엔데이다. 삶에서 한 번이라도 이런 체험을 해본 사람은 신비주의자들이 어떤 방식으로 엑스터시를 체험하는가를 이해하게 되며, 정신의 혹은 영혼의 힘으로 도달하는 오르가슴이 어떤 것인지를 알게 된다고 안달루시아 사람들은 말한다.

「피의 결혼」을 쓴 스페인 극작가 페데리코 가르시아 로르카는, 유서 깊은 헤레스의 플라멩코 댄스 경연대회에서 눈부시게 아름다운 젊은 댄서들을 물리치고 1위를 차지한 80세의 여성 댄서를 예로 들면서, "두엔데 상태에 빠져 춤추는 그 모습이 심사위원들을 전율시켰다"고 기록했다.

순수한 예술적 충격을 통해 체험하는 것이 원래의 두엔데지만, 이를 체험하기 위해 술이나 불면을 도구로 사용하는 경우도 있다. 며칠씩 잠을 제대로 못 자면 신경이 날카로워지고 감정이 폭발하기 쉬운 상태가 되는데, 이런 때 플라멩코의 두엔데에 빠지면 피부 감각이 극도로 예민해지고 온몸이 떨리면서 마치 내밀한 감정이 피부 표면으로 표출되는 것 같은 느낌을 받는다. 거기에 약간의 알코올이 가세하면 플라멩코 리듬의 최면에 걸린 사람들은 입고 있던 옷을 찢고 자기 머리에 술병을 부딪쳐 깨고 접시를 집어던지며, 심지어는 탁자를 뒤집어엎거나 창문을 깨고 뛰어내리기도 한다. 대중을 상대로 한 공연은 그렇지 않지만 플라멩코 연주자들의 사적인 모임은 밤새도록 또는 24시간이 넘도록 계속되는 경우가 종종 있어, 그곳에서 집단적인 두엔데의 광경이 벌어지는 일이 흔하다.

록이나 재즈 같은 장르에서도 비슷하게 체험할 수 있는 이런 두엔데

플라멩코 댄서 말레니 로레토의 열정적인 춤. 연륜이 쌓인 춤꾼들이 더 인정받는 이유는 표현의 깊이 때문이다.

가 플라멩코에서 빠질 수 없는 요소로 자리잡게 된 데는 독특한 역사적 배경이 작용했다. 플라멩코 역사 초기에 거리에서 공연으로 돈을 벌 때는 집시들도 스페인 음악과 춤의 스타일에 자신들을 맞추려고 애썼다. 집시 특유의 억양을 지우진 못했지만 그들은 스페인 노래들을 불렀다. 그러나 집시에 대한 스페인 사람들의 멸시와 탄압이 극에 달하면서 이들은 공공장소에서 연주를 할 수 없게 되었고, 그래서 가족

노래나 동작의 정형화된 우아함이나 아름다움보다 두엔데 상태의 연주와 춤에 더 가치를 두는 플라멩코. 사진은 플라멩코 페스티벌의 한 장면

과 친척들끼리만 플라멩코를 연주하게 된 이들은 교육받은 유럽 연주자들의 규범을 의도적으로 무시하고 유럽식 미학을 거부했다. 그 때문에 거칠고 쥐어짜는 듯한 목소리로 감정을 실어 노래하는 집시 스타일이 인정을 받게 되었고, 이처럼 음악의 형식과 규범보다 감정과 즉흥성을 중시하다 보니 무엇보다도 두엔데에 큰 가치를 두게 된 것이다.

"나는 사람들이 귀 기울여 주기를 바라며 노래하지도 않고, 내 목소리를 자랑하기 위해 노래하는 것도 아니다"라는 플라멩코 가수 안토니오 알바레스의 말은 플라멩코의 반反미학적 태도를 요약하고 있다. 플라멩코는 누구도 무심할 수 있게 내버려두지 않는다. 매혹시키거나, 그게 아니라면 혐오하게 만든다.

█ 북과 거문고 그리고 플라멩코
재즈, 록, 국악과 접목되는 새로운 모습

플라멩코는 댄서의 의상으로 한눈에 알아볼 수 있는 춤이다. 강렬한 색상의 폭넓은 스커트, 현란하게 물결치는 프릴, 눈을 끄는 꽃무늬 또는 물방울무늬……. 춤의 형식이나 기본 동작을 전혀 모르는 사람이라 해도 옷차림만 보면 그 춤이 플라멩코임을 알 수 있을 정도로 플라멩코 의상의 전형적인 스타일은 일반에게 알려져 있다. 그래서 플라멩코라는 예술에 특별한 관심이 없는 사람들까지도 세계 유명 디자이너들의 작품이 모이는 세비야의 '플라멩코 패션쇼'에 호기심을 갖고 몰려든다. 플라멩코 의상의 색과 프릴과 무늬를 주제로 환상적인 변형 의상들(주로 파티용 의상)을 선보이기 때문이다.

그런데 지난 2002년 12월에 열린 '한국실험예술정신'의 겨울 퍼포먼스 콘서트에서 플라멩코 댄서 백운지 씨가 입은 플라멩코 의상에서는 화려한 프릴도 원색도 무늬도 찾아볼 수 없었다. 반주도 플라멩코 기타가 아니라 국악에 쓰이는 타악기가 맡았다. 이른바 '형식실험'.

스페인의 세비야에서 열리는 플라멩코 패션쇼. 플라멩코 의상의 프릴과 문양을 응용한 갖가지 파티 의상과 일상복을 선보인다.

1960년대 이후로 여타 예술 장르와 마찬가지로 플라멩코 장르에서도 끊임없이 이루어지고 있는 시도의 일환이다.

스매쉬, 트리아나, 과달키비르, 알라메다, 갈락시아, 그라나다……. 이들은 플라멩코 음악을 접목시킨 록밴드 혹은 재즈밴드들의 이름이다. 오늘날 '월드 뮤직'이라 불리는 음악의 범주는 무엇보다도 악기들의 새로운 조합을 통해 이루어졌다. 바이올린, 콘트라베이스, 플루트 같은 클래식 악기들과 전자 기타, 색소폰 등이 한데 어울려 연주하고, 거기에 인도의 현악기인 시타르나 단순한 나무궤짝 형태의 타악기 카혼 등 여러 가지 민속악기들이 이런저런 조합방식으로 가세한다.

이런 식의 악기 조합으로 다양한 혼합 장르들이 생겨나는데, 그 가운데는 재즈플라멩코, 록플라멩코뿐만 아니라 살사나 룸바를 플라멩코에 접목시킨 형태들도 있다. 이런 '실험주의자'들은 플라멩코와 다른 음악 장르의 유사성과 공통점을 끊임없이 강조하며, 플라멩코가 월드 뮤직의 일부가 되는 것을 시대의 흐름에 따른 당연한 발전과정으로 이해한다. 그러나 전통적인 플라멩코에 애착을 지닌 연주자와 비평가

들은 이런 식의 변화를 '플라멩코의 종말'로 받아들이고 거부감을 나타내기도 한다.

플라멩코는 긴 역사를 거치며 여러 가지 요인에 영향을 받아왔지만 그 근본 형태를 잃어버리지는 않았다. 예를 들어, 한때 오페레타와 접목되기도 했지만 오페레타 자체는 플라멩코 칸테에 큰 변화를 주지 못했고, 이로 인해 플라멩코와는 무관한 '쿠플레(안달루시아 가요)' 라는 새로운 형식이 부수적으로 탄생했을 뿐이다.

캐스터네츠를 연주하며 한국적인 의상을 입고 춤추는 백운지 씨

플라멩코 연주에 새로운 악기를 도입하는 과정에서 중요한 것은 사실 악기 자체보다 연주자의 태도와 역량이어서, 피아노처럼 플라멩코와 전혀 어울리지 않는 악기도 호세 로메로가 연주하면 진짜 플라멩코 음악처럼 들린다. 그러나 화성和聲을 중시하는 서양 음악과 본질적으로 다른 플라멩코 음악에 오케스트라나 합창을 도입하는 것은 어울리지 않는 방식이라고 전문가들은 말한다. 그런 점을 고려할 때, 단성적單聲的 본질을 지닌 플라멩코를 우리 국악과 접목시키는 것은 오히려 타당한 시도일지도 모른다.

"노래나 연주를 하는 사람이 박자에 얽매이지 않고 음의 길이를 자

유롭게 조절할 수 있다는 점, 또 노래나 연주의 즉흥적인 성격이 강하다는 점 등은 플라멩코와 국악의 유사점이라고 볼 수 있습니다. 소리꾼은 목에서 피가 나와야 한다고 하잖아요. 플라멩코 칸테를 하는 사람들도 '입에 피가 고여야 진짜 소리가 나온다'고 말합니다. 또 거문고나 북 등의 국악기와 함께 플라멩코 공연을 시도해 보기도 했는데 반응이 아주 좋았습니다."

플라멩코 댄서이자 라틴음악 밴드의 리드 보컬로 활동하고 있는 백운지 씨는 그때의 실험적인 시도가 갖는 의미를 이렇게 설명했다.

우리나라에서 플라멩코가 아직 일반에게 충분히 알려지지 않은 이유는 살사나 탱고 등에 비해 플라멩코 공연이 많지 않은 데 있다면서, 백운지 씨는 이렇게 덧붙인다. "댄서나 연주자들이 음향시설이나 플

로어가 완벽한 공연장만을 고집할 필요는 없습니다. 관객과 청중을 가깝게 만날 수 있는 곳이라면 산속이나 바닷가나 거리의 무대 어디에서든 공연해야죠. 제 경험으로는, 그런 공연에서 더욱 새로운 영감을 얻을 수 있었습니다." 이런 열정과 실험정신이 오늘날 플라멩코의 새 얼굴을 그려내고 있다.

커플댄스의 혁명, 왈츠

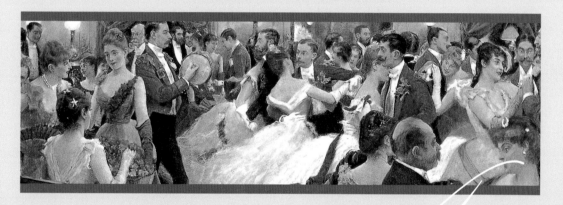

보수와 혁명의 상반된 상징
"우리가 원조", 사연도 많고 말도 많은 춤

오스트리아 빈의 국립오페라 극장에서는 해마다 왈츠의 도시 빈을 세계에 과시하는 전통적인 무도회가 열린다. 이 무도회는 정계와 재계 거물들은 물론 세계 정상급 예술가들이 초대받는 화려한 사교의 장으로, 일반인들도 입장해 춤을 추거나 구경할 수는 있지만 1인당 입장료만 해도 25만 원쯤 되며 좌석을 예약하려면 그보다 훨씬 많은 액수를 별도로 지불해야 한다. 게다가 여성은 이브닝 드레스, 남성은 보통 정장도 아닌 연미복을 차려 입어야만 입장이 가능하다. 그럼에도 불구하고 해마다 홀은 발 디딜 틈을 찾기 어려울 정도로 북적거리며, 그곳에 한 번 다녀온 일을 평생 자랑거리로 삼는 사람도 많다.

그런데 1987년부터 이 무도회가 열리는 날마다 오페라 극장 앞에서는 좌파 젊은이들이 무도회를 반대하는 데모를 해 경찰과 충돌사태를 벌이는 것이 관례처럼 되고 말았다. 이들이 몸싸움을 벌여가며 무도회를 저지하려는 이유는 왈츠라는 춤에 대한 거부감과 밀접한 관련이 있다. 이들은 왈츠를 자본주의의 상징이자 지배계급의 전유물로 간주한다. 빈 귀족의 후예들과 부르주아들이 자랑스럽게 생각하는 빈의 카페

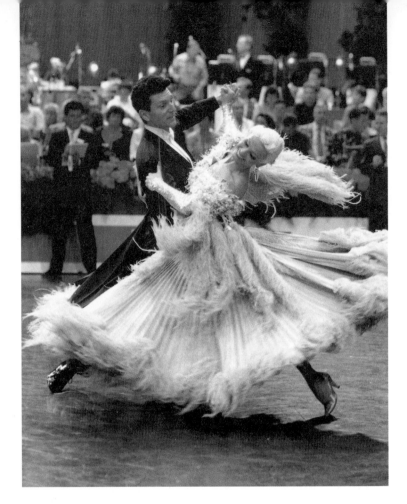

와 왈츠 문화에 대해 젊은 세대는 오히려 '천박한 문화'라며 수치스럽
게 여기는 것이다.

　재미있는 것은, 하나의 춤인 왈츠에 대한 평가와 수용이 각 시대의
정치사회적 상황에 따라 엄청난 차이를 보였다는 점이다. '왈츠'라는
명칭이 정착된 것은 18세기 말쯤이었지만, 그와 유사한 3박자의 춤이
생겨난 것은 15~16세기의 일. "춤이 있는 곳에 악마가 찾아든다"는
속담이 당연하게 받아들여지던 시대였고, 신학자와 종교재판관들에
게서 '악마적인 춤'이라는 판결을 받고 금지되었던 것이 바로 왈츠의
전신前身이었다. 프랑스 대혁명이 일어났을 때 급진주의자들은 수도원

에서 왈츠를 추는 행위로 새 시대의 해방감을 표현했으니, 왈츠는 당시 민중의 혁명정신을 상징하는 형식이기도 했다.

그러나 대혁명이 지나고 다시 반동복고정치가 시작된 뒤 오스트리아의 계몽전제군주 요제프 2세는 귀족에 대한 평민들의 적대감을 누그러뜨릴 목적으로 평민들을 궁정에 불러들여 왈츠를 추게 했다. 그러니 왈츠는 시대에 따라 교회와 귀족의 권위에 대한 저항의 방식이었는가 히면, 민중의 지형을 달래는 우민화愚民化 정책의 일환으로 기능하기도 하다가, 오늘날에 와서는 자본주의와 특권계급의 상징으로 인식되기에 이른 것이다. 물론 과거에 귀족계급을 상대로 싸우던 시민계급(부르주아 계급)이 현대에 와서는 또다른 형태의 귀족계급이 되었다고도 볼 수 있지만, 어쨌든 왈츠는 참으로 곡절 많은 춤이 아닐 수 없다.

18세기 말에서 19세기 초에 왈츠는 그야말로 사교댄스의 혁명이었다. 20세기 초엔 유럽이나 미국에서 왈츠를 추지 않는 사람이 드물었다.

우리는 보통 '왈츠'라는 말을 들으면 제일 먼저 요한 슈트라우스라는 작곡가의 이름과 함께 「아름답고 푸른 도나우」 또는 「남국의 장미」 같은 왈츠곡을 떠올리게 된다. "왈츠의 황제"로 불린 빈 출신의 요한 슈트라우스 2세(1825~1899)는 수많은 왈츠곡을 발표해 왈츠의 전성시대를 펼친 인물이긴 하지만 왈츠라는 춤과 음악을 처음 만든 사람은 아니며, 왈츠는 그가 태어나기도 전부터 이 세상에 존재해 왔다.

왈츠의 기원에 대해서는 학자마다 의견이 분분하지만 독일 · 오스트리아 지역의 민속춤인 '렌틀러'와 프랑스 춤인 '볼트'에서 발전한 것으로 보는 것이 일반적이며, 프랑스 대혁명 직후부터 지금의 형태로 유행하기 시작했다는 것이 일반적인 학설이다. "1795년에 우리(프랑스)가 독일에서 받아들인 왈츠는 이미 400년 전부터 프랑스에 존재해 왔던 프랑스인의 춤이었다." 프랑스 학자 카스틸 블라즈는 그의 책 『음악 아카데미』에서 그렇게 말했다. 그러나 물론 독일 · 오스트리아인들은 왈츠를 자신들이 만들어낸 춤이라고 주장하기 때문에, 왈츠의 원조가 누구인지에 대해서는 아직까지도 뚜렷한 결론이 내려지지 않았다.

왈츠가 그 이전까지의 모든 춤들을 플로어에서 몰아내고 '춤의 혁명'으로 불리며 열병처럼 퍼져나가게 된 까닭은 무엇보다도 파트너끼리 서로를 안고 춤춘다는 점, 그리고 두 사람이 한 몸처럼 움직이며 계속 회전한다는 점에 있었다. 이런 왈츠의 역사와 춤과 음악, 그리고 이에 얽힌 에피소드들을 들여다보기로 하자.

여왕 폐하와 함께 춤을

프랑스식 왈츠에 매혹된 엘리자베스 1세

"최초로 태어난 인류는 남녀가 한 몸으로 붙어 있는 자웅동체였다. 그 괴물 같은 형상을 보고 기겁을 한 유피테르 신은 그들을 남자와 여자로 갈라놓았다. 그러나 남자와 여자로 분리된 인간들은 시간이 갈수록 시름시름 앓으며 쇠약해져 갔다. 이를 딱하게 여긴 베누스 여신은 그들에게 '볼트'라는 춤을 가르쳐 양성이 다시 하나로 결합할 수 있게 해주었다."

1580년에 프랑스의 저술가 아마디스 자맹은 그리스로마 신화를 이용해 '프랑스식 왈츠'라 할 수 있는 볼트의 기원을 이렇게 설명했다. 남녀가 서로를 안고 추는 춤이 종교적·사회적인 비난을 받는 데 대항해 '이런 춤의 방식은 양성에게 필연적인 것'이라는 일종의 면죄부로 이와 같은 이야기를 지어낸 것이라 할 수 있다.

볼트volte 또는 볼타volta라고 불리는 이 춤의 이름은 '돈다'는 뜻이다. 독일이나 오스트리아 지역에서 유사한 춤을 부르는 이름인 드레어Dreher나 발처Walzer('왈츠'에 해당하는 독일어) 역시 '돌다' 혹은 '구르다'라는 뜻으로, 이 모든 단어가 회전을 의미한다. 왈츠라는 춤의 대표

궁중악사들의 연주에 맞
춰 레스터 백작과 볼트
를 추는 엘리자베스 1
세. 이름이 알려지지 않
은 화가의 작품인 「영국
궁정의 춤」

적 특징이라고 할 수 있는 것이 끝없는 회전이다. 그래서 우리나라에
서는 이 춤을 '원무곡 圓舞曲'이라 불렀다. 왈츠를 추는 각 커플은 제자
리에서 계속 회전하며 동시에 무도회장 전체를 돌기 때문에 이 춤은
지구의 자전과 공전을 연상시킨다.

 19세기와 20세기 초에 집중적으로 쏟아진 프랑스 무용학자들의 저
술에 의하면 왈츠는 프랑스에서 시작된 춤이다. 이들은 볼트에 관한
사료들을 제시하며, 왈츠의 독일 기원설은 옳지 않다고 주장했다. 볼
트는 15세기경에 프로방스 지방에서 시작되어 파리로 전해졌고 프랑
스의 앙리 3세가 궁중에서 이 춤을 추기 시작한 뒤로 16세기 내내 발
루아 가家의 궁정에서 인기를 끌었다. 그런 다음 독일에서 이 춤을 받
아들이면서 발처(왈츠)라는 이름을 갖게 되었다는 것이 프랑스측의 주
장이다. 그러나 독일 학자들은 왈츠가 당연히 독일에서 시작된 춤이라

남자와 여자가 신체적으로 밀착해 춘다는 특성 때문에 왈츠는 궁중에서나 서민들 사이에서 폭발적인 인기를 끌었다.

고 주장하고, 오스트리아 사람들은 왈츠의 고향이 빈이라고 굳게 믿는다. 뿐만 아니라 폴란드에서도 '왈츠는 폴란드 민속무용에서 비롯된 것'이라고 생각하고 있다. 그러나 서로 자신들의 춤이라고 우기는 이모든 것들이 결국은 비슷한 시기에 시작된 4분의 3박자 춤들이었다.

스페인 국왕의 청혼을 거절하고 평생 독신을 고수했던 영국 여왕 엘리자베스 1세와 파란만장한 삶을 참수형으로 마감한 스코틀랜드의 메리 여왕이 볼트에 깊이 빠져 있었다는 기록도 여기저기에서 찾아볼 수 있다. 엘리자베스 여왕이 무도회에서 레스터 백작과 볼트를 추는 장면은 당대 영국 화가와 판화가들의 좋은 작품 소재가 되었다. 프랑스와 독일처럼 왈츠의 종주국 자리를 놓고 다투지 않는 제3자의 입장에서 영국 학자들은 비교적 중립적인 연구를 했는데, 이들은 대체로 왈츠를 "독일과 프랑스 양국에서 동시에 발전한 춤"이라고 이야기한다. 필립

리처드슨은 "볼트는 프랑스의 프로방스에서, 드레어는 독일 바이에른에서, 렌틀러는 오스트리아와 스위스와 알사스 지방 중간쯤에서 태어났다"고 본다.

에드윈 에반스는 『음악과 춤』이라는 저서에서, 왈츠는 빈에서 서민들의 춤으로 태어났으며 교양을 갖춘 상류계급은 초기에는 왈츠에 거리를 두었다고 설명한다. 알사스 지방에서는 1785년까지 왈츠를 추는 것이 법적으로 금지되어 있었다. 그런 이유에서 모차르트는 1787년 빈 궁정에서 일할 때 왈츠를 한 곡도 작곡하지 않았다고 에반스는 기록했다. 그러나 이 진술이 전적으로 옳은 것은 아니다. 모차르트는 이름만 왈츠가 아닐 뿐 왈츠와 같은 3박자의 독일 무곡을 50곡, 렌틀러를 여섯 곡 작곡했고, 베토벤 역시 열두 곡의 독일 무곡을 작곡했다.

원래는 시골에서 유행하던 춤이었던 것이 빈으로 유입되면서 도시 서민들에게 인기를 얻게 되었고, 차츰 부르주아 계급과 귀족계급으로 파고들면서 가장 도시적이고 세련된 형태로 새롭게 탄생한 춤. 그것이 본래의 왈츠라고 에반스는 주장한다. '위에서 아래로' 라는 일반적인 공식을 깨고, 아래에서 위로 문화가 전파된 셈이다.

처녀는 감히 출 수 없었던 초기 왈츠
왈츠에 빠져 자식도 잊어버린 프랑스 어머니들

"왈츠면 된다. 다른 건 다 필요 없고 오로지 왈츠뿐이다. 어찌나 인기가 좋은지, 춤추는 곳에 가보면 누구든 왈츠말고는 추질 않는다. 왈츠만 출 줄 알면 모든 일이 다 제대로 풀린다."

프랑스 대혁명이 일어나고 3년 뒤인 1792년에 베를린에서 발행된 『명품과 유행』이라는 잡지에 실린 글이다. 구질서가 붕괴된 후 새로운 시대에 대한 희망과 불안으로 온 유럽이 소용돌이치던 대혁명의 시대는 커플댄스의 기존 전통을 뒤엎은 왈츠를 '혁명의 춤'으로 격상시켰다.

미뉴에트와 왈츠는 같은 3박자의 춤이면서도 각각 혁명 전과 혁명 후를 뚜렷이 구분하는 시대의 상징으로 갈렸다. 루이 16세와 왕비 마리 앙투아네트가 혁명 전에 베르사유 궁에서 벌였던 화려한 무도회의 중심에는 언제나 미뉴에트가 있었는데, 당시 100년의 전통을 자랑하던 이 춤은 부르봉 왕가의 요란하고 작위적인 궁정예절을 대표하는 것이었다. 잔뜩 부풀린 부자연스런 의상을 입은 채 격식을 갖추고 차갑게 거리를 유지하는 이 춤이 전형적인 귀족계급의 춤이라면, 파트너끼

Wallzer au Mouchoir.

리 팔과 허리를 안은 채 빠른 속도로 회전하며 점점 가빠지는 상대방의 호흡과 돋아나는 땀방울을 아주 가까이에서 느낄 수밖에 없는 왈츠는 시민계급의 정서를 담은 춤이었다. 원래 농민들이 즐기던 춤과 음악을 유럽 부르주아 계급이 받아들인 뒤 궁정으로까지 확산된 것이 이 왈츠인 것이다. 결국 대혁명 이후로 왈츠에 밀려난 미뉴에트는 급속도로 쇠퇴의 길을 걸었다. 후고 리만은 독일에서 출판된 『음악사전』의 '왈츠' 항목에 "왈츠가 획기적인 발전과 확산을 이룩한 것은 프랑스 대혁명의 사회적인 분위기와 직접적인 관련이 있다"고 기록했다.

팔로 허리를 감을 수 없을 만큼 뚱뚱한 여성의 허리에 스카프를 걸고 추는 '스카프 왈츠'. 체구에 아랑곳하지 않고 누구나 미친 듯이 왈츠를 추고 싶어하는 프랑스인들을 비웃는 영국 화가의 1793년 작 캐리커처 판화

가톨릭 교회에서 오랫동안 금지했던 이 춤이 이 무렵에 다시 허용되면서 대유행을 불러일으키긴 했어도, 얌전한 처녀들은 신체적 접촉에 대한 부담감과 수치심 때문에 여간해서는 왈츠를 추지 않았다. 18세기 말에 파리 사교계에서 왈츠를 추는 장면을 기록한 어느 귀족 여성은 이렇게 썼다.

"마르코네 후작 부인과 자매간인 마드모아젤 티통은 무도회에서 왈츠를 추는 유일한 처녀다. 그래서 사람들은 그녀를 유부녀로 취급한다."

사실 왈츠를 출 때의 흥분상태
는 꼭 이성간의 접촉에서 비롯되
는 것은 아니고, 춤을 출 때도 이
른바 '행복 호르몬'이라는 것이
분비되기 때문에 생기는 것이라
할 수 있다. 마라톤이나 걷기 운동
을 할 때 일정 시간이 지나면 뇌에
서 분비되기 시작하는, '황홀한 기
분을 느끼게 하는' 호르몬 말이
다. 이처럼 건강이라는 면에서 볼
때는 미뉴에트보다 빠른 템포를
지닌 왈츠가 탁월한 운동효과를
발휘했다고 볼 수 있으나, 워낙 코
르셋을 심하게 조이고 사느라 툭
하면 실신했던 당시 처녀들에게는

이렇게 숨찬 운동이 상당히 부담스러웠던 것도 사실이다.

그런데 문제는, 귀족이든 평민이든 가릴 것 없이 왈츠에 빠지면 자
신의 의무나 처지를 잊게 된다는 사실이었다. 1780년부터 1810년 사
이에 프랑스와 독일 등 유럽 여러 나라에서 추던 왈츠는 「무도에의 권
유」라는 곡으로 유명한 후대 작곡가 칼 마리아 폰 베버나 왈츠의 황제
요한 슈트라우스의 작품들에 비하면 훨씬 속도가 느렸다. 그럼에도 불
구하고 그 이전의 어떤 춤보다 빠르고 움직임이 격렬해서, 왈츠를 추
는 사람들은 종종 일종의 '환각 상태' 혹은 '황홀경'에 빠졌다. 워낙
"유부녀의 춤"이라고 불렸던 왈츠인 만큼 자녀를 둔 어머니들이 춤을
추다가 어린 자식들을 아예 잊어버리는 일이 흔했고, 밤새워 춤을 추

느라 아이들을 두고도 귀가 시간을 넘겨 아이들을 굶기는 경우가 허다했다. 그래서 이 시대의 어느 젊은 프랑스 시인은 이와 같은 세태를 개탄하는 시를 남기기도 했다.

"고통받는 이 불쌍한 어린아이
하지만 이 애의 운명은 아주 일반적인 것
아이는 엄마를 불러보지만 엄마는 무도회에 가 있는 걸
애엄마는 온갖 의무를 다 잊어버렸다네
황홀한 왈츠에 취해 다 잊었다네."

하녀들이 아이를 보살피는 귀족들의 경우에는 큰 문제가 되지 않았지만 평민의 가정에서는 심각한 문제가 아닐 수 없었다. 물론 여성 혼자만 전적으로 육아에 책임을 저야 했던 시대의 이야기다.

빈의 안정된 경제가 일군 왈츠의 토양
예술로 정치적 저항을 봉쇄한 유럽 군주들의 전략

왈츠가 오스트리아 빈에서 처음 생겨난 춤은 아니지만, 빈 출신의 작곡가인 요한 슈트라우스 부자父子로 인해 온 세계가 이 도시를 왈츠의 본고장으로 인정하게 되었다. 그러나 왈츠가 유행하기 이전부터 빈이라는 도시는 예술을 적극적으로 후원했던 합스부르크 궁정 덕분에 유럽 문화의 심장부로 명성을 떨치고 있었다. 예술가들이 귀족계급을 비판하거나 체제를 전복하려는 의도를 드러내지 않는 한 합스부르크 왕가는 음악, 춤, 연극, 조형예술 등 모든 분야를 지원했는데, 통치자의 이런 정책 방향은 빈에서뿐만 아니라 당시 유럽 최고의 문화도시였던 프라하, 잘츠부르크, 부다페스트 등에서도 크게 다르지 않았다.

"예술의 아름다움은 대중에게 만족감을 준다. 이 만족감은 마음을 느긋하고 편안하게 만든다. 편안한 대중은 정치적 소요를 일으키지 않는다." 이것이 정책의 요지였다. 일반 시민을 극장이나 무도회로 부지런히 끌어들인 것 역시 정치적 저항을 막기 위한 지배자들의 전략이었던 것이다.

유럽 여행 중에 빈을 잠시 스치고 지나가는 여행자라면 미처 알아채

정치와 외교의 장이었던 19세기 유럽의 무도회 풍경

지 못할 수도 있지만, 빈을 샅샅이 돌아보며 제대로 경험할 시간이 있는 여행자들은 이 도시가 오늘날에도 합스부르크 시대의 꿈에서 완전히 깨어나지 않았음을 알 수 있다. 이 도시는 여전히 예술의 풍요와 아름다움으로 가득 차 있지만 아직까지도 신분시대의 보수성을 지니고 있기 때문에 젊은 세대를 분노하게 만든다. 그래서 이 도시는 지극한 사랑을 받거나 철저한 미움을 받거나 둘 중 하나이다. 빈에 대해 중립을 지키기란 쉽지 않다.

1794년 베를린 궁정에서 크리스마스 무도회가 열렸을 때 다른 지방에서 온 귀족 처녀들이 왈츠를 추는 것을 본 대공비는 자기 딸들에게 절대로 '못된' 본을 받지 말라고 경고했고, 아예 왈츠를 궁정무도회에서 금지했다. 이처럼 프랑스와 독일에서는 혁명적인 춤으로 간주되면서 교회 및 정치권력에 대항해 어렵사리 입지를 굳혀간 왈츠였지만, 빈에서는 상황이 전혀 달랐다. 빈의 가톨릭 교회와 지배계급은 왈츠를 아무런 저항 없이 받아들였을 뿐만 아니라 오히려 이 춤을 시민들에게 장려했던 것이다.

1800년대 초의 빈은 음악으로 가득 찬 도시였다. 거리의 악사들이 어디서든 행인들에게 음악을 들려주었고, 음식점을 찾는 손님들은 다들 '생음악'이 있어야만 식사를 했다. 빈의 성당들은 일요일마다 모차르트의 오페라를 상연했다. 성당 안이라고 해서 교회음악만 연주되는 것도 아니었고, 성당이든 길거리든 하이든과 모차르트의 음악이 가득했다. 빈에서는 성聖과 속俗의 관계가 워낙 느슨해 다른 도시에서와는 달리 가톨릭 교회가 술, 여성, 노래 등의 주제와 전혀 갈등을 빚지 않았다. 빈 사람들은 철학과 추상적 사유 등의 복잡한 일에 관심이 별로 없었고 흔히 '빈 기질'이라고 부르는 경쾌하고 느긋한 태도로 삶을 꾸려갔다.

폴란드에서 개발된 춤인
폴로네즈를 추는 무도회
의 신사숙녀들. 1900년
경의 목판화

이런 분위기는 빈의 안정된 경제와 긴밀한 관계가 있었다. 빈에도 빈곤층은 있었으나 혁명 직전의 파리에서와 같은 비참한 상황은 찾아볼 수 없었다. 적어도 굶어죽는 사람들은 없었던 것이다. 누구든 먹을 것이 있고 어디든 음악이 있었기 때문에 왈츠가 자라나기에는 토양이 좋았다. 이미 1787년에 빈 사람들은 오로지 그 오페라에 왈츠가 나온다는 이유로 어느 스페인 작곡가의 오페라에 열광하느라 모차르트의 오페라 「피가로의 결혼」을 찬밥 신세로 만들기도 했다. 예술성보다는 오락성을 훨씬 중요한 가치로 삼았던 것이다. 유럽의 지식인들이 왈츠와 빈에 대해 혐오감을 갖는 이유가 바로 이 점에 있다.

나폴레옹 전쟁의 여파를 수습하기 위해 1814년 빈에서 개최된 빈회의에서 유럽 각국 대표들은 프랑스 대혁명의 기운이 온 유럽으로 뻗어나가는 것을 결사 저지하고 구시대의 신분제도를 유지하기 위해 총력을 기울였다. 회의가 난관에 부딪힐 때마다 주최측에서는 무도회를 열어 왈츠와 성찬盛饌으로 분위기를 유화시켰기 때문에 프랑스 대표 탈레랑은 "회의는 춤춘다. 그러나 진척은 없다"는 유명한 말을 남기기도 했다.

끝없이 회전하며 도취와 무아의 경지로
실업 위기에 직면한 댄스 교사들이 발전시킨 예술적 왈츠

왈츠는 아주 단순한 춤이다. 서양 영화의 무도회 장면에 등장하는 왈츠가 어렵게 보인다면 그건 음악이 화려하고 의상이 현란해서일 뿐, 춤은 '일보 전진, 일보 후진'을 되풀이하며 파트너와 함께 빙빙 도는 것이 전부라고 할 수 있다. 이처럼 빙빙 돌면서 빠지게 되는 도취와 무아의 경지 때문에 왈츠는 일찍부터 "악마의 춤"이라는 이름을 얻기도 했다. 시인 바이런이 말했듯이 "왈츠는 현기증 그 자체"인 춤인데, 끝없는 회전에서 오는 이 현기증 역시 춤에 조금 익숙해지기만 하면 별 문제가 되지 않는다.

왈츠의 기본 스텝은 누구나 하루면 다 배울 수 있다고 해도 과언이 아니다. 그러나 기본 스텝과는 별도로 어려운 문제가 한 가지 있는데, 그것은 춤을 추면서 두 사람이 서로 힘의 균형을 유지하는 일이다. 이 시대의 다른 춤들과는 달리 왈츠는 두 사람이 거의 밀착하다시피 붙어선 채 함께 회전하기 때문에, 춤추고 있던 한 커플이 균형을 잃어 넘어지기라도 하면 주위에서 왈츠를 추는 여러 커플들이 도미노로 넘어질 위험이 있었다. 무도회장이 꽉 차 있을 때는 어쩔 수 없이 다른 커플들

과 스치거나 가볍게 부딪히게
되는데, 그런 주위의 혼란과
위협 때문에 오히려 함께 춤
을 추고 있는 파트너간의 유
대가 강해지며 친밀감이 증가
한다. '우리끼리 결속하지 않
으면 위험해진다'는 생각 때
문에 상대방에 대한 배려와
책임감이 더 강해지는 것이
다. 무도회장에서 처음 만난
파트너 할지라도 함께 춤을
추는 몇 분의 시간 동안은 누
구든 그런 정서적 일치감을
저절로 공유하게 되었고, 그
런 이유로 인해 사람들은 더

댄스스포츠 경기대회에
서 스탠더드(모던) 종목
에 속하는 비엔나왈츠를
추고 있는 케어스틴 쵤
펠과 안드레아스 슐츠

욱더 왈츠를 좋아했다. 그래서 1840년경에는 유럽의 모든 무도회장과
술집에서 왈츠말고는 다른 춤을 구경할 수가 없게 되었다.

　그러나 당시의 댄스 교사들은 대개 왈츠를 추지 않았고 남에게 가르
치려 하지도 않았다. 그 시대의 커플댄스는 기본적인 사교 수단이었으
므로 귀족과 부르주아 계급의 자녀들은 일찍부터 전문 댄스 교사들에
게 수업을 받았다. 커플댄스에서 여성을 솜씨 있고 예절바르게 리드하
는 능력은 남성들이 반드시 갖추어야 할 교양의 하나였으며 처녀들은
남성의 리드에 따라 반응하면서 자신의 여성적인 아름다움을 과시하
는 방법을 익혔던 것이다. 댄스 교사들은 이들 지배계급에게서 돈을
벌고 있었기 때문에 "어머니들이라면, 자신은 왈츠를 추더라도 딸들

에게는 못 추게 할 것이다"라는 평판을 얻고 있는 왈츠를 굳이 가르칠 생각이 없었다. 그러나 유명 댄서들이 프랑스 오페라에서 왈츠를 추면서 왈츠의 인기가 계속 상승하자, 왈츠를 가르치지 않는 댄스 교사들은 모두 일자리를 잃을 위기에 처했다. 왈츠를 가르치지 않겠다고 말하면 고용주들이 그를 즉시 해고하고 왈츠를 잘 추는 댄스 교사를 채용했기 때문이다.

그렇지만 사실 왈츠라는 춤에는 여러 날 가르칠 만한 대단한 내용이 없었기 때문에 댄스 교사들은 난처해졌다. 그래서 그들은 다양하고 복잡한 동작과 스텝들을 개발해 이 단순한 왈츠에 집어넣었고, 이 새로운 동작들로 인해 왈츠는 전보다 훨씬 아름답고 세련되어 보이는 춤이 되었다. 그러자 이제 왈츠를 제대로 배워 멋지게 선보이려면 충분한 시간이 필요했다. 더 이상 '하루아침에 배울 수 있는 춤'이 아니었던 것이다. 상황이 이렇게 되자 댄스 교사들은 귀족이나 부르주아의 자녀

런던 코벤트 가든의 아서 머레이 댄스스쿨에서 1955년에 댄스 레슨을 받고 있는 코미디언 막스 월

들에게 왈츠를 가르치면서 두둑한 수업료를 챙길 수 있었다. 결국 생계를 위한 댄스 교사들의 자구책이 왈츠를 예술적으로 발전시키는 결과를 낳은 셈이다.

이제 요한 슈트라우스 부자가 출현할 조건이 무르익었다. "왈츠의 왕"으로 불렸던 아버지 요한 슈트라우스의 명성을 넘어서 "왈츠의 황제"라고 불렸던 요한 슈트라우스 2세는 1840년에 열다섯 살 소년이었고 이듬해에는 아버지 뜻에 따라 상업기술고등학교에 입학한다. 그러나 본부인에게서 아들 셋을 얻고도 바람을 피워 다른 여자에게 아이를 넷이나 낳게 한 아버지 슈트라우스는 이 잘난 맏아들을 대단한 실업가로 키우려던 소원을 이루지 못했다. 부인 안나가 세 아들 모두에게 몰래 음악을 가르쳐 작곡가의 길을 걷게 했기 때문이다. 그것은 불성실한 남편에 대한 안나의 복수였다.

국민 왈츠 「아름답고 푸른 도나우」
클래식 음악사상 최초의 '국제 히트곡'

오스트리아의 방송국들은 매년 해가 바뀌는 첫날 0시 정각에 요한 슈트라우스 2세의 왈츠 「아름답고 푸른 도나우」를 방송해 새해를 알린다. 그런가 하면 새해 아침에는 빈 필하모니 오케스트라가 이 곡으로 신년음악회의 서두를 장식하고, 이 빈의 신년음악회는 유럽 전 지역과 미국에 위성으로 중계된다. 오스트리아 국민 대부분은 이 「아름답고 푸른 도나우」를 비공식적인 국가國歌처럼 여기기 때문에 음악학자 에두아르트 한슬릭은 이 곡을 "가사 없는 애국적 국민가요"라고 부르기도 했다. 이 왈츠가 오스트리아에서 이처럼 사랑받게 된 데는 이유가 있다.

1866년 7월 3일, 베네덱 장군이 지휘하는 오스트리아 제국군은 몰트케 장군이 이끄는 프로이센 연합군에게 쾨니히그레츠 전투에서 참패한다. 이로 인해 오스트리아는 제국의 긍지를 잃었고 빈의 경제 상황은 바닥을 쳤다. 사정이 이렇게 되자 계획되어 있던 여러 번의 무도회는 돈이 훨씬 덜 드는 음악회로 바뀌었고, 그 때문에 빈 남성합창협회는 당시 궁정무도회 음악 감독이었던 요한 슈트라우스에게 사육제

음악회의 합창을 위한 왈츠 작곡을 의뢰했다. 요즘 연주되는 이 곡에는 일반적으로 가사가 없지만, 작곡 당시에는 합창곡으로 만들어졌던 것이다. 1867년에 빈 남성합창단이 초연한 이 「아름답고 푸른 도나우」는 작곡가의 의도와는 달리 당시 빈의 정치 경제 상황을 신랄하게 풍자하는 가사 때문에 일부의 반발을 사기도 했지만, 생동감 넘치는 슈트라우스의 음악은 실의에 빠진 국민들에게 다시금 활기를 불어넣는 역할을 했다. 1890년부터 이 곡은 조국의 푸른 강물과 아름다운 자연을 찬미하는 현재의 가사로 바뀌면서 오스트리아인들의 더욱 큰 사랑을 받게 되었다.

에로틱한 사교 분위기가 무르익는 요한 슈트라우스 시대의 무도회장

이전에 작곡한 슈트라우스 왈츠 곡들의 제목은 대개 곡을 의뢰한 사람이나 헌정받은 사람이 정했지만, 이번만큼은 슈트라우스 자신이 제목을 붙였는데, 이 제목은 헝가리 시인 이지도르 벡이 쓴 시의 한 구절

왈츠뿐만 아니라 아버지와의 불화와 여성 편력으로도 이름을 날렸던 왈츠의 황제 요한 슈트라우스 2세

"아름답고 푸른 도나우 강가에서"를 슈트라우스가 그대로 사용한 것이다. 빈을 여행하는 사람들은 빠짐없이 '그 유명한' 도나우 강가에 가 보고는 "슈트라우스의 음악은 과장이 심하군. 전혀 아름답지도 푸르지도 않네" 하며 실망을 나타낸다. 그러나 독일 남부에서 발원하여 독일, 오스트리아, 헝가리의 여러 도시를 거쳐 흐르는 이 길고 긴 도나우 강은 지역에 따라 수량도 수심도 주변경관도 달라, 그저 그렇게 보이는 구간이 있는가 하면 빼어나게 아름다운 구간도 있다.

원래 벡이 시에서 쓴 도나우는 빈을 흐르는 도나우가 아니라 헝가리 부다페스트 아래 있는 자신의 고향 '바야'를 흐르는 도나우였다. 바야 부근을 흐르는 또 하나의 큰 강줄기와 비교할 때 그곳의 도나우가 특별히 수심이 깊고 푸르렀기 때문에 시인은 고향의 '아름답고 푸른 강'을 예찬했던 것이다. 더구나 1867년에는 빈이 도나우 강가에서 지금보다 훨씬 떨어져 있었다. 그러니 빈에 가서 슈트라우스의 왈츠를 들으며 바라보는 도나우가 각별히 아름답고 푸르지 않다 하더라도 '속았다' 며 화를 낼 필요는 없다.

「아름답고 푸른 도나우」를 발표한 1867년은 요한 슈트라우스 2세에게는 생애 최고의 해였다. 파리박람회에 지휘자로 초청되어 이 작품을 연주했고, 런던에서도 연주회에서 이 곡을 영어로 번역해 남성 합창으로 선보일 수 있었기 때문이다. 이처럼 유럽 문화의 중심지에서 각광을 받으면서 「아름답고 푸른 도나우」는 클래식 음악사상 최초의 '국제적인 히트곡' 이 되었다. 이 악보의 출판을 맡은 출판사는 몇 달 동안 오로지 「아름답고 푸른 도나우」만 찍어내야 했으며, 날마다 수천 부의

주문이 들어왔고 그 가운데는 바다 건너 미국에서 주문하는 물량도 상당했다. 결국 2년여 동안 출판사는 이 악보를 16판이나 찍었고 100만 부가 넘는 부수를 판매할 수 있었다. 아버지의 뜻을 거스르고 작곡가의 길을 걸었던 아들 슈트라우스는 아버지가 성공을 거둔 지 정확하게 30년 만에 아버지를 능가하는 대성공을 이루었던 것이다. 이 성공은 1872년 미국에서 열린 '천인千人 교향악단'의 연주회로 이어졌다. 보스턴에서 5만 명의 청중이 운집한 가운데 슈트라우스 2세는 1,000명의 오케스트라를 지휘해 「아름답고 푸른 도나우」를 연주해 내는 진기록을 세웠다.

5만 명의 청중 앞에서 100명의 부지휘자와 1,000명의 오케스트라가 연주하는 「아름답고 푸른 도나우」. 1872년 보스턴 공연 실황을 담은 스케치

댄스 애호가 괴벨스와 왈츠
호적을 날조해 슈트라우스 왈츠를 건진 나치의 문화정책

　나치 정부는 당시 독일에서 사랑받고 있던 많은 예술가들 가운데 유태인의 피를 이어받은 인물을 모두 찾아내 그들의 작품을 없애버렸는데, 이에 앞장섰던 사람이 바로 히틀러의 선전상이며 선동적인 연설가로 유명한 요제프 괴벨스Paul Joseph Goebbels(1897~1945)였다. 나치의 핵심 인물 가운데 유일하게 인문학적 소양과 예술적 안목을 지닌 인물이었던 그는 수많은 작가, 화가, 작곡가의 작품들을 '퇴폐 예술'이라는 딱지를 붙여 파괴하고 불태우고 도서관에서 제거했다. 생존해 있던 예술들뿐만 아니라 이미 무덤에 묻힌 예술가들의 작품 역시 해당 예술가들이 순수한 아리안족의 혈통을 타고났다고 인정되지 않을 경우에는 '독일 정신'이 결핍되어 있다는 이유로 지구상에서 사라져야 했다. 작곡가 멘델스존과 말러의 악보들도 이들이 유태인의 자손이었다는 이유로 같은 수난을 당했다.

　이와는 달리 요한 슈트라우스 2세의 음악은 나치의 박해 대상에서 제외되었다. 뿐만 아니라 나치는 슈트라우스 왈츠를 독일 정신의 상징처럼 추켜세웠다. 슈트라우스가 생전에 국제적인 명성을 얻어 왈츠를

독일과 오스트리아인의 춤으로 세계에 인식시킨 공로를 인정한 것이었지만, 괴벨스 자신이 워낙 댄스와 무도회를 좋아한 것도 이유가 되었다. 그런데 1938년, 나치에게 난처한 일이 생겼다. 슈트라우스의 전기를 집필하기 위해 그에 관한 자료를 조사하던 학자들이 빈의 성 슈테판 대성당에서 슈트라우스 조부祖父의 혼인성사 기록을 들춰본

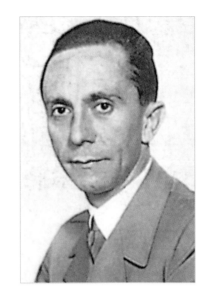

탁월한 선동가이자 파티 '분위기 메이커'로 유명했던 나치의 선전상 괴벨스

결과 그 부부가 가톨릭으로 개종한 유태인임이 드러났던 것이다.

이 일이 밝혀진 시점이 나치가 인종정책을 더욱 강화해 가던 때였기 때문에 괴벨스는 고민에 빠지지 않을 수 없었다. 슈트라우스가 유태계라는 사실을 알고서도 그에게만 예외 규정을 적용할 수도 없고, 그렇다고 해서 슈트라우스 왈츠에 '퇴폐적' 혹은 '비독일적' 이라는 낙인을 찍자니 이제까지 슈트라우스를 '국민음악가'로 찬양했던 일이 우스꽝스러워지고……. 괴벨스는 수없이 많은 정치집회에서 슈트라우스의 「아름답고 푸른 도나우」를 선전선동의 도구로 연주시켰을 뿐만 아니라 슈트라우스 왈츠의 기품과 낭만성을 개인적으로도 사랑해 왔다. 더군다나 슈트라우스는 원래 오스트리아인이면서도 독일 국적을 취득한 작곡가였기 때문에 나치 독일의 이미지 제고에 더욱 이용가치가 높은 인물이었던 것이다.

고심 끝에 괴벨스는 결단을 내렸다. 요한 슈트라우스의 이름 위에 엑스(x) 자를 긋는다면 국가적으로 망신스러울 뿐 아니라 손해가 너무

나치가 집권할 분위기가
무르익어 가던 독일 베
를린 1920년대 후반의
왈츠. 베를린의 상류사
회에서도 주로 왈츠를
즐겼다.

클 것 같았다. 그래서 그는 역사를 날조하는 편을 택했다. 제국호적청
에 의뢰하여 슈트라우스 가의 호적에서 '유태인' 이라는 흔적을 완전
히 지워버리게 했던 것이다. 당국은 대성당의 혼인성사 기록을 압수했
다. 그런 뒤에 슈트라우스 가는 1941년 2월 20일에 베를린 시에서 발
급한 새 호적을 얻게 되었다. 수정된 호적이었다. 괴벨스는 안도의 숨
을 내쉬었다. 이제 슈트라우스의 왈츠는 영원히 온 세계에 자랑할 독
일의 문화유산으로 남게 되었기 때문이다.

그런데 자료조사에 참여했던 몇몇 학자들이 사건의 진실을 알고 있
다는 게 문제였다. 당국은 그들을 불러들여 은밀히 협박했다. 목숨을

부지하고 싶으면 죽을 때까지 입 다물고 있으라고. 그래서 아무도 이 사실을 발설하지 않았다. 훗날 어떤 왈츠 연구가는 이 일에 대해 농담 조로 이런 추측을 했다. "이 학자들 가운데 누군가는 나치가 압수한 기록 원본이 어디 있는지 알고 있다가, 1945년에 나치 정부가 붕괴된 후 그 원본을 성 슈테판 대성당의 지하 묘지에 다시 갖다놓지 않았을까?"

2차대전이 끝나자 왈츠는 다시 오스트리아에서 선풍적인 인기를 끌기 시작했다. 1900년경의 프랑스 파리에서와 비슷한 상황으로, 해마다 이곳저곳에서 수백 회의 왈츠 무도회가 열렸다. 그리고 빈에서는 정식 무도회가 아니더라도, 요한 슈트라우스 시대와 마찬가지로 모든 술집에서 손님들이 바이올린 연주에 맞춰 왈츠를 추었다. 그러나 가장 유명한 무도회는 역시 '빈 오페라극장 무도회'. 오스트리아 제국시대의 찬란한 영화를 재현하는 이 무도회를 위해 해마다 이 날은 오페라 하우스 객석의 의자가 모두 철거된다.

소비에트에서의 왈츠 수난 시대
'마르크스주의 귀족'들의 왈츠를 탄압한 스탈린

영화 「아이즈 와이드 셧」. 니콜 키드먼이 파티에서 처음 만난 남자와 왈츠를 추는 장면은 다른 영화 속 어떤 댄스 장면보다도 강렬하게 관객을 사로잡았다. 「전쟁과 평화」에서 오드리 헵번의 왈츠가 무도회에 데뷔하는 처녀의 설렘과 기대를 표현하는 청순하고 우아한 춤이었다면 키드먼의 왈츠는 일상의 권태에 지쳐 자신을 일탈의 유혹에 기꺼이 던져넣는 농염하고 퇴폐적인 분위기의 춤이다. 이런 분위기를 더욱 효과적으로 살려준 것은 이 장면에 쓰인 러시아 작곡가 드미트리 쇼스타코비치Dmitri Shostakovitch(1906~1975)의 왈츠. 1938년에 작곡한 그의 두 번째 재즈 모음곡에 들어 있는 '왈츠 2번'인데, 순수한 클래식 왈츠가 아닌 재즈풍이어서 영화 속 주인공들의 혼란스러운 내면 세계를 표현하는 데 특히 적절했다. 이 음악은 영화 「번지점프를 하다」에서 이은주가 이병헌을 이끌어 자연 속에서 함께 왈츠를 추는 장면에도 쓰이면서 우리나라에서 더욱 인기를 얻게 되었다.

처음 보는 악보를 거침없이 완벽하게 연주하는 재능과 감탄할 만한 기억력으로 사람들을 놀라게 했던 쇼스타코비치는 '교향곡 제1번'으

로 이미 열여덟 살에 국제적인 명성을 얻기 시작했다. 그는 쇼팽 콩쿠르 수상 경력이 있는 탁월한 피아니스트이자 작곡가였지만, 음악적 호기심과 실험정신도 강해 클래식 음악을 벗어난 다양한 장르에도 관심을 가졌다. 1930년에 소련의 유명한 재즈 뮤지션 레오니드 유티오소프와 그의 재즈 앙상블 '티 재즈Tea Jazz'를 알게 되자 쇼스타코비치는 금방 그들의 음악에 빠져든다. 이 연주 단체는 사실 정통 재즈보다는 세련된 경음악을 주로 연주했는데, 쇼스타코비치는 그들의 이런 스타일에 자신의 독특한 음악어법을 결합시켜 1934년에 첫번째 재즈 모음곡을 탄생시켰다. 그리고 1938년에 두번째로 완성된 재즈 모음곡 속에 바로 우리 귀에 익숙한 영화 속 멜로디를 담은 '왈츠 2번'이 들어 있다.

무용수이자 안무가인 미하일 바리시니코프와 배우이자 카바레 스타인 라이자 미넬리의 춤

톨스토이의 『전쟁과 평화』에 등장하는 무도회 장면에서도 볼 수 있듯이 19세기 제정 러시아 시대 귀족들은 유럽의 다른 나라들과 마찬가지로 궁정에서 왈츠를 추었으며 요한 슈트라우스의 왈츠를 애호했다. 그러면 러시아혁명이 일어난 뒤에는 어땠을까? 1917년 프롤레타리아 혁명이 일어나고 러시아가 '소비에트 사회주의 공화국 연방'으로 바

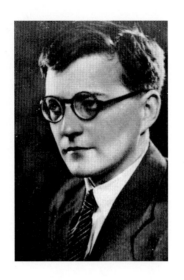

재즈 모음곡으로 현대인의 사랑을 받는 러시아 작곡가 드미트리 쇼스타코비치. 영화 「아이즈 와이드 셧」에 그의 재즈 왈츠가 쓰였다.

뀐 뒤 이 새로운 세계의 지배계급이 된 예전의 프롤레타리아 계급은 유럽 귀족들의 행동양식을 모방하려 했다. 갑자기 하층민에서 '특권 귀족'으로 지위가 바뀌면서 여자들은 파리의 유행, 남자들은 런던 식의 예절을 익히기에 바빴고, 남들과 좀 달라 보이고 싶으면 베를린이나 뉴욕의 유행과 예법을 따랐다. 커플댄스도 그들이 배워야 했던 유행과 예절의 일부였기 때문에 크렘린 궁에서는 여전히 빈의 왈츠가 울려퍼졌다. 그러나 구시대의 풍요로운 정서는 사라지고, 건조하고 공허한 뼈대만 남은 것이 이 시대의 왈츠였다. 결국 1920년대에 소련에서 왈츠를 춘 것은 진짜 프롤레타리아 계급이 아닌 새로운 지배계급이었고 그들은 귀족적인 안락함 속에서 너무도 빠르게 혁명의 정신을 잊어가고 있었다.

1936년에 권좌에 오른 스탈린은 봉건주의적인 문화에 중독된 이 '마르크스주의 귀족'들을 용납할 수 없었고, 왈츠와 왈츠를 추는 무리들을 크렘린 궁에서 깨끗이 청소해 버렸다. 더군다나 요한 슈트라우스의 왈츠들은 나치 독일에서 '국민음악'으로 대접받고 있는 형편이었기 때문에, 전체주의와 투쟁해야 하는 소련의 사회주의자들이 슈트라우스 왈츠에 맞춰 춤을 춘다는 것은 당연히 '반동적'인 행위였던 것이다. 이 무렵 소련에서는 재즈음악 역시 '부르주아 퇴폐문화'로 낙인 찍혀 의심과 적대감 어린 시선을 받아야 했다.

그러나 쇼스타코비치의 재즈 모음곡은 당대 세계의 주류였던 정통

재즈 스타일이 아니고 그가 이미 영화음악과 무대음악으로 충분히 선보였던 경음악 스타일이어서 당국의 비난을 받지는 않았다. 특히 모음곡에 수록되어 있는 '행진곡'은 '붉은 군대'의 활기를 연상시켜 많은 사랑을 받았다. "사회주의에 아부하는 체제옹호적인 예술가", "퇴폐 예술을 생산하는 인민의 적"이라는 완전히 상반된 비난을 함께 감수해야 했던 쇼스타코비치는 평생 정치적 수난이 많은 예술가였다.

참을 수 없는 춤의 가벼움
래그타임과 함께 시작된 새로운 춤의 역사

왈츠, 비엔나왈츠, 탱고와 함께 댄스스포츠 모던 5종목에 포함되는 퀵스텝quickstep과 폭스트로트foxtrot. 둘 다 댄스스포츠 선수권대회에서 유난히 시선을 끄는 경쾌하고 환상적인 춤이다. 그러나 왈츠나 탱고 등 우리 눈에 익숙한 춤과는 달리, 대회가 아니면 거의 구경할 기회가 없는 춤이기도 하다. 이들은 왈츠의 인기를 이어받으며 1차 세계대전 무렵부터 1920년대까지 유럽과 미국에서 선풍적인 인기를 끌었지만 그 뒤로 차츰 새로운 춤에, 특히 다양한 종류의 라틴댄스에 자리를 내주어야 했다.

1910년쯤까지만 해도 커플댄스의 종주국인 영국에서는 춤을 출 때 발레의 테크닉을 적용하고 있었다. 춤추는 사람들은 몸의 중심을 잡거나 스텝을 옮길 때 발레를 하듯 뒤꿈치를 들고 기교적으로 움직였다. 그러나 이런 식으로 춤을 추는 것이 부자연스럽고 피곤하다고 생각한 미국인들은 그저 걸음을 걷는 것처럼 자연스럽게 스텝을 밟기를 원했

198

고, 미국의 댄서였던 버논 캐슬 부부는 이런 일반의 요구를 충족시킴으로써 커플댄스 역사에서 전설적인 커플이 되었다. 캐슬 부부는 '원스텝one step'이라는 춤을 개발해 유럽과 아메리카 전역에 유행시켰으며, 발끝으로 춤추는 대신 발뒤꿈치를 바닥에 붙이고 발 전체를 바닥에 붙여 끌거나 미끄러지게 하는 '캐슬 워크castle walk'로 춤의 스텝을 완전히 바꾸어놓았다.

1차대전을 전후해 폭스트로트라는 새로운 춤이 인기를 끌게 된 것은 1900년 무렵에 '래그타임ragtime'이 출현한 것과 밀접한 관련이 있다. 래그타임은 아프리카 음악을 기초로 한 아프로아메리카 음악의 일종으로, 피아노 연주자는 왼손으로 단조로운 2박자 화음을 연주하면서 오른손으로 싱코페이션을 연주한다. 영화 「스팅」(1973)의 주제곡으로 쓰여 세계적으로 유명해진 스코트 조플린의 「엔터테이너」(1902)는 이 래그타임의 대표적인 곡이다. 뉴올리언즈 재즈가 즉흥연주를 중시하는 데 비해, 래그타임은 조성과 멜로디가 좀더 정형화된 재즈음악이

라고 할 수 있다. 당시 미국에서 탄생한 이 음악과 춤들은 유럽으로 건너가 전쟁 중의 유럽인들을 열광시켰고, 단순하게 반복되는 2박자 비트의 래그타임에 중독되어 버린 사람들은 그때까지 그토록 빠져 있던 왈츠와 탱고를 한동안 잊어버릴 정도였다.

래그타임의 빠른 템포와 흥겨운 멜로디가 동물들의 걸음걸이나 움직임을 연상시키면서 다양한 '동물춤'이 등장하기 시작했는데, 이들 중 처음으로 만들어진 '불프로그홉bullfrog hop'은 황소개구리가 펄쩍펄쩍 뛰는 모습에서 그 이름을 따왔다. 그 다음으로 유행한 것은 칠면조가 종종걸음 걷는 모습을 모방한 '터키트로트'. 그리고 터키트로트의 유행이 사그러들면서 폭스트로트가 새로운 바람을 일으켰다. '여우의 빠른 걸음'을 뜻하는 춤이어서 폭스트로트라고 부른다고 알려져 있지만, 이 춤을 소개한 미국인 해리 폭스의 이름을 딴 것이라는 설도 있다. 이밖에 타조의 걸음걸이를 흉내내는 춤 등 다양한 동물춤이 선보였는데, 점잖은 사람들은 이 동물춤이 외설적인 성격을 띠고 있다는 이유로 외면하기도 했지만 대세를 거스를 수는 없었다.

댄스스포츠 선수들 중에는 부부나 남매로 이루어진 커플이 많다. 대회에서 퀵스텝을 추고 있는 안드레아 베어와 호르스트 베어 커플

왈츠의 우아함과 폭스트로트의 경쾌함을 섞어놓은 듯한 퀵스텝은 템포가 상당히 빠른 춤이어서 균형을 잃지 않는 것이 무엇보다도 중요하다. 잘못하면 몹시 서두르며 박자를 쫓아가는 듯한 인상을 주기 때문에, 스텝을 정확하고 빠르게 옮기면서도 상체로는 여유와 유연성을 보여주어야 한다. 물밑으로는 끊임없이 빠르게 발차기를 하면서도 수면 위로 보이는 모습은 더없이 가볍고 우아한 백조를 연상하면 될까? 어쨌든 퀵스텝은 이 춤을 바라보는 사람에게 공중을 나는 듯한 가벼운 느낌과 함께 벅찬 삶의 기쁨을 느끼게 해준다. 그러나 댄스스포츠 경연대회에서 참가자가 넘어지는 사고가 빈발하는 춤도 바로 이 퀵스텝이다. 캐슬 부부의 원스텝에서 발전한 춤이면서 당시 미국 흑인들이 추던 찰스턴 춤을 기초로 하고 있어 처음에는 '퀵타임 폭스트로트 앤드 찰스턴' 이라는 긴 이름으로 불렸지만, 1924년에 '퀵스텝' 이라는 명칭이 정착되었다.

폭스트로트와 퀵스텝은 넓은 공간을 필요로 하는 춤이기 때문에 규모가 작은 파티나 댄스 바에서 추기에는 어려움이 있다. 그러나 춤의 규칙이 엄격하고 복잡한 편이어서, 우열을 가리는 댄스 경기 종목으로는 오히려 적합한 춤이라 할 수 있다.

지배권력의 과시, 궁정댄스

5

구속받는 귀족, 자유로운 평민
긴 드레스와 딱 붙는 바지 때문에 어색하게 춤춘 귀족들

"요즘 우리나라 부유층의 젊은 여성들은 '맨 얼굴 미인'이 되려고 열을 올리고 있다. 짙은 화장으로 피부의 결점을 커버하는 여성은 비웃음거리가 된다. 점이나 주근깨를 없애는 것은 기본이고 박피 수술과 고가의 기능성 화장품으로 피부를 맑고 희게 가꿔, 자신이 졸부 가문 출신이 아니라 타고난 귀족 신분임을 과시하려는 것이다. 진짜 귀족으로 보이려면 명품 핸드백뿐 아니라 '명품 피부'를 가져야 한다. 그리고 이런 피부를 가꾼 여성들은 파티에도 맨 얼굴로 나와 피부 경쟁을 벌인다." 어느 잡지에서 읽은 기사의 내용이다.

귀족으로 살겠다는 생각 자체도 시대착오적이지만 '명품 피부'라는 우스꽝스러운 표현이 더욱 실소를 자아내게 했는데, 이런 현상을 보면 예나 지금이나 허영심이 인간의 삶을 얼마나 불편하게 만드는지 알 수 있다.

신분제도가 존재하지 않는 오늘날까지도 스스로 귀족이 되겠다며, 옛날 귀족들이 신분 과시를 위해 기울였던 갖가지 번거롭고 불편한 노력을 행하는 사람들이 있으니 말이다.

브뤼겔이 1567년경에
그린 「혼례식 춤」. 자유
롭지만 방만하지 않게
춤추며 즐기는 농민들의
모습이 그려져 있다.

물론 서구의 옛날 귀족들은 바깥에서 노동을 하지 않아 피부가 희고
깨끗했으며 이 흰 피부가 이들을 평민과 구분 짓는 기준이 되었다. 귀
족을 뜻하는 '블루 블러드blue blood'라는 표현은 귀족의 신분을 상징하
는 푸른색에서 나온 말이기도 하지만, 창백한 피부에 유독 도드라져
보이는 푸른 정맥 때문에 그런 이름이 붙었다고도 한다. 구릿빛으로
그을은 농민들이 볼 때 그런 귀족들은 아마 핏속까지 빛깔이 다른 사
람들처럼 보였을 것이다.

춤출 때의 신체 접촉이 종교적인 근거로 금기시되었던 중세가 지나
가고 르네상스 시대가 도래하자 남녀가 손을 맞잡거나 허리를 감싸고
춤을 추는 커플댄스가 빠르게 발전하기 시작했다. 15~16세기 유럽의
시골 사람들은 들에서 일을 하다가 해가 저무는 시간이 되면 집에 돌
아가기 전에 다 함께 어울려 즐겁게 춤을 추었고, 춤을 추다가 사랑이
싹터 결혼에 이르는 젊은이들도 흔했다. 평민들이 금기나 수치심 따위

를 모두 잊은 채 열에 들떠 자유롭게 춤을 즐긴 것과는 달리 궁정무도
회에서 춤을 추는 귀족들은 남녀간에 점잖게 거리를 두었는데, 그것은
엄격한 궁정 예법 때문이기도 했지만 상당 부분은 몸의 움직임을 제약
하는 의상 때문이었다.

1470년경에 궁정무도회를 묘사한 프랑스 회화 작품을 보면 여성들
은 웨딩드레스 베일처럼 뒷자락이 길게 끌리는 드레스 차림이고 남자
들은 짧은 웃옷에 스타킹처럼 붙는 바지를 입고 있다.

"당시에는 여성의 치맛자락이 바닥에 끌리는 스타일이 대유행이었
다. 묵직한 천으로 만든 치맛자락이 최장 5미터까지 바닥에 끌리도록
했기 때문에 날렵하게 춤을 추는 일은 불가능했다. 몸을 거의 움직일

길게 끌리는 스커트와
과장된 머리장식은 귀족
들에게서 자유롭게 춤출
자유를 박탈했다.

알브레히트 뒤러의 동판
화 「춤추는 두 농민」.
1514년 작

수 없을 정도로 꼭 달라붙는 남성들의 의
상은 여러 문학작품 속에서 조롱거리로
등장했다. 앞코가 뾰족하게 위로 들려 있
는 구두는 발가락 앞쪽으로 발 두 개를 더
이어놓은 것만큼이나 길었다."

이 시대의 풍속도를 묘사한 역사학자의
이 글과 비교할 때, 네덜란드 풍속화가 브
뤼겔Pieter Bruegel(1524/30년경~1569, 원음을
따라 '브뢰헬'로 부르기도 한다)의 그림 「혼
례식 춤」에 등장하는 농민들의 차림새는
춤추기에 훨씬 적합하게 보인다. 그림 속
의 인물들이 남자와 여자를 가릴 것 없이
다들 팔과 다리를 자유롭게 치켜들고 있
으니 말이다.

귀족들의 경우에는 후대로 가도 상황이
그리 나아지지 않았다. 끌리는 치맛자락
유행이 사라진 뒤 17~18세기에는 의자에 앉기가 불가능할 정도로 넓
게 부풀린 치마가 유행했고, 가슴을 한껏 위로 끌어올려 옷 밖으로 반
쯤 드러내는 유행 때문에 난방도 제대로 안 되는 궁정의 넓은 홀에서
폐렴에 걸려 일찍 죽는 여성이 속출했다.

"드레스의 윗부분에서는 옷감을 무척이나 아끼고 절약한 듯이 보이
지만 치마 쪽으로 가면 네 겹, 다섯 겹씩 천을 겹쳐 만드는데, 그 겹치
마에 교묘하게 절개선을 넣어 춤출 때 가장 안쪽에 입은 속옷이 살짝
보이도록 만들었다"는 기록도 보인다. 게다가 남녀 구분 없이 묵직하
게 얹고 다녀야 하는 가발은 춤의 자유를 더욱 제약했다. 특히 여성의

높게 틀어올린 머리 위에는 갖가지 장식이 붙어 있어 여성들은 마치 기계인형처럼 기괴한 모습으로 조심스럽게 움직일 수밖에 없었던 것이다.

오직 한 사람의 군주를 위한 궁정무도회

춤으로 지배권력을 강화한 태양왕 루이 14세

프랑스의 루이 14세(1638~1715)와 당시 궁정악장 장바티스트 륄리를 주인공으로 내세운 제라르 코르비오 감독의 영화 「왕의 춤」이 상영되었을 때 영화를 본 많은 사람들이 물어왔다. "프랑스의 루이 14세가 영화에 나오는 것처럼 정말 '춤추는 왕'이었나요?" 근엄하고 욕심 있어 보이는 얼굴에 화려한 망토를 걸친, 역사책 속 나이 지긋한 루이 14세의 초상만을 알고 있는 우리들에게는 영화 안에서 궁정 발레의 주인공으로 등장하는 젊고 매혹적인 루이 14세(브누아 마지멜 주연)의 모습이 그저 영화 속 허구에 불과한 것으로 보일 수도 있다. 17세기 유럽 절대왕정을 대표하는 군주 루이 14세. 베르사유 궁전을 짓고 자신을 "신의 아들"이라 칭했으며 재무장관 콜베르를 기용해 중상주의 정책을 펴서 무역을 활성화시키고 제국주의 침략의 기틀을 닦은 그 막강한 '태양왕' 이, 우스꽝스런 옷을 걸치고 궁정 대신들 앞에서 원맨쇼나 하고 있었단 말인가?

물론 루이 14세가 대신들을 즐겁게 해주려고 독무대를 꾸며 춤을 춘 것은 아니다. 그는 유럽에서 최초로 춤을 정치에 이용한 군주였다. 루

이 13세가 죽고 다섯 살에 왕위를 계승한 그는 모후의 섭정 중에 귀족·시민 반란인 '프롱드의 난'이 일어나자 어머니와 함께 궁을 떠나 피신하는 처지에 놓이는데, 이때 겪은 고통과 불안 때문에 훗날 왕권 강화에 더욱 힘을 쏟게 된다. 루이 13세 사후에 실권을 쥐고 있던 재상 마자랭이 1661년에 죽자 루이 14세는 친정親政을 시작하면서, 재상제를 폐지하고 법원의 칙령심사권을 박탈하는 등 모든 권력을 자신에게 집중시켰다. 이런 과정에서 그는 스스로를 궁정 귀족들 앞에서 신격화할 프로그램이 필요했고, 그 프로그램의 도구로 음악과 춤을 이용했던 것이다. 귀족들이 왕의 권력에 철저히 복종하게 하려면 왕은

1653년 파리에서 아폴론 신으로 분장하고 「밤의 발레」 주역으로 무대에 선 열다섯 살의 루이 14세

귀족의 하나가 아니라 그들과는 전혀 다른 신과 같은 존재임을 인식시킬 필요가 있었다. 스스로를 신격화하는 데 가장 효과적인 상징은 태양이었다. 태양이 있어야 세상 만물이 존재할 수 있고, 별들은 태양을 중심으로 돌기 때문이다.

어릴 때부터 궁정 발레에서 주역을 맡았던 루이 14세는 열다섯 살 때 「밤의 발레」라는 작품에서 태양의 신 아폴론으로 출연했는데, 이때 그는 눈부신 황금빛 무대의상에 태양을 상징하는 황금빛 머리장식을 달고 등장해 귀족들을 심리적으로 제압했다. 이때부터 그는 극작가 몰리에르와 작곡가 륄리를 양날개로 거느리고 궁정에서 자주 무도회와

예술제를 열어, 예술로 자신의 신성을 과시하는 한편 귀족들의 관심을 정치에서 예술활동으로 돌리는 이중의 전략을 구사했다. 원래 이탈리아 출신이면서 서른도 안된 젊은 나이에 궁정악장으로 임명된 륄리는 루이 14세를 위해 남성적이고 힘이 넘치는 발레곡을 작곡하고 직접 안무까지 맡아 궁정행사 때 왕이 춤으로 찬란한 위엄을 떨칠 수 있게 해주었다.

절대왕정시대는 이미지 메이킹의 시대이자 레프리젠테이션의 시대였다. 루이 14세뿐만 아니라 유럽 전역의 제후들은 귀족과 민중 앞에 어떤 모습으로 자신을 드러내 보일까를 고심했으며, 전문가 그룹을 곁에 두어 조직적이고 체계적인 방법으로 자신이 '등장' 하는 장면을 기획하고 연출하게 했다. 그래서 춤과 음악을 비롯한 문화 전체가 정치적인 의미를 띠게 되었다.

엄격한 예절과 규범이 중시된 귀족 사회의 춤. 1642년경, 「춤을 추는 커플」

루이 14세의 궁정무도회 풍경을 묘사한 피에르 라모의 그림을 보면, 옥좌에 앉은 왕을 중심으로 좌우로 반원을 그리며 귀부인들과 귀족 남성들이 앉아 있다가 한 커플씩 손을 맞잡고 왕 앞으로 걸어나가 절을 하고 춤을 추기 시작한다. 당시의 궁정무도회에서는 요즘 오스트리아 빈에서 각국 명사들이 모여 벌이는 오페라하우스 무도회 따위와는 비교도 안 될 만큼 그 춤의 규칙과 예법이 복잡하고 엄격했다고 한다. 궁정무도회란 군주에게 경의를 표하기 위한, 오로지 절대군주 한 사람을 위한 행사였기 때문이다. 어떤 자세와 동작이 어떤 의미를 표현하는가를 일일이 외우고 정해진 박자와 안무에 따라 움직여야 할 뿐 아니라, "엄지와 검지손가락은 부드럽게 모아 쥐되, 나머지 손가락은 나란히 붙여야 한다. 손에 낀 다이아몬드 반지를 자랑하려는 듯 손가락을 쫙 벌려 펼쳐 보여서는 안 된다⋯⋯." 등의 세세한 규범까지 지켜야 했으니, 귀족들은 무도회에 나갈 때마다 설렘은커녕 스트레스만 잔뜩 받았을지도 모른다.

춤을 위한 춤곡 vs. 음악을 위한 춤곡
상공업자들의 극장 투자로 시작된 콘서트 유행

17세기 전반까지만 해도 궁정댄스의 동작과 예절은 상당히 엄격한 형식의 지배를 받았다. 궁정무도회에서 연주되는 음악들은 오로지 춤을 추는 사람들을 위해 작곡된 것으로, 춤곡 이외의 다른 기능은 없었다. 다른 용도로 쓰이는 일이 있었다면 귀족들이 만찬 때 식사를 하면서 연주자들을 불러 춤곡을 즐기는 정도였다. 모차르트의 오페라 「돈 조반니」에서 주인공 돈 조반니는 혼자 식사를 하면서도 악사들을 불러 음악을 연주시킨다.

17세기 초 독일 무곡의 기본 형식은 알르망드-쿠랑트-사라방드-지그였는데, 이런 곡들 사이에 미뉴에트, 부레, 가보트, 피스피에 같은 프랑스 춤곡들이 섞여들어 갔다. 그런데 이런 바로크 시대의 춤들을 지금은 세계 어디서도 볼 수 없기 때문에, 바흐 등의 음악을 통해 알르망드니 쿠랑트니 하는 명칭에 익숙한 클래식 음악 애호가들은 이 춤곡들이 연주회용으로만 존재했다고 잘못 생각하기도 한다. 그러나 이런 춤곡들은 발생 초기에는 모두 춤을 추기 위해 만들어진 음악이었다.

한양대 음악연구소에서는 바로크 댄스의 세계적인 권위자인 영국

의 메리 콜린스와 독일의 위르겐 슈라페, 그리고 비올 4중주단 '판타즘'을 초청해 공연무대를 마련한 일이 있었는데, 여기서 관객은 이제까지 이름만 듣던 미뉴에트, 가보트, 파스피에 같은 춤들을 짧게나마 경험할 수 있는 소중한 기회를 가졌다.

유럽의 기악곡들은 모두 춤곡에서 비롯되었다고 해도 지나친 말이 아닌데, 17세기 중반을 지나면서부터는 이 춤곡들이 형식적인 면에서 점점 복잡하고 세련되어져서 음악에 맞춰 춤을 추는 일이 거의 불가능할 정도가 되었다. 춤을 추기에는 음악이 지나치게 기교적이었기 때문으로, 결국 춤의 '코르셋'을 음악이 물려받은 셈이다. 1749년 봄에 영국과 프랑스가 화의를 맺게 되자 영국에서는 이를 축하하기 위해 런던 그린파크에서 불꽃놀이 축전을 벌였다. 이 행사를 위해 작곡된 음악이 바로 헨델의 「왕궁의 불꽃놀이」. 이 곡 역시 한 곡만 행진곡풍이고 나머지 2, 3, 4곡이 모두 '느리고 장중한' 혹은 '가볍고 템포가 빠른' 춤

2003년 5월, 메리 콜린스와 위르겐 슈라페가 금호 아트홀에서 르네상스와 바로크의 춤들을 선보였다. 한양대학교 음악연구소 자료사진

곡들로 이루어져 있는데 이 가운데 특히 미뉴에트가 유명하다.

춤에 예속되어 있던 음악이 차츰 독자적으로 발전해 가면서 유럽에서는 '콘서트'라는 것이 유행하기 시작했다. 물론 그 이전에도 음악을 연주하는 콘서트가 존재했지만, 그것은 궁정이나 귀족의 저택에서 특별한 소수를 위해 이루어진 연주회였다. 그런데 17세기 들어 상공업으로 돈을 번 자영업자들이 극장에 투자해 도시마다 상업적인 연주회장을 개관하게 되면서 일반 대중을 겨냥한 콘서트가 속속 기획되었던 것이다. 물론 귀족들이라고 해서 모두 음악에 조예가 깊었던 것은 아니지만, 소수의 특정 관객이 아닌 다수의 대중을 상대로 하는 연주회인 만큼 음악도 달라질 수밖에 없었다. 입장료 수입을 의식하게 된 작곡가들은 청중이 쉽게 이해하고 좋아할 수 있는 음악을 작곡하려고 노력했다. 그래서 아름다운 선율과 단순함이 작곡에서 무엇보다도 중요해졌다.

대중에게 사랑받기 위한 예술가들의 이런 노력은 18세기 빈 고전주의 양식에서도 두드러진다. 당시 모차르트의 아버지 레오폴트는 아들에게 "대중적인 작품을 써서 유명해져야 한다"고 격려하는 편지를 보내기도 했다.

"오로지 짧게, 가볍게, 대중성 있게 써라. (……) 곡이 자연스럽게 물 흐르듯 가볍게 들리면서도 엉성하지 않고 치밀하게 작곡되어 있다면, 소품이라도 걸작이 되는 법이니까. (……) 작곡을 할 때는 음악에 조예가 깊은 청중뿐만 아니라 음악을 전혀 모르는 청중도 염두에 두어야 한다. 음악을 제대로 들을 줄 아는 청중이 열 명이라면 그렇지 못한 청중이 백 명이니 말이다. 그러니 호기심 어린 청중의 귀를 즐겁게 해 주는 이른바 '대중성'을 잊지 말아야 한다."

이런 아버지의 편지에 모차르트는 자신이 콘서트 피아노 곡을 작곡

할 때 "너무 어렵지도 너무 쉽지도 않게" 쓰려고 노력하며, 음악 전문가들을 만족시키면서 동시에 음악을 전혀 모르는 청중까지도 "왠지 모르게 만족스러운 기분이 들게" 하는 음악을 작곡한다고 답했다. 너무 어렵지도 쉽지도 않게 작곡하는 것. 쉬운 말 같지만 오로지 대가에게만 가능한 일이다.

1772년 J. 콜드웰의 「알르망드 춤」

냉정함의 미덕을 강조하는 귀족 춤, 미뉴에트

귀족에게 춤은 취미가 아니라 필수과목

17세기 바로크 시대에 유럽 귀족들이 가장 '귀족적인 태도'로 여겼던 것은 바로 '냉정함'이었다. 귀족이라면 어떤 일에도 흥분하지 않는 여유와 남을 비웃을 줄 아는 유머감각을 지녀야 했다. 적당히 무심하고 대범하지만, 그러면서도 완벽하게 예의를 갖추어 말하고 행동하는 것이 귀족적인 처신이었다. 타인을 위한 깍듯한 배려 역시 따뜻한 가슴이 없는 형식적인 예절이었고, 이성으로 감정을 억압하고 감정에 철저히 거리를 두는 잔인할 정도의 차가움이 귀족 특유의 매력이었다. 르네상스 시대 귀족들이 추구하던 자연스럽고 열정적이며 자유로운 삶의 태도는 바로크 시대로 넘어오면서 이성과 형식에 갇혀 질식하고 말았다. 바로크 시대를 다룬 영화에 등장하는 유럽의 왕족이나 귀족들이 보여주는 몸짓, 손짓 또는 표정이 오늘날의 시각에서 보면 지나치게 과장된 것으로 보이지만, 그런 모습이 그들에게는 실질적인 규범의 일부였다.

이처럼 귀족들이 기본적으로 지니게 되는 침착하고 기품 있고 세련

된 태도는 어릴 때부터 받는 교육을 통해 오랜 세월을 두고 다듬어진 것이었는데, 이 교육에서 가장 큰 비중을 차지하는 것이 바로 춤이었다. 아무리 학식이 높고 인품이 남다른 귀족 청년이라 해도 춤 솜씨가 뛰어나지 못하면 존경과 선망의 대상이 될 수 없었고, 마음에 드는 여성에게 구애할 기회를 얻을 수도 없었다. 그래서 귀족계급의 젊은이들에게 춤은 취미생활이 아니라 필수과목이었다.

이름을 다 외우기도 어려울 정도로 수없이 많은 춤이 있었지만 이 시대를 대표하는 춤은 미뉴에트이다. 절도와 화려한 형식미를 무엇보다도 강조하는 미뉴에트는 앞에서 말한 귀족적 특성에 가장 잘 어울리는 춤이기도 했다. 그러나 이 미뉴에트 역시 가보트, 지그, 파사칼리아, 샤콘, 사라방드 같은 다른 궁정무용들처럼 음악적으로는 민속무용

심리적, 신체적 거리를
유지해 귀족의 품위를
강조했던 춤, 미뉴에트.
1682년 「스트라스부르
의 미뉴에트」

에 뿌리를 두고 있다. 이 춤을 출 때는
보폭을 작게 해 스텝을 밟기 때문에,
'작다' 라는 불어 형용사에서 '미뉴에
트' 라는 이름이 생겼다고 한다. 춤 레슨
을 받으려고 군사훈련 감독을 빼먹을
정도로 춤에 빠져 있었던 프랑스 국왕
루이 14세가 자신의 댄스 교사 피에르
보샹과 함께 날마다 안무를 하며 춤을
연습하던 중에 미뉴에트를 개발해 궁정
무도회에서 소개했다는 설도 있다.

왈츠와 같은 4분의 3박자 춤곡이긴
하지만, 파트너끼리 얼싸안고 끝없이
회전하며 두 사람이 하나가 되는 왈츠
와는 달리 미뉴에트에서는 남녀 각자가
당당한 자세로 상대방을 마주 보며 연
극적이고 섬세한 손발의 움직임을 보여
주기 때문에 처음부터 끝까지 두 사람

각자로 남게 된다. 왈츠 같은 '몰아의 경지' 따위는 결코 존재하지 않
으며, 오히려 춤을 추고 있는 상대방을 분명한 타자他者로 의식하게 되
는 것이다. 귀족계급이 어떤 춤보다도 미뉴에트를 선호했던 이유는 요
란한 가발, 예장용으로 차고 있는 칼, 여성의 잔뜩 부풀린 스커트, 남성
의 달걀형 반바지와 스타킹 등으로 이루어진 자신들의 우아하고 위엄
있는 외관을 이 춤의 스텝이나 동작이 잘 살려준다고 생각했기 때문이
며, 특히 춤을 추면서도 전혀 열을 올리지 않고 파트너와 심리적 거리
를 유지하며 귀족 특유의 냉정함을 지킬 수 있기 때문이었다.

바로크 시대의 그 많은 춤들이 모두 사라져가는 동안 미뉴에트는 지칠 줄 모르는 인기를 누리며 19세기 초까지 무도회장에서 살아남았다. 온 세상이 왈츠에 미쳐 마침내 미뉴에트를 잊게 될 때까지 말이다. 바흐와 헨델은 모음곡suite 속에 미뉴에트를 도입했고 하이든은 미뉴에트를 교향곡에 사용했으며 모든 시대를 통틀어 가장 많은 미뉴에트를 작곡했다. 스스로도 댄스광이었던 모차르트 역시 130곡이나 되는 미뉴에트를 작곡했고, 베토벤은 미뉴에트를 스케르초로 발전시키기도 했다. 그래서 미뉴에트라는 춤이 역사의 무대에서 사라진 뒤에도 우리는 유명 작곡가들의 음악 속에서 끊임없이 미뉴에트를 들을 수 있다. 그 음악은 한결같이 아름답지만 춤은 너무 격식을 차리다 보니 조금은 우스꽝스럽게 보이는 것이 사실이다.

공포의 '빨간 구두'

신을 찬미하지 않는 춤은 악마의 춤

밤에 아이들을 재우려고 읽어주는 동화들 가운데 충격적이고 무시무시한 내용을 담은 이야기들이 적지 않게 들어 있다는 사실은 여러 연구가들이 지적해 왔지만, 그 중에서도 안데르센의 「빨간 구두」는 엽기적인 동화의 으뜸이라 할 수 있다. 카렌이라는 소녀가 빨간 구두를 너무나 좋아해서 어른들의 말을 듣지 않고 그 구두를 신고 교회까지 갔다가, 영원히 춤을 추어야 하는 마법에 걸려 구두를 발에서 떼어낼 수 없게 되자 결국 양쪽 발목을 자르게 된다는 끔찍한 이야기. 여성의 허영심과 성적 호기심에 대한 경고로 쓰여진 이 작품은 그 묘사의 생생함은 높이 살 만하지만, 부모가 어린 딸에게 생각 없이 들려주어서는 안될 '문제 있는' 동화다.

안데르센은 경건한 어머니에게서 루터교 신앙을 교육받고 자라났고 이 교육의 영향이 그의 작품 곳곳에 녹아 있음을 볼 수 있다. 그리고 그가 동화를 쓴 19세기 중반에는, 차츰 자신의 권리를 주장하며 자유분방해져 가는 여성들에게 위기감을 느낀 남성들이 기독교적 규범을 내세워 여성에 대한 새로운 억압을 시도하고 있었다. 그런 배경을

춤의 위험은 어느 시대에나 꾸준히 강조되어 왔다. 사진은 오페라 공연 속의 커플댄스

고려한다면, 「빨간 구두」를 그처럼 잔혹한 이야기로 만든 이유가 '방종한 여성이 받게 될 벌'에 대한 공포를 머릿속에 뚜렷이 각인시키기 위해서였음을 알 수 있다. 주목할 만한 것은 이 방종의 대표적 표현이 바로 '춤'이라는 사실이다. 우리나라에서도 '춤바람'이라는 말로 춤을 부도덕 또는 방종과 연관시키는 경향이 있지만, 커플댄스의 역사 초기에는 유럽인들 역시 춤을 악마와 관련시키는 시각이 지배적이었다.

기독교 이외의 고대 종교에서는 춤이 대체로 종교 제의의 일부였지만, 신들에게 제사를 올리며 탈혼상태에 이를 정도로 춤을 추는 일을 기독교에서는 '이교적'인 행위로 규정하고 금지했다. 음악에서와 마찬가지로 형식미를 살려 신을 찬양하는 춤은 허용했지만, 춤으로 엑스터시 상태에 이르는 것은 악마에게 혼을 넘겨주는 일이라고 보았던 것이다.

"중세 초기 가톨릭 교회에서 하느님을 찬미할 때도 '천사들의 윤무'는 익숙한 풍경이었다. 성인들과 성모 마리아까지도 찬미의 춤을

보여준다. 이때 손뼉을 치고 발을 구르는 동작은 지옥의 대왕을 몰아내려는 몸짓이었다."

이런 기록에서 보듯 교회에서도 종교적 의미에서 춤을 받아들이긴 했지만, 육체의 욕망을 표현하는 춤은 철저히 억압되었다. 전례의 일부로 군무를 출 때도 남자들끼리만 추게 하고, 여성이 춤에 참여하는 것을 꼭 필요한 경우가 아니면 허용하지 않았다. 그러나 아무리 엄격한 법규라 해도 인간의 상상력과 춤에 대한 욕구를 완전히 잠재울 수는 없었다. 사순절이 시작되기 전에 사육제(카니발) 시기가 오면 남녀가 한데 어울려 마음껏 먹고 마시다가 서로 끌어안고 미친 듯이 춤을 추었다. 사육제는 유럽에 기독교가 퍼지기 이전부터 존재했던 이교異教 전통에서 비롯된 축제였기 때문에, 이때만큼은 사람들이 기독교적

규범에 얽매이지 않고 분방한 분위기에서 무질서를 즐겼던 것이다. 교회 당국에서는 사육제를 몹시 언짢게 여겼지만 그 자체를 금지할 수는 없었다.

　여럿이 모여 기도를 하거나 채찍으로 자신의 몸을 때리는 고행을 하다가도 사람들은 어느 순간부터 이성을 잃고 벌떡 일어나, 마치 간질 발작이라도 일으키듯 몸을 비틀며 격렬하게 춤을 추었다. 이들은 밤새도록 고함을 지르며 춤을 추다가 마침내 탈진해서 쓰러지곤 했다. 11세기에서 14세기까지 자주 볼 수 있었던 장면으로 기록된 이런 일들은 특히 페스트가 유행하거나 기근이 도는 등의 어려운 시기에 흔했다. '타란툴라'라는 거미에 물려 이런 발작증세를 나타내는 것이라는 말도 있었으나, 현대 의학에 의하면 전혀 근거 없는 추측이라고 한다. 당시에는 이를 '무도병舞蹈病'이라 불렀고 이런 증세가 나타나는 사람들을 악마에게 홀린 사람으로 간주했는데, 17세기 이후 의학자들은 이런 증세가 곰팡이 핀 밀가루로 만든 호밀빵을 먹어 생기는 맥각중독증에 의한 것임을 밝혀냈다. 이처럼 인간은 어떤 환경과 조건에도 굴하지 않고 춤을 추어왔는데, 일단 빠져들면 스스로의 의지로 멈추기 어려운 '중독성' 때문에, 춤의 위험은 어느 시대에나 꾸준히 강조되어 왔다.

댄스 교사의 생존 전략

쉬운 춤을 복잡하게 포장하는 기술

파리 소르본 대학 역사학 교수이며 춤 연구가인 헤스는 '춤과 철학'이라는 심포지엄에 발표자로 참석했다가 즉흥적으로 가벼운 무도회를 제안했는데, 그 무도회에서 독특한 체험을 했다고 한다. 심포지엄 참가자의 대부분은 철학자, 춤 평론가, 무용가, 기자들이었는데 무대에서 활동하는 전문 무용가들이나 유명 댄스 교사들이 왈츠나 탱고 같은 커플댄스에서 그와 호흡을 맞추는 데 누구보다도 어려움을 겪었다는 것이다. "오히려 가장 춤을 못 출 것이라고 생각했던 철학자들이 잠시 스텝을 익힌 뒤에는 소박하나마 수월하게 춤에 적응했다." 헤스는 그렇게 말했다. 이런 체험을 통해 그는 무대 위의 춤과 일반 무도회의 춤이 상당히 다른 것임을 깨달았다. 춤에 일가견이 있다고 자부하는 사람들은 함께 춤출 때 여성이든 남성이든 무조건 상대를 자신이 리드하려 하거나 무대 위의 과장된 제스처를 보여주려는 경향이 있는데, 이런 태도가 흔히 '살롱 댄스'라 불리는 평범한 사람들의 커플댄스에서는 부적절하다는 것이다.

서양의 댄스 교사들은 18세기까지 작곡가나 연주자들과 마찬가지

로 귀족의 궁정에 살며 귀족 자녀들에게 댄스 교습을 해 생계를 꾸려 갔다. 명예와 호사를 누리긴 했지만 아무리 유명한 댄스 교사라 할지라도 실질적으로는 귀족의 하인에 불과했다. 그들은 우선 음악적 소양이 뛰어나야 했고, 레슨 때는 가발을 쓰고 예장용 칼을 찬 정장 차림으로 직접 악기를 연주하며 춤을 지도했다. 댄스 교사는 춤의 스텝과 동작을 가르치고 음감을 훈련시키는 일뿐만 아니라 사교예절을 가르치고 정신수련을 지도하는 역할도 맡고 있었기 때문에, 나름대로 확고한 철학을 지니고 있었고 사람들에게 큰 존경을 받았다.

　그러나 서민들은 이런 댄스 교사 없이도 민속음악을 토대로 다양한 춤을 개발하고 발전시켰다. 상공업으로 부를 축적한 부르주아 계급이 성장하면서 그들 역시 댄스 교사를 초빙해 자녀들에게 춤을 가르쳤는데, 이 부모들은 춤 솜씨가 자녀의 출세와 결혼에 상당히 중요한 영향

마비 오레올리의 「살레르노 공의 춤」. 1746년경의 가보트를 보여준다.

을 미친다는 사실을 확실하게 인식하고 있었다. 차츰 이들의 수요가 커지자 교사들은 상업적인 댄스 교습소를 세워 독립하면서 피고용인의 지위에서 사업가로 변신했다.

초기에는 '너무 단순하다' 는 이유로 왈츠를 가르치려 하지 않았던 댄스 교사들은 19세기의 그 폭발적인 인기 앞에서 어쩔 수 없이 왈츠를 수용하고 그 춤을 일반에게 가르쳤다. 그러나 왈츠의 단순함 때문에 가르칠 내용이 금방

바닥나자 그들은 '앞으로 어떻게 먹고살 것인가' 를 고민해야 했고, 댄스 강습을 계속하기 위해 적극적으로 폴카를 보급했다. 그리고 이후 주기적으로 새로운 춤을 만들어 퍼뜨렸다. 1845년경에는 마주르카를 보급하려 했으나 이 폴란드 춤은 고난도 동작이 많아 일반인이 배우기에 너무나 어려웠고, 프랑스인들은 이 춤을 통 익히지 못했다. 새로운 춤이 인기를 끌기 위해서는, 왈츠처럼 너무 단순해서 별로 배울 것이 없어도 안되지만 반대로 너무 복잡하고 어려워 배우는 학생의 용기를 꺾어버려서도 안되었던 것이다. 왈츠나 폴카를 적당히 변형한 춤들을 진짜 '새로운' 춤인 양 보급하기 위해 댄스 교사들은 동유럽 언어나

영어로 된 그럴 듯한 이름들을 만들어냈다. 레도바, 크라코비아크, 바르소비엔느, 스코틀랜드댄스 같은 것들이 그런 춤이다.

1850년대 이후에 댄스 교사들이 몰두한 과제는, '춤은 누구든지 배울 수 있도록 쉬워야 하나 까다로운 형식을 갖춰야 한다' 는 자신들의 모순적인 주장을 일반에게 납득시키는 일이었다. 각각의 춤이 쉬운 것 같으면서도 엄격한 형식에 묶여 있다는 사실을 증명하기 위해 이들은 전문적인 댄스 교본들을 출판했다. 그러나 아무리 춤을 잘 추는 사람들이라 해도 이 교본을 보고 춤을 배우는 일은 거의 불가능했다. 그러나 춤 잘 추는 파트너에게 몇 분 간만 기본 스텝을 배우면 금방 그 춤을 출 수 있었다. 결국 댄스 교사들은 '쉬운 것을 복잡하게 보이도록 포장하는 기술' 을 시대 변화에 대처하는 생존전략으로 택했던 것이다.

█ 아흔 살 생일파티 때 왈츠를 췄죠
█ 부럽지만 선뜻 용기 안 나는 커플댄스

우리나라에서는 '춤추는 일'을 사회규범이나 일상성에서 벗어나는 예술적 '끼'의 표현으로 보는 경향이 있다. 심지어는 사회적 일탈로 간주하기까지 한다. 어느 여성장관이 취미로 춤을 춘다는 사실이 취임 초부터 대단한 뉴스거리가 되는 것만 봐도 알 수 있다. 한국 사람이 한국 무용을 배운다는데 그게 어째서 놀라운 일일까? 그런데도 사람들은 '춤추는 장관'이라는 타이틀을 부여해 그 장관을 아주 특이한 사람으로 만든다. 춤은 무당이나 광대패나 유흥업소 종업원 같은 사회의 독특한 소외 계층, 혹은 타고난 예술가들에게만 허락되는 것이라고 생각하기 때문이다.

반대로 서구에서는 춤을 춘다는 사실이 건전하고 견실한 사회구성원임을 증명하는 신원보증서가 된다. 궁정 귀족들 사이에서 그리고 시골 평민들 사이에서 동시에 발전해 온 커플댄스는 신분제가 붕괴되고 시민사회로 진입하는 시기에 하나로 통합되어, 교양과 경제력을 갖춘

시민계급, 즉 부르주아 계급의 필수교양과목이 되었다. 무도회가 상류층의 대표적인 사교 수단이었기 때문에 댄스 교사들은 춤뿐만 아니라 기본적인 대인관계의 예절을 가르쳤고, 누구든지 춤을 잘 추지 못하면 사회적으로 성공하기 어려웠던 것이다.

독일을 대표하는 현대작가 토마스 만의 소설 『토니오 크뢰거』에서도 시민계급의 자녀들이 10대에 사교댄스 교습을 받는 장면이 등장하는데, 이 작품에서 커플댄스는 "바르고 즐겁게 살며 규범과 질서를 따르는, 그리고 하느님과 세상의 인정을 받고 자라나 선량하고 행복한 사람들에게 사랑을 받으며 사는" 시민계급의 상징으로 그려진다. 평생 방황하며 창작의 고통을 견뎌내야 하는 '예술가형 인간' 토니오 크뢰거는 "평범한 행복 속에서 사랑하며 살아가는" 어린 시절의 친구 한스 한젠과 잉에보르크 홀름이 함께 춤추는 모습을 동경과 선망의 시선으로 바라본다. 그럼 요즘 유럽에서 춤을 추지 않는 사람들은 춤추는 사람들을 어떤 눈길로 바라볼까? 선망? 경멸? 무관심? 가장 많은 수가 속하는 쪽은 역시 선망. 춤추지 않는 사람들 대부분은 춤추는 사람들을 부러워하고 있었다. 젊은 시절엔 춤을 추었지만 지금은 더 이상 춤을 추지 않는다는 노인들, 몸치라서 춤출 기회가 있을 때마다 괴롭다는 중년, 쑥스럽게 생각해 춤을 배우지 않았지만 파티에서 다른 친구들이 즐겁게 춤추고 있으면 샘이 난다는 젊은이들……. '보통사람들'이 춤을 바라보는 마음을 잠시 들여다본다.

엘마

소녀시절에 왈츠를 배웠고 20대엔 탱고가 한창 유행이어서 탱고를 배웠어요. 1920~30년대엔 워낙 다양한 춤들이 유행했기 때

문에 그밖에도 배운 춤이 여러 가지였지만, 난 탱고를 가장 좋아했습니다. 음악이 아주 멋지잖아요. 탱고 음반들을 축음기에 걸어놓고, 일할 때도 하루종일 탱고 음악을 듣곤 했죠. 그때는 정말 잘 췄는데…… 평생을 혼자 살았기 때문에 춤도 언제나 자유롭게 배울 수 있었습니다. 나이 든 뒤로는 워낙 뚱뚱해져서 탱고는 꿈도 꿀 수 없어요. 하지만 왈츠는 내 아흔 살 생일 파티 때도 췄지요. 인구가 2만 명밖에 안 되는 작은 도시라서, 여든 살이 넘으면 생일 파티에 시장이 찾아와 축하해 준답니다. 그때 시장과 함께 춤을 췄어요. 백 살이 될 때까지 춤을 추고 싶었지만 지금은 몸이 느려지고 숨이 차서 춤을 못 춰요. 젊은 시절에 그처럼 가볍게 춤을 추던 내 모습이 그립죠.

　　　　　　　　　　　　　　　　　　　　　　　—94세, 전직 피부관리사

한스

교수로 일하면서 정당활동도 하고 있기 때문에 여러 가지 행사나 파티에서 춤을 출 기회가 많습니다. 하지만 시간이 없어서 한 번도 제대로 댄스스쿨에 등록해 춤을 배우지는 못했어요. 대충 어깨너머로 배우긴 했지만요. 그래서 춤을 출 때면 언제나 진땀을 빼죠. 춤을 잘 출 수 있다면 얼마나 좋을까 하고 생각하지만, 저희 집안 남자들은 대대로 춤을 못 췄기 때문에 저도 그저 '몸치'려니 체념하고 있습니다. 그래서 스텝을 거의 옮길 수 없을 정도로 사람이 많은 곳에서 춤추는 걸 제일 좋아하죠. 그럴 때는 아무도 제가 춤추는 모습을 똑똑히 볼 수 없으니까요. 어쨌든 춤을 추어야 하니까 추긴 추는데, 같이 추는 파트너에게 언제나 미안해요. 여전히 툭하면 발을 밟거든요.

　　　　　　　　　　　　　　　　　　　　　　　—54세, 교수(사회학)

미하엘

열다섯 살이 되자 부모님이 춤을 배우라고 하셨어요. 댄스스쿨에 등록해서 제대로 배우라고 말이죠. 그 무렵 여자친구도 저보고 함께 춤을 배우자고 한 적이 있습니다. 하지만 왠지 내키지 않았죠. 얌전한 범생이 티를 내는 것 같아 춤을 배우기 싫었어요. 그때는 부모님이나 학교 선생님들한테 한창 반

항하고 다닐 때였거든요. 사실 댄스음악들
을 무척 좋아했죠. 그래서 파티 때마다 친구
들이 춤출 때 DJ를 맡아했는데, 그냥 춤을
싫어하는 척했지만 속으로는 살사 같은 라
턴댄스를 잘 추는 친구들이 부러웠어요. 어
차피 저희 세대야 테크노나 힙합을 주로 추
지만, 커플댄스는 또 색다른 매력이 있거든
요. 지금도 커플댄스를 배우고 싶은 마음은
있지만 용기를 내지 못해요. 춤추는 제 모습이 아주 우스꽝스럽게 보일 것
같아서요.

—19세, 학생, 디스크자키

안넬리제

처녀 시절부터 춤을 좋아했죠. 결혼한 뒤에도 마을 축제나 생일 파티가 있
으면 언제든지 기꺼이 춤을 추었어요. 하지만 제 남편은 춤을 별로 좋아하
지 않아서 마을 축제에 가는 걸 즐기지 않았고, 그런 일로 종종 부부싸움도
했죠. 남편과 함께 춤을 배우고 싶었지만 남편이 워낙 바빴고 별로 원하지
도 않아 그러지 못했는데, 그게 언제나 아쉽더군요. 남편이 20여 년 전에 세
상을 떠났고 저는 그때 아직 50대였는데, 몇 년 동안은 미망인이라는 사실

때문에 축제에서 춤을 출 수 없었습니다. 동
네 사람들이 좋게 보지 않을 테니까요. 그러
는 중에 나이가 들고 차츰 춤을 추기 어렵
게 되고 말았어요. 춤 신청을 받고 두 사람
이 춤을 추기 시작할 때의 설렘, 포근한 봄
날의 공기, 달콤한 음악, 즐거운 웃음소리,
주위에서 풍겨오는 맛있는 음식 냄새, 휘날

러는 치맛자락…… 그런 것들이 저를 언제나 행복하게 했죠. —79세, 전업주부

마틴

평소에 저와 비슷한 사람이라고 생각했던 누군가가 어느 날 갑자기 행사나

파티에서 멋지게 춤을 추면 깜짝 놀라게 되죠. 갑자기 그 친구가 아주 다르게 보이는 거예요. 그저 '타고나서' 춤을 잘 추는 사람이란 거의 없어요. 잘 추는 사람들은 다들 소문 없이 댄스스쿨에 다니며 춤을 제대로 배운 사람들이죠. 솔직히 말하면 부러워요. 하지만 다른 한편으로는 묘한 거리감도 느끼게 되죠. 너무 부르주아 냄새가 난다고 할까요?

오스트리아 빈에서 해마다 열리는 오페라하우스 무도회에 전세계의 명사들이 모여들어 화려하게 왈츠를 출 때 그 오페라하우스 앞에서 젊은이들은 그 부르주아들의 축제를 비난하며 데모를 하잖아요. 전 라틴아메리카의 악기들이나 댄스음악을 좋아하지만, 유럽 궁정에서 시작된 전통적인 댄스들에 대해선 거부감이 있습니다.

— 43세, 공무원(마약중독자 재활 담당)

니콜라

학교에서 특별활동 시간에 라큰롤 댄스를 배워요. 린디홉은 너무너무 재밌어요. 음악도 정말 신나구요. 수학이나 프랑스어도 물론 중요하다고 생각하지만, 날마다 댄스 수업 시간이 있다면 학교에 가는 게 더 즐거울 것 같아요. 제 친구들도 다 그렇게 말하죠. 하지만 왈츠나 탱고, 그런 춤들은 좀 어색하게 보여요. 나중에 제대로 배우게 되면 좋아할지도 모르지만요. — 12세, 학생

잉에

춤을 잘 추는 사람들을 바라보는 일은 언제나 즐겁죠. 제가 10대에 춤을 정식으로 배우지 않았던 것이 후회되어서 아들딸에게 일찍부터 댄스 수업을 받게 하려고 했지만 그애들도 젊은 시절의 저처럼 이런저런 핑계를 대며 춤

을 배우지 않는군요. 막상 파티에 나가 당황
하게 될지도 모르는데. 하지만 요즘 젊은 사
람들은 공식적인 파티에서 근사한 이브닝드
레스를 차려입고도 신나게 살사를 추더군
요. 주최측에서 장난으로 갑자기 살사 음악
을 틀어주니까 말예요. 우리 세대는 그런 춤
을 추기엔 몸이 좀 무겁죠.　　　ー52세, 세무사

주요 참고문헌

Birkenstock, Arne / Blumenstock, Eduardo, *Salsa, Samba, Santeria. Lateinamerikanische Musik,* München, 2002

Birkenstock, Arne / Rüegg, Helena, *Tango. Geschichte und Geschichten,* München, 2001

Bottomer, Paul, *Let's dance,* New York, 2000

Haase-Türk, Astrid, *Tango Argentino. Eine Liebeserklärung,* München, 2003

Hess, Rémi, *Der Walzer : Geschichte eines Skandals,* Hamburg, 1996

Koch, Marianne, *Salomes Schleier : eine andere Kulturgeschichte des Tanzes,* Hamburg, 1995

Krombholz, Gertrude / Haase-Türk, Astrid, *Easy Dancing,* München, 2002

Krombholz, Gertrude / Haase-Türk, Astrid, *Richtig Tanzen : Lateinamerikanische Tänze,* München, 2002

Krombholz, Gertrude / Haase-Türk, Astrid, *Richtig Tanzen : Standardtänze,* München, 2002

Leblon, Bernard, *Flamenco,* Heidelberg, 2001

Otterbach, Friedemann, *Einfürung in die Geschichte des europäischen Tanzes,* Wilhelmshaven, 2003

Otterbach, Friedemann, *Die Geschichte der europäischen Tanzmusik,* Wilhelmshaven, 1991

Stocks, Daniela, *Die Disziplinierung von Musik und Tanz : die Entwicklung von Musik und Tanz im Verhältnis zu Ordnungsprinzipien christlich-abendländischer Gesellschaft,* Opladen, 2000

Marianne Bröcker hrsg. *TANZ UND TANZMUSIK in Überlieferung und Gegenwart,* Bamberg, 1992

Taubert, Karl Heinz, *Höfische Tänze,* Mainz, 1968

Vollhardt, Anja, *Flamenco,* Weingarten, 2000

박일우, 『서유럽의 민속음악과 춤』, 한양대학교 출판부, 2001

조너스, G., 『춤－움직임의 기쁨, 움직임의 힘, 움직임의 예술』, 김채현 역, 청년사, 2003

테리, W., 『춤을 어떻게 볼 것인가』, 현대미학사, 1999

프랭크스, A. H., 『소셜댄스의 역사』, 이혜숙·이순원 역, 도서출판 금광, 2001

찾아보기